U0164313

唐滌生

戲曲欣賞 一

帝女花、牡丹亭驚夢

葉紹德　編撰

張敏慧　校訂

匯智出版

出版前言

粵劇，是香港文化的瑰寶，而唐滌生先生的劇本更是香港粵劇藝術的寶中之寶。

唐滌生先生的劇本，結構緊密，曲詞悅耳，文句優美，娛樂性與文學性兼備，故一直以來上演不輟，觀眾百看不厭。葉紹德先生對唐先生的劇本極為喜愛，一九八六年至一九八八年間，他先後編撰了三冊《唐滌生戲曲欣賞》，從文學和戲曲藝術的角度，帶領讀者欣賞唐滌生先生的六個劇本（《帝女花》、《牡丹亭驚夢》、《紫釵記》、《蝶影紅梨記》、《再世紅梅記》、《販馬記》），同時並附有每劇的「原裝劇本」。這套書出版後大受歡迎，不久即售罄；但基於各種原因，多年來都沒有再版。

有感於這套書對賞析唐滌生先生的劇本和推廣粵劇藝術的重要，本公司在徵得葉紹德先生遺孀陳慧玲女士同意下，決定重新排印出版這套書。

重新出版時，幸得張敏慧女士襄助，負責校訂全書。在整理過程中，我們盡量保持葉紹德先生的賞析文字不變，只訂正其中錯訛之處。至於書中所收錄的劇本，則採用了最原始的「泥

2

印本」，以期還原唐滌生先生劇本的原貌。

經過數十年歲月，《唐滌生戲曲欣賞》這套書終於以全新面貌，再次面世。期望通過這套書，可讓大家更深入認識唐滌生先生的粵劇藝術。

匯智出版有限公司　謹識

唐滌生簡介

唐滌生（一九一七—一九五九），原名唐康年，廣東中山人。抗戰期間，宣傳抗日話劇《漁火》是唐滌生從事戲劇事業的第一個劇作。一九三八年，得堂姊唐雪卿引薦，投身堂姊夫薛覺先的覺先聲劇團任抄曲，隨名編劇家馮志芬等學習編劇，並為白駒榮的海珠男女劇團編寫《江城解語花》，該劇乃目前所知唐氏的第一部粵劇作品。一九四○年，《大地晨鐘》是唐氏編寫並演出的第一個電影劇本。此後，唐氏不斷創作，寫電影及舞台劇本，亦為電影執導，開始成名。一九四二年與京劇名票兼舞蹈家鄭孟霞結為夫婦。一九五四年為學者簡又文編寫的《萬世流芳張玉喬》重新撰曲後，唐氏鑽研古典元明曲本，提升劇作的文學境界，作品漸趨雅化，為

香港粵劇壇開展新面目，留下光輝的一頁。

唐氏撰寫的粵劇劇本逾四百部，其中為芳艷芬的新艷陽劇團、任劍輝白雪仙的仙鳳鳴劇團、吳君麗的麗聲劇團，接連編寫多個劇本，各具神采。例如「新艷陽」的《程大嫂》、《洛神》、《六月雪》，「麗聲」的《香羅塚》、《雙仙拜月亭》、《白兔會》，皆成為香港粵劇界的戲寶。

「仙鳳鳴」每次演出，對劇本都精研細琢，詞曲典雅，公認為具文學價值的粵劇作品，其中《帝女花》、《紫釵記》、《再世紅梅記》、《牡丹亭驚夢》，更被譽為經典四大名劇。

一九五九年九月，「仙鳳鳴」第八屆首演《再世紅梅記》時，唐滌生在觀眾席上暈倒，送院後不治，享年四十二歲。

目錄

7

牡丹亭驚夢

唐滌生一腔心事——新版序

<div style="text-align:right">盧瑋鑾</div>

未說唐滌生先生一腔心事之前，先說仙姐（白雪仙女士）的一腔心事。

二十多年前，仙姐和我談起唐先生為「仙鳳鳴」創作的幾齣名劇時，往往在讚歎中，對未能留下文字本，感到遺憾。記得一次在文華飲下午茶，我們就想到能否把劇本出版的問題。我天真而快樂地盼望很快成事，當場草寫了出版計劃，還設想出版後怎樣開個學術研討會，讓唐劇由台上轉到案頭，由劇評轉到文評。誰料，知識產權未正式成為法例，當時沒有明文作實，日後一切就難處理了。如此一阻，出版文字本成不了事。仙姐一腔心事，多年來，也未見她再提起了。不過，有一件事不能不講：踏入二十一世紀，仙姐重振精神，親自策劃、劇本整理、指導演出的三齣唐劇：《西樓錯夢》、《帝女花》、《再世紅梅記》，均以她手擁的原創泥印本為據。由是可見她念念不忘，珍視之情。

為灌錄唱片配合出版的唱詞小冊子，算得上經過改動的文字本，還有經葉紹德先生修訂並

加簡介導讀的《唐滌生戲曲欣賞》，也總算有個形似交代。可是，這兩套冊子，在書店並不被列為文學作品看待，且《唐滌生戲曲欣賞》也脫銷已久，故讀到的人不多。

對於唐先生的劇本文學藝術探究，歷來已有不少研究者下了功夫，寫過論文。只是我想他們用作研究的文字底本，均非唐先生最原創的面貌。經歷幾十年，就算根正原裝的「仙鳳鳴」演出本，也不斷經不同人手修訂——仙鳳鳴劇團晚晚演出後，必有檢討，並加修改。而日後各不同劇團演出，亦因應種種條件或多或少修改過，終非原創泥印本真貌了。

唐先生為仙鳳鳴劇團創作名劇的意圖，在各演出特刊中都顯現了不少，但許多人可能忽略了他未曾正面說出的一腔心事。這包括：（一）一九五六年三月七日〈唐滌生致袁耀鴻信〉、一九五六年五月二十七日唐滌生〈寫在「仙鳳鳴」開幕前〉（見《姹紫嫣紅開遍——良辰美景仙鳳鳴》纖濃本，三聯書店（香港）有限公司，二〇〇四年十一月出版，頁五十八、頁六十一——六十一）。（二）二〇〇九年十二月在香港文化博物館「梨園生輝」中所展出唐先生書法後的跋語（見《梨園生輝 任劍輝 唐滌生——記憶與珍藏》，三聯書店（香港）有限公司，二〇一一年六月出版，頁一一八——一二一）。細意揣摩以上各材料，彷彿略可窺探唐先生對劇本創作要求、舞台演出安排等等的著緊程度。不過如細讀原創泥印本，則其對自己作品如何要求，對演出者

的如何實踐表現人物感情，均一一呈現了。

改編而又具自創新意的作品，比一無倚傍的創作難度更高。唐先生執意取材古代戲曲傳奇，卻又處處賦予新生命，即隱含自己要說的話，有自己的主意，椿椿件件，嵌套得流暢自然。不細心的觀眾、讀者很輕易滑失錯過。在下筆前，唐先生心中對全劇已有通盤設計。除了唱詞口白外，無論佈景、燈光、音樂、人物出場身段、表情，均能全寫在泥印本劇本中。編劇、導演、舞台設計、舞台調度等等，無一遺漏。所謂度身訂造，他的意念蓋罩全台。

故唐先生費盡心血的好作品，思維與文字技巧，一如雙面織繡，細針密線，粗心者看不到線頭駁口，雅致濃淡，實在「不易入俗子眼耳」(引自唐滌生摹王羲之《蘭亭集序》後跋，見《梨園生輝 任劍輝 唐滌生——記憶與珍藏》，三聯書店(香港)有限公司，二○一一年六月出版，頁一二○)。他必須等待善觀賞、善讀的知音。

唐先生創造了劇中人物，當然知道人物一言一動一靜，都有作用。故他十分講究演員怎樣演，在劇本中對演員，有詳細指導，因為必須靠演者拿捏分寸恰到好處，才足演活。可惜今之演者多沒看唐先生原創泥印本，就是看了，有些會因過熟而掉以輕心，有些自作主張演了個非唐先生心中人物，有些更不明所指而粗暴說「演戲不是讀文章」(葉紹德〈劇本在粵劇史的重要

13

性〉，見本書，頁二二三）。好的劇本，如無心同一轍的演者，正如《楞嚴經》說：「若無妙指，終

不能發」的意思，多好的樂器，沒有善彈妙指，也難發好音。後來演者如能按本尋源，推敲句

讀，當成妙指，奏出唐先生心曲。

本書根據仙鳳鳴劇團開山泥印本，盡力重現唐先生作品原貌。

重現原貌？真是談何容易！看到張敏慧手捧「仙鳳鳴」開山所用泥印本──經不同筆跡不

斷塗抹改動的《牡丹亭驚夢》，逐句逐字與《唐滌生戲曲欣賞》印刷版核對、訂正，遇上泥印朦

朧不清的字、或經人手用毛筆刪去的句子，都不厭其煩，細心設法尋出真面目。又或遇到泥印

本的筆誤，她都堅執推敲追源。有時，對著一個迷濛的字，看了又看，放下提起，猜度幾天，

忽然如生眼見寶，那雀躍之情，都令我十分感動。她用盡心力，以行動向唐先生致最高敬意。

本書並把葉紹德先生對唐劇的簡介導賞文字配合刊出，正好為後人作一導航，宛似一葉輕

舟，泛入唐先生心湖，飽覽筆下風光。

本書出版，從「場上到案頭」（借用潘步劍之語），當俟有心人細演細讀。方圓唐先生拚了

生命的不尋常一腔心事。

二〇一五年五月十日

14

校訂者言

唐滌生劇本，尤其是他後期為仙鳳鳴劇團創作的劇本，公認為粵劇經典，坊間更流傳，《帝女花》、《紫釵記》、《再世紅梅記》、《牡丹亭驚夢》為唐氏四大名劇。半世紀以來，名劇不停在演，唱片不停播放，但演出本、唱片本跟原創文本並不完全相同，到底細讀文本，是走進唐滌生創作世界的最佳途徑。本書根據劇團開山泥印本，盡力重現唐先生作品原貌，讓更多讀者讀得到，讓有心人細味及研究。

早在一九八六年，德叔（葉紹德先生）把唐先生幾個劇本刊印面世（下稱「舊版」），封面寫著「原裝劇本」。該書已絕版多年，今匯智出版有限公司決定重排出版（下稱「本版」）。細閱之下，發現「舊版」多處地方跟「原創劇本」有出入，現得到「匯智」羅國洪先生同意，並實現德叔本意，以泥印本為依據，從頭訂正曲本內容。至於「舊版」德叔撰寫的卷首卷末各文章，以及分場內容簡介，均沿用保留，當中因筆誤或排印，致人名、劇目及資料有舛誤者，則予以訂正，存疑處則加註說明。

張敏慧

15

「泥印本」是上世紀六十年代以前一種粵劇傳統舊有「印刷」方式。香港粵劇還沒有針筆

印、鉛印、油印劇本時，除了手抄，泥印就是原始版本。編劇說出戲文詞曲，筆錄員用毛筆蘸

上藍靛色墨水記下，趁墨水未乾，將紙張鋪在特製泥塊上，讓泥面吸墨，然後再用白紙鋪在泥

面上，印上墨跡，就完成一張製作。每頁最多只能印十多份，僅供分發給台柱、打鑼、提場等

主要工作人員專用。〔註〕「仙鳳鳴」的泥印本抄寫，就由唐滌生專用的「阿點」負責。

一仍「舊版」，本書刊印《帝女花》（一九五七年）、《牡丹亭驚夢》（一九五六年）兩個劇本。

劇本每場仔細的「佈景說明」，原裝照錄。下欄角色（三四線演員）的細微戲份原裝照登，例如

《帝女花·香劫》，「舊版」只記錄內場喊殺，宮娥們或跳御溝或撞柱，操刀自刎伏屍，「本版」

補上原文：「在排戲時嚴格處理投死之秩序，與伏屍之位置。」（頁七二）

《帝女花》修正部分較少，「舊版」沒隨原著寫上口白、詞句、唱段的地方，今依「本版」

一一增補。個別「舊版」改動過的字詞、句子、標點符號，給它還原。恢復原字，例如：「駙馬

『盔』墳墓收藏」（〈香夭〉，頁一五〇）；恢復原句，例如：「應該要多謝情天，『替你把夫郎剩』」

〔註〕「泥印」過程，見頁十七插圖。

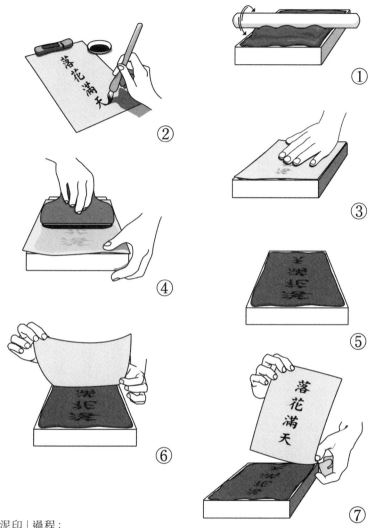

「泥印」過程：

① 木盆盛滿塘泥，用硬物來回滾動壓平。
② 毛筆蘸專用藍靛色墨水，在紙上寫字。
③ 紙覆在泥塊上，字向下。
④ 膠刮掃壓，泥塊吸貯紙上墨水。
⑤ 揭去手稿，字跡印在泥塊上，是反手字。
⑥ 用新一張白紙放在吸滿反手字的泥塊上。
⑦ 膠刮掃壓使反手字墨跡印在白紙上，揭起，印成一頁正手字稿。如此可
　複印十幾次。

（〈庵遇〉，頁一〇八）；恢復原來標點，例如：「聽『，』鼓角喧天，火勢瀰漫」（〈香劫〉，頁六六）。一字之差，或可令演者、觀者有重新的解讀體會。

《牡丹亭驚夢》補遺部分很多。該劇是唐先生為「仙鳳鳴」第二屆寫的劇本，將明朝湯顯祖原著《牡丹亭》濃縮成六幕。「舊版」第一場缺了劇本最開首一段「（唐滌生）編者語」，現補回。（頁一六二）「舊版」分場拆開成八場，「本版」重新併合，維持原劇〈游園驚夢〉、〈魂游拾畫〉、〈幽媾回生〉、〈探親會母〉、〈拷元〉、〈圓駕〉六場編排。（頁一六一表）「本版」保留「舊版」中德叔的各場場簡介，〈驚夢〉、〈寫真〉兩簡介，合成〈游園驚夢〉簡介，而〈幽媾〉、〈回生〉簡介，放在一起連成〈幽媾回生〉簡介。

「舊版」場數分拆，乃按照後期戲班演出，劇場不設旋轉舞台、落幕再搭景而設計，又為了遷就演出時間，大幅度刪去部分曲情說白。戲文太長，演出本與文字本明顯有差別，是現實需要的取捨，在所難免。但要賞味劇中人物的深度廣度，閱讀原創劇本還是挺有意思的。

唐先生對燈光、音樂、排戲等全劇整體配套，均有要求，「本版」亦把它回復原狀。例如：杜麗娘游園，劇本寫：「燈光如配置適當，可達出陽光之明媚，影響麗娘之心情至大，請特別注意，所托譜子之節奏與入園時之身型亦應嚴格一度。」（頁一七二）又如：尾場演宋

18

帝要驗證麗娘是人是鬼，於是宣旨禪師身披袈裟，手拈禪杖，分列兩旁御道。劇本書明介口（對演員動作指示）：「八禪師排對對上，即面對面肅立。要齊整嚴肅，否則弄巧反拙有不如無。」（頁二八三）

原創劇本寫柳夢梅剗墳、麗娘回生一場，先用花鋤，後用雙手，琵琶急奏，紅日昇移，石道姑韶陽女走位做手關目，全方位烘托緊迫氣氛。麗娘還魂後，劇本提醒演員「人與鬼之性格須刻劃清楚」。只有閱讀泥印本所寫，才能領會編劇者的處理細緻及用心細密，現在「本版」都把過程填補上去了。（頁二二三至二二七）最後一場，「本版」完整地加回多段口白、口古及對唱，如宋帝暗讚夢梅口才便給及麗娘聰敏伶俐，杜寶對麗娘不諒及與夢梅互不相讓種種細節，讓讀者全文共享。（頁二八一至二九二）

原則上，「本版」對原創劇本有文照錄，倘確因筆誤，校訂者則予以訂正。例如《牡丹亭驚夢》第一場，杜寶「拈丹青讀白：遠觀自在若非仙」，無疑，「非仙」是阿點寫錯了，「本版」就更正為「遠觀自在若飛仙」。（頁一八三）同樣道理，泥印本〈幽媾回生〉夢梅詩白：「桃花庵觀觀湧雲霞」，「本版」更正為「梅花庵觀湧雲霞」。（頁二〇三）倘若不是誤寫，卻又符史實，「本版」原文照錄，另註說明，例如「清世祖」廟號。（頁一二三、一二六）

劇本完成於超過半個世紀以前，如今讀來，設計技巧、文采豐盛，可讀性仍然極高，將之束諸高閣，不被後人細品，實屬可惜，且平白浪費唐先生心血。案頭本比演出本原始、詳盡、味濃，相信對新晉戲曲編劇者有一定啟發，對演員演戲情緒掌握有幫助，對有心的新舊觀眾有導賞作用，為後來研究戲曲文化者提供翔實寶貴材料，更讓粵劇為文學史留下一頁優質紀錄。

這次還原「原創劇本」，是向唐先生致敬，是圓德叔心願。

二〇一八年五月重訂修改

校訂凡例

張敏慧

（一）「本版」兩個劇本採用唐滌生為仙鳳鳴劇團創作的《帝女花》（一九五七）、《牡丹亭驚夢》

（一九五六）泥印本重排。若開山演出時泥印本內文詞曲經過修改，校訂者會加註說明。

（二）「本版」保留「舊版」葉紹德撰寫的卷首卷末各文章，以及分場內容簡介。當中倘有筆誤

或排印舛誤，校訂者會予以修訂。例如：「任蓮花」訂正為「任護花」，引用曲詞「書生縱

『缺』還魂力」訂正為唐版原創的「書生縱『短』還魂力」。存疑處則由校訂者加註說明。

（三）「本版」一仍泥印本所用廣府方言，並保留《牡丹亭驚夢》內句子旁的特殊符號（如

○○○）。劇本文字倘有明顯筆誤，校訂者會予以修訂。泥印本附記小曲的工尺譜則從略。

（四）凡戲曲專用術語皆從原創劇本。例如：衣邊、雜邊、二王。「力力古」則統一寫成「叻叻

鼓」，「寶子」統一寫成「譜子」。

（五）非劇本內容部分，凡劇目用雙書名號（如《ＸＸ》），分場名稱、小曲，皆用單書名號（如

〈ＸＸ〉）。劇本內文則從其原貌，小曲專名號從略。

21

劇本在粵劇史的重要性

自明朝至今，粵劇已有四百多年的歷史，至於粵劇劇本，從傳統江湖十八本，只憑演員演技擔戲不需劇本支持，而衍變為劇本成為粵劇重要命脈，其中過程，且待我細細說來。

粵劇興旺於省港，遠的不說，自清末時代，許多文人志士參與粵劇編劇，在那個時代，劇本水平當然不一。除了傳統排場之外，其中曲白未有保留價值，及至由桂林官話改唱為地道廣州話，當時名角輩出，班業興旺，劇本需求量大增。據我所知，以往戲班以落鄉為主，演戲院為副，因戲班落鄉，乃由當地鄉民買戲，可先封了蝕本門。在戲院演出要搏收入，這個情形在第二次世界大戰後仍然存在。

以往編劇在班中稱為開戲師爺，地位不高，只負責度橋（即營造故事）寫出戲中分場，及每場演員出入次序，包括每場要演的內涵，這張分場表在戲班稱提綱，演員按照提綱演戲，其中曲句，由演員從他所學到的本事自由發揮，事實憑這樣的劇本，粵劇的全盛期在那時產生。

以往科技沒有現在進步，民間娛樂極少，群眾除了捧演員場而去看粵劇之外，有些就是去

23

趁熱鬧。無可否認，當年演員的表演藝術有一定水準，但由於演員教育程度不高，除了少數大老倌對自己有要求之外，根本大部分演員漸漸地因年老色衰而受淘汰。

三十年代，薛覺先與馬師曾崛起於香港，他們兩人受過高深教育，對於舞台上的佈置，尤其是對劇本非常重視。那時編劇人才輩出，如馮志芬、陳天縱、任護花、麥嘯霞、南海十三郎、李少芸等，在第二次世界大戰前已成名，當時已有完整劇本，雖然場數繁多，但比以往講橋做戲好得多了。

及至抗戰勝利後，劇本漸有改進，由以往劇本多至三十多場濃縮為八九場，演出時間大約四個鐘頭左右。當時除了馮志芬、李少芸之外，還有徐若呆、孫嘯鳴。省城還有盧山、三愚編劇社、陳冠卿等。[註一] 當時有不少擅唱而聲線特佳的如新馬師曾、何非凡、芳艷芬與紅線女等。由於群眾喜愛聽主題曲，編劇者除了寫戲之外，還要兼顧戲中的主題曲，分由男女主角唱出。除了選用粵曲固有梆簧之外，更加入了國語時代曲及歐西流行歌曲，為了爭取收入，為了群眾的愛好，那時的粵劇劇本可以說是變了種。

〔註一〕「舊版」寫「任蓮花」、「麥嘯發」、「徐若果」，校對後，訂正為「任護花」、「麥嘯霞」、「徐若呆」。

24

及至四十年代後期，天才橫溢的唐滌生先生已露頭角了，他憑一套《白楊紅淚》奠定了他的編劇地位。當時唐滌生所編的劇本，題材非常豐富，他首先以話劇分場，更吸收外國電影手法融匯於劇本中，同時在劇中人物塑造非常成功。但他早期的曲白編排，仍用舊的手法，當年他寫了一部名劇《火網梵宮十四年》，題材取自唐代魚玄機女才人的一生。在劇本裡，他突破了原有故事的限制，加上自己的心思於劇本中，該劇至今雖隔了三十多年〔註二〕，現在香港各劇團亦時有上演，足見唐滌生編劇的功力，真是高不可測。該劇的曲白仍沿用通俗句子，並無文采可言，但劇本鋪排曲句流暢，已冠同儕了。

短短一兩年，唐滌生寫了數十個劇本，題材有些取自民間故事或歷史人物，例如《楊乃武與小白菜》、《董小宛》等，有些取材自西片，例如《郎心如鐵》、《三十四年魚水恩情》等，搜集題材甚博，當時，他已成為編劇界的天之驕子。

唐滌生不但有編劇天才，同時他很了解演員的優劣。一九五一年，他為何非凡寫劇本，盡量利用何非凡的唱聲掩蓋其他的不足。一齣《艷曲梵經》成為在香港何非凡與芳艷芬第一次

〔註二〕《火網梵宮十四年》一劇於一九五○年首演，距「舊版」本文刊出時已相隔了三十多年。

25

合作的賣座好戲。五二至五三年，香港粵劇陷於於低潮。當時普慶戲院經理何澤蒼起了一班「金鳳屏」，唐滌生一口氣為該班編寫了《望帝迎歸九鳳屏》、《一點靈犀化彩虹》、《再世重溫金鳳緣》、《梨渦一笑九重冤》及《艷女情顛假玉郎》等，這兩屆「金鳳屏」賣座好壞參半，而唐氏的劇本在修辭方面已有很大進步。

一九五三年八月，當時粵劇簡直一蹶不振，唐滌生乃勸白雪仙做正印花旦，聯同任劍輝、陳錦棠、梁醒波、靚次伯、鳳凰女等組成鴻運劇團，將票價降低，前座收六元。第一屆演出劇目，日戲是《富士山之戀》（是改自西片《殘月離魂記》，以日本戲服演出），夜戲取材自抗元復國為題材的《大明英烈傳》，這兩齣新戲，由於唐氏精心炮製，各大紅伶合力演出，打破粵劇低潮的僵局，而白雪仙從此踏上正印花旦的寶座。

鴻運劇團一連數屆，演出延續差不多一年，劇目有《紅了櫻桃碎了心》、《鴻運喜當頭》、《英雄掌上野茶薇》、《燕子啣來燕子箋》及《復活》等名劇，掀起粵劇熱潮，唐滌生功不可沒。

但是好景不常，鴻運劇團因人事環境而解體，而任、白挾著這批劇本，遠征越南，創下輝煌紀錄，足見劇本的重要性。在當時，唐氏還要為芳艷芬領導之「新艷陽」編劇，一人兼顧兩班，唐氏真是疲於奔命。

一九五四年中，香港大學中文系教授簡又文先生，為芳艷芬寫了一齣《萬世流芳張玉喬》，但劇中曲白過於舊套，芳艷芬乃請唐滌生將全劇重新編寫，而唐滌生經過這次之後，乃著手鑽研古典戲曲。

不久，任、白不甘寂寞，乃組織利榮華劇團，仍是由唐滌生編劇，劇目有《跨鳳乘龍》、《販馬記》、《琵琶記》等，當時唐滌生選材已集中古典戲曲，雖然利榮華劇團上座情況不大穩定，但唐滌生寫作的進步期已開始了。

一九五六年九月，任劍輝與芳艷芬合作最後一屆班，劇目是《六月雪》，唐滌生的進步已令全港文化界矚目，他不但保存元曲《竇娥冤》的精華，同時尾場更豐富了元曲的不足。原著關漢卿《竇娥冤》的尾場，是由竇娥死後報夢父親竇天章[註三]破案，劇力未免單薄。唐滌生尾場改由竇娥的丈夫蔡昌宗高中回來為妻子雪冤，經過精明審判，終於辨白無辜，夫婦團圓，簡直劇力萬鈞。我還記得其中一段精警曲詞：「莊嚴白虎堂，好似青竹蛇兒巷，銀線金絲織法網，官紳蛇鼠一窩藏，別母拋妻求官往，到此方知入錯行。母望子為官，妻望婿為官，今日我做得

〔註三〕「舊版」寫「竇天韋」，校對後，訂正為「竇天章」。

27

官來家已蕩。」以上一段長句滾花唱詞，是描寫男主角蔡昌宗高中回鄉，主審妻子竇娥冤案而受貪官劣紳的壓制所吐的心聲，可以說句句扣人心弦，直至今天，唐氏的精警詞句，無人能出其右。

同年任白組織仙鳳鳴劇團，第一屆劇目是《紅樓夢》與《唐伯虎點秋香》，賣座情形《紅樓夢》遠遜於《唐伯虎點秋香》。因為當時粵劇觀眾知識水平不高，而一般知識分子，對粵劇未有深切認識而裹足不前。到了第二屆，唐氏編寫劇目是改編自明朝編劇大師湯顯祖名著的《牡丹亭驚夢》以及《穿金寶扇》[註四]。這兩套戲，水平甚高，可惜票房紀錄甚差，唐滌生可說是枉拋心血了。

但是成功人物的背後，定有賢內助之人，唐滌生的太太鄭孟霞女士，早年在上海是京劇名角，到了香港成功成為電影紅星，鄭孟霞女士對唐滌生的鼓勵很大。到了「仙鳳鳴」第三屆上演，適值農曆新年，唐氏編寫劇目一為《花田八喜》，取材自京劇《花田錯》，另一為改自元曲《詩酒紅梨花》之《蝶影紅梨記》。鄭孟霞女士為了豐富《花田八喜》的演出，親自教導白雪仙在劇中抽象繡鞋的演出法。第三屆仙鳳鳴劇團，憑著《花田八喜》與《蝶影紅梨記》兩劇踏上了康莊大道。

〔註四〕《穿金寶扇》並非湯顯祖作品，故事來自京劇《元宵謎》，乃京劇四大名旦之一荀慧生的代表作。

28

所謂牡丹雖好，還要綠葉扶持，劇團有了好劇本、好演員，還要有各部門的配合，白雪仙

不愧為高瞻遠見的優秀藝員，她不但演技精湛，同時是改革舞台的第一人，她對於舞台佈景、

燈光、音響等都非常注意，對自己演出非常嚴謹，對劇本要求非常之高，她與唐滌生互相勉

勵，互相進步，創下粵劇演出最高水平。

這時是唐滌生的巔峰期，但他還未滿足，在「仙鳳鳴」第四屆劇目《帝女花》編寫的時候，

唐氏接受音樂家王粵生的意見，將廣東大調〈秋江哭別〉及古曲〈塞上曲〉第三段〈妝台秋思〉

分別譜入該劇〈庵遇〉與〈香夭〉兩場戲中〔註五〕，由於曲調旋律典雅，唐氏填詞流暢，這兩段名

曲一直流行至今。

唐滌生雖懂得玩音樂，更懂得唱粵曲，但是對樂譜一竅不通，他填小曲大調，非常艱苦。

他先請音樂家將音準的字填上，然後他按照音樂家填上的字用平上去入的方法填曲，可見他為

求曲詞完美，不惜克服任何困難。

〔註五〕〈香夭〉主題曲曲譜來自〈妝台秋思〉。古琵琶曲〈塞上曲〉描寫漢朝王昭君和番的故事，由五個段落組

　　　成：宮苑思春、昭君怨、湘妃滴淚、妝台秋思及思漢。〈妝台秋思〉是〈塞上曲〉的第四段，借昭君出

　　　塞懷念故國，抒發一種哀怨淒楚的情懷。

由於唐滌生的劇本曲詞優美，吸引不少青年知識分子欣賞粵劇，一九五七年十月左右^{（註六）}，

第五屆「仙鳳鳴」演出劇目是《紫釵記》。這劇目亦是改編自湯顯祖名著之一。

近年我和白雪仙談起唐氏一生作品中，我們同一意見，認定《紫釵記》是唐氏一生作品中的代表作。它不但劇情曲折，蕩氣迴腸，同時結局遠勝原著的「節鎮宣恩」。可以説湯顯祖與唐滌生兩位的《紫釵記》足以永垂不朽，成為中國古典戲曲的瑰寶。近年新進的劇評家，以為從古典原著改編成粵劇很容易，他們不知道粵劇的曲白，字字講求音準，不能將字音乖歪。

唐滌生將湯顯祖五十三齣的《紫釵記》，以及五十五齣的《牡丹亭》改編成為粵劇，不知用盡多少心血，比創作劇本難度高之又高。因為粵劇不同其他地方戲，同時看慣粵劇的觀眾，根本不用看字幕已經能夠聽得曲詞清楚，因為粵劇唱出的字音，與平常我們談話的字音一樣，這優點是任何地方戲曲所無。所以現在的粵劇不但極視聽之娛，而唐氏的劇本詞藻優美，曲白精警，劇情緊湊，後學者應視之為模範。

到了一九五八年，「仙鳳鳴」第六屆劇目《九天玄女》，取材於福州名劇，該劇尾場為了配

〔註六〕《紫釵記》首演日為一九五七年八月三十日。

合大型歌舞，部分曲詞先錄音，到演出時演員跟著聲帶對口型，創下引進先進科技的先河。接著該年下半年第七屆劇目是取材自清初墨憨齋定本中《楚江情》的《西樓錯夢》﹝註七﹞，仙鳳鳴劇團從此好評如潮。

到了一九五九年，第八屆劇目《再世紅梅記》，改編自明朝周朝俊的名著，當該劇上演第一晚，偉大的編劇家唐滌生在看戲座位中暈倒，從此便溘然長逝。當時他只有四十三歲，正是少壯有為的時候。白雪仙痛失良朋，哀痛欲絕，毅然欲封箱退休，及後一班文化界人士諸多勉勵，從一九六〇年初籌備劇本，劇本定為《白蛇新傳》，由南宮搏先生寫故事，分由十一人組成編劇小組集體編寫，費時一年多才將劇本完成。

為紀念唐滌生逝世，白雪仙領導仙鳳鳴劇團原班人馬灌錄《帝女花》全劇唱片。白雪仙化悲哀為力量，為了新劇需要，白雪仙於利舞台招募舞蹈人員（即「雛鳳鳴」前身）。她與新人一同訓練，至一九六一年上演第九屆「仙鳳鳴」，在利舞台與普慶兩大戲院連演四十場，場場滿

﹝註七﹞ 馮夢龍將袁于令的傳奇《西樓記》改編為《楚江情》，收入他的《墨憨齋傳奇定本》中。唐滌生在《西樓夢》演出特刊的文章裡，自述劇本「改編清袁于令的西樓記」。

座。自唐滌生死後，白雪仙禮賢下士，集中人才編寫劇本，足見劇本之難求。而我在《白蛇新傳》編劇忝居末席，亦感到畢生榮耀。

及後「仙鳳鳴」於一九六八、六九兩年演出劇目仍是唐氏遺作，六八年上演《牡丹亭驚夢》、《紫釵記》及《帝女花》，六九年上演《琵琶記》與《再世紅梅記》，及後任白從此絕跡舞台。至於唱片方面，六二年、六六年，分別灌錄《再世紅梅記》與《紫釵記》。

憑著白雪仙一股蠻勁，更有唐滌生遺下多套名劇，「雛鳳鳴」於一九七三年出道了。「雛鳳鳴」十多年來上演大部分是唐氏遺作，可見唐滌生劇本經得起時間考驗，直至今日，省港編劇無人能隨驥尾。

唐氏生前，除了為「仙鳳鳴」編劇之外，為了生活，他在麗的呼聲任職，創立「樂府新聲」，培養不少曲藝新秀，在一九五七至五九年間，唐氏以《香羅塚》一劇奠定吳君麗正印花旦的地位，跟著編寫了《雙仙拜月亭》、《白兔會》、《百花亭贈劍》、《醋娥傳》(註八)、《雪蝶懷香記》及《血羅衫》，以上劇目，是唐滌生為吳君麗之麗聲劇團編寫，至於其他劇團有《紅菱巧破無頭

〔註八〕「舊版」寫《竇娥傳》，校對後，訂正為《醋娥傳》。

案》、《蛇女懺情恨》、《美人計》等，在唐氏巔峰狀態所寫的劇本，全是精品。

尤以《香羅塚》一劇為最好，該劇演員是麥炳榮、吳君麗、陳錦棠、梁醒波、陳好逑、半日安及神童時代的阮兆輝[註九]，全劇以梆簧為主，劇情迂迴曲折，人物塑造非常成功，曲詞實而不華。所以該劇在麥炳榮生前也常常上演，他也說是一齣不可多得的好戲。

近年來，香港中文程度提高，粵劇受到社會人士重視，這全是唐滌生的遺蔭。沒有唐滌生的遺作，就無法延續粵劇生命，我還記得現今一位粵劇紅伶，他曾對唐氏作品不滿，他說演戲不是讀文章，唐滌生終生不為他編劇。這位紅伶，學識水平有限，不重視劇本，空有一副好身手，至今年輕的觀眾不去欣賞他。現在的粵劇觀眾，不但要求演員整體演出水準，燈光佈景音樂服裝的配合，最重要還是劇本的內容。

數十年留存至今唐滌生的名劇，現今青年觀眾視為粵劇寶藏。現在粵劇觀眾，再不是盲目捧偶像的時代的觀眾，他們花錢看戲，首先選著心愛的劇目，然後注意到某劇團的上演水平。

[註九] 一九五六年東樂戲院演出麗聲劇團《香羅塚》，演員是陳錦棠、麥炳榮、吳君麗、半日安、譚蘭卿、陳好逑，沒有梁醒波。報紙廣告寫「神童林錦棠客串」（那時候用「棠」字，不是「堂」字）。一九五七年的電影版，演員表仍然沒有梁醒波，童星角色則由阮兆輝演出。

所以唐滌生的劇本至今仍光耀梨園，事實上數十多年來後繼無人，而觀眾對他的作品不但百看不厭，簡直如名酒一樣，越舊越醇。庸劣的我，保存唐氏的遺作，視如拱璧。引起我編寫粵劇的興趣，是因我自幼愛看粵劇，及長，很仰慕唐滌生的詞曲文采。記起我最後與唐滌生談話於新新酒店，我向他請教怎樣才能編寫粵劇劇本，他笑笑口回答道：「寫曲填詞你不用操心，當你寫口古口白寫得好的時候，你的劇本便成功了。」不錯，有了故事寫劇本唱詞不難，只要選曲牌恰當便可，但是口白，的確難寫之至。

唐滌生在他劇本中的口白，寫得簡潔有力。京劇也說千斤口白四兩唱，口白不但不易寫，而演員也不易講的。白雪仙常常對「雛鳳」說：「唱腔只求露字流暢，口白不好，簡直不能演戲。」資深如白雪仙，也對劇中口白非常重視。因為講口白沒有音樂襯托，聲調不能任意升高或降低，而且要句讀分明，快慢恰可，方能表達情緒。

唐滌生處理劇本曲白，分配非常平均，在戲中重要交代，一定用口白，方能交代清楚。可惜唐氏英年早逝，梨園痛失良才，我只有努力學習，希望在寫作中偶一得個較像樣的劇本，便心滿意足了。我很希望年輕的朋友學習寫粵劇劇本，因為延續粵劇生命，不只演員要有接班，而各部門也要有接班，而編劇更需要接班人呢！

34

粵劇劇本的術語與標點符號說明

葉紹德

（一）（排子頭一句起幕）——「排子頭」原本是鑼鼓名稱，「排子」原出於崑曲嗩吶或簫的調子。「排子頭一句」即鑼鼓打完排子頭，奏任何排子第一句作開幕用，該句可作上句。

（二）上下句之分——劇本中曲白仄聲上句，平聲下句。除南音或木魚、龍舟、板眼起式第一句可用平聲作上句。

（三）口古與口白之分別——口古有上下句分，而每句尾皆要押韻。但口古上下句不用與其他梆簧一般接緊，而口古上下句一定獨立，最少要用一上一下兩句。至於口白，則不用押韻。

（四）念白——最少兩句，或四句。可用四言、五言或七言，規矩有如元曲之定場白。

（五）標點符號——劇本內之梆簧與口古單圈（。）是上句，孖圈（。。）是下句。

（六）劇本中之「ＸＸ介」——乃是動作表示，例如：「跪下介」、「攙扶介」等全是動作的表示。

35

帝女花

〈樹盟〉簡介

這場戲主要介紹男女主角上場，及鋪排戲的開端。唐滌生編劇的手法，可以說完整無瑕。

《帝女花》第一場男女主角在含樟樹下訂盟，至到第六場在含樟樹下雙雙一同殉國，前後呼應，確是佳作。

唐滌生一貫的手法，開端用一段白欖介紹劇情，《帝女花》亦不例外。先由昭仁宮主上場，講出烽火滿城而王姐長平宮主在鳳台選偶，經過介紹之後，女主角長平宮主上場，所用曲牌是廣東小調〈貴妃醉酒〉，曲牌選得非常恰當。曲詞表達長平宮主的心境，用句貼切，後學編劇應要學習，及至周鍾帶周世顯到鳳台，鑼鼓用打引，接著周世顯四句詩白，充分表達周世顯的才學。不論後學編劇與小演員，及至每一個主角的上場曲或白，都是很重要的，因為觀眾第一次接觸曲白與演技，假如配合不好，會影響以後的演出。接著安排周鍾介紹宮主的高傲，而周世顯胸有成竹地晉見。男女主角相見後，長平宮主有意試世顯的才學，故意問難，從簡單四句口古一問一答，已經將男女主角心情表露無遺，唐滌生寫口古口白，確有一手，用句不會過長過

短而又達意，寫來恰到好處。

以下我介紹的一場戲僅有一小段梆子慢板與中板，分由長平宮主與周世顯對唱，曲詞是：

「侍臣遞過紫金甌，翠盤香冷霓裳奏，敬一杯瓊漿玉液，謝適才出語輕浮。」「謝宮主玉手賜瓊漿，好比月破蓬萊，雲迷楚岫。甘露未為奇，玉杯寧足罕，最難得是眉目暗相投。翹首望瑤池，天上有金童玉女，人間亦應有鳳侶鴛儔。」〔註一〕以上曲意，相信不用介紹，讀者已知男女主角互相恭敬。但從過往長劇的慢板中板唱，都是用三三四。何謂三三四？例如馮志芬在《西施》的反線中板的一句下句：「碧雲天，愁慘結，百感蒼茫。」而唐滌生的慢板中板字數已突破固有的習慣，一句之中用到二十八個字，在文句上活動力更放大。讀者請注意長平宮主的慢板下句尾兩句：「敬一杯瓊漿玉液，謝適才出語輕浮。」一個「敬」字與一個「謝」字，用字非常貼切，唐滌生寫曲，一個虛字也很小心擺放，讀者假如將這句慢板用朗誦方式念誦，也覺得音韻鏗鏘，文詞流暢。戲一路發展，周世顯唱完中板轉唱一句滾花上句：「忽見含樟樹，倚殿千年，怎得情如合抱同長壽。」由這一句產生

〔註一〕「舊版」的「簡介」只寫對唱曲詞，引號（「」）和句號（。）均由校訂者加上。後同。

40

了男女主角對樹訂盟，更而安排一陣狂風，吹熄彩燈，意兆不祥。而長平宮主與周世顯酬詩相和表示愛情堅定，該場戲只是一個開端，而鋪排齊整，曲白有戲，以一場開場戲的寫法，唐滌生處理得非常妥善，有了這場開端，也就產生以後的高潮。

這劇本是原版本，在一九六八年，仙鳳鳴劇團再演的時候，開頭昭仁宮主的滾花白欖已改為慢板口白，謹在此說明。

葉紹德

41

第一場：樹盟

（月華殿前鳳台含樟樹）説明：衣邊為月華殿門口，旁用平台搭成鳳台，可容二人坐立。雜邊台口有大連理樹一棵，名為含樟樹，旁有絲絲垂柳及紅欄，鳳台上掛滿五色彩燈，可以隨時熄滅。〔註二〕

（排子頭一句作上句起幕）

（昭仁宮主雜邊柳蔭上介台口花下句）鳳彩門前燈千盞，掃盡深宮半月愁。。愁雲戰霧罩南天，偏是鳳台設下求凰酒。（白欖）年前父王諭禮部，替王姐長平擇配偶。只求身出官宦家，年華二十人俊秀。鳳高千尺誰能攀，長平傲慢真少有。凡夫未捧紫金甌，驚惶先低首。以致東不成，西不就。鳳台枉設葡萄酒。有個周世顯，才錦繡。禮部選之應鳳徵，今夕鳳台新

〔註二〕「衣邊」、「雜邊」是行內術語。「衣邊」指從觀眾席看的右手邊，「雜邊」指從觀眾席看的左手邊。

42

試酒。御輕裘，披紫綬。由尚書領入宮門口。環珮聲傳鳳來儀，等閒誰敢輕咳嗽。（譜子攝小鑼）

（十二宮娥捧檀爐花籃，二太監捧酒先上，太監分邊企鳳台口，六宮娥肅立於衣邊台口，六宮娥肅立於雜邊底景）

（長平宮主小曲醉酒唱上）紅牙聲低奏。冷香侵鳳樓。甘自寂寞看韶華溜。空對月夜添香燒金獸。更添一段愁。求凰調，莫奏鳳台難從濁裡求。無緣怎得將就。〔註三〕

（昭仁拜白）拜見王姐。

（昭仁拜白）拜見王姐。

（長平微笑白）昭仁二妹，姐妹間應敍倫常，少行宮禮。

（昭仁非常天真介口古）王姐，禮部選來一個你唔啱，兩個又唔啱，王姐，你獨賞孤芳，恐怕終難尋偶。

（長平執昭仁手非常親熱介口古）二妹，並不是你姐姐自視太高，卻是官宦兒郎一無可取，（介）配我都倒還輕易，試想為人子婿者，有幾多個能配得起我哋父王掌握住文武三千隊，中原

〔註三〕這是泥印本原句。泥印本末附手寫句子：「（改貴妃醉酒後句）求凰宴，莫設鳳台難從濁裡求，若說無緣怎生將就。」

43

四百州。。

（昭仁重一才咋舌介口古）王姐，你呢句説話啲氣概可能嚇盡天下男兒，唔怪得以前十個見你時，有九個半驚到唔開得口。叻。[註四]

（長平笑介口古）唉，二妹，我本無求凰之心，怎奈父王有催妝之意，其實都係多餘嘅啫，所謂千軍容易得，一婿最難求。。（譜子攝小鑼由昭仁與一個宮娥攙扶長平坐於鳳台之上，昭仁在下相陪，一宮娥以彩扇在鳳台上相侍介）

（長平半羞介白）侍臣，傳……

（侍臣台口傳旨介白）宮主有命，傳太僕左都尉之子周世顯鳳台覲見。（企回原位介）

（周鍾伴周世顯衣邊宮門打引上介）

（世顯台口詩白）孔雀燈開五鳳樓。。輕袍暖帽錦貂裘。。敏捷當如曹子建，瀟灑當如秦少游。。

（欲入介）

（周鍾一手拖住世顯台口白）喂喂帝女花，不比宮牆柳。王有事，必與帝女謀。有所求，必依長平奏。寵之若明珠，群臣皆低首。（介）記得一下拜，莫抬頭。二請安，莫輕浮。宮主有所

〔註四〕 單圈表示收句，要押韻（如「口」字）。之後的單字（如「叻」字），不過是助語詞。後同。

問，然後能開口。一聲太監賜醇醪，即是叫你走。（介）你睇宮主戴翠玉冠，身披香羅綬。

凜然若冰霜，你禮節應遵守。

（世顯台口暗中一望長平花下句）芙蓉面帶千般艷，鳳眼偷含萬種愁。。似嫦娥少明月一輪，似

觀音少銀瓶翠柳。（上前跪介白）太僕左都尉子周世顯叩見宮主，願宮主千歲。

（長平望也不望介冷然口古）平身，（介）周世顯，語云男兒膝下有黃金，你奈何折腰求鳳侶，

敢問士有百行，以何為首。

（世顯口古）宮主，所謂新入宮廷，當行宮禮，宮主是天下女子儀範，奈何出一語把天下男兒污

辱，敢問女有四德，到底以邊一樣佔先頭。。

（長平重一才慢的介震怒依然不望冷笑口古）周世顯，擅詞令者，只合遊説於列國，倘若以詞

令求偶於鳳台，未見其誠，益增其醜。啫。

（世顯絕不相讓介口古）宮主，言語發自心聲，詞令寄於學問，我雖無經天緯地才，亦有惜玉憐

香意，可惜人既不以摯誠待我，我又何必以誠信相投。。

（周鍾在旁埋怨世顯傲慢介）

（長平重一才慢的的回頭見世顯驚其才貌徐徐回笑白）酒來。

45

（世顯愕然摳衣欲下介）

（周鍾拉住白）唓，你做乜嘢呀，太監賜醇醪，就話叫你走啫，宮主賜瓊漿，你重有些微幸運。

（長平接過了太監跪獻金杯慢板唱下介）侍臣遞過紫金甌，翠盤香冷霓裳奏，敬一杯瓊漿玉液，謝適才出語，輕浮。。

（世顯接杯禿頭中板）謝宮主玉手賜瓊漿，好比月破蓬萊，雲迷楚岫。甘露未為奇，玉杯寧足罕，最難得是眉目，暗相投。。彩鳳有翠擁紅遮，經已蘭麝微聞，未接葡萄，香先透。魁首望瑤池，天上有金童玉女，人間亦應有，鳳侶鸞儔。。（花）忽見含樟樹，倚殿千年，怎得情如合抱同長壽。

（長平望含樟樹嫣然一笑有感介）

（周鍾口古）宮主，微臣受禮部之託，帶領世顯觀見鳳台，未知能否中雀屏之選呢，望宮主賜下一言，好待微臣向君王回奏。

（長平這個羞介以袖半遮面徐徐行埋含樟樹介）

（昭仁口古）老卿家，你咁樣當口當面問我王姐，叫王姐點樣答你呢，你唔見佢徘徊樹下，答答含羞。。咩。

46

（長平口古）老卿家，世顯正話提起含樟樹，哀家有感於心，我想話喺含樟樹下題詩一首。

（周鍾笑介口古）咦咦，宮主，老臣雖不是猜詩的老杜家，但亦不致曲解詩中意，請宮主吟詠，老臣洗耳聽鶯喉。。

（長平吟詩白）雙樹含樟傍鳳樓。。千年合抱未曾休。。但得人如連理樹，不在人間露白頭。。〔註五〕

（周鍾搖頭擺腦白）老臣會意，（拉世顯台口花下句）香詞暗訂三生約，文鸞七百算你佔鰲頭。。

（介）拜辭宮主別鳳台，此後不須再設求凰酒。（與世顯別下行幾步）

（突然行雷閃電，鑼邊大風聲，彩燈盡熄介）

（昭仁大驚口古）周老卿家，你番嚟，你番嚟，（介）彩燈盡熄，自是不祥之兆，你唔好咁快將喜訊向父王回奏。

（周鍾口古）宮主，彩燈盡熄，不祥已極，宮主為終身計，還須仔細籌謀。。

（長平一才微笑介口古）世顯，所謂天有不測風雲，人有霎時禍福，你對於呢一陣狂風，到底有何感受。呢。

..........

〔註五〕這是泥印本原句。原句旁另有手筆改成：「雙樹含樟傍玉樓。。千年合抱未曾休。。但願連理青葱在，不向人間露白頭。。」

（世顯口古）宮主，世顯為表明心跡，願把詩酬。。（介吟詩白）合抱連枝倚鳳樓。。人間風雨幾

時休。。在生願為比翼鳥，到死應如花並頭。。[註六]

（長平讚介花下句）亂世姻緣要經風雨，得郎如此復何求。。生時不負樹中盟，何必張皇驚日後。

（世顯白）謝宮主。（與周鍾辭別下介）

（昭仁執長平手非常親熱口古）王姐，王姐，周世顯嗰首詩好就真係好叻，不過意頭就曳到極，

你想吓，佢對住棵樹話到死應如花並頭，我有乜法子唔替王姐你擔心日後。呢。

（長平口古）二妹，我知道你錫我，不過夫妻重情義，就算我日後共駙馬雙雙死於含樟樹下，

（一才）我都對天無怨，對地無尤。。

（昭仁嬌嗔白）唉吔王姐，咁唔利是我唔准你講。。（充分表露姊妹愛）

（長平一笑擁昭仁花下句）離合悲歡天註定，二妹何須為我愁。。[註七]（同下介）

—— 落幕 ——
..............

〔註六〕 這是泥印本原句。後兩句旁另有手筆改成：「在生願作鴛鴦鳥。到死如花也並頭。。」

〔註七〕 這是原句，白雪仙不滿意，要求修改，唐滌生立刻改寫成：「風雨難搖連理樹，任得那文鸞嚬去鳳彩

球」，成為開山演出時的定本。（見《姹紫嫣紅開遍》一書中白雪仙口述資料）泥印本上亦手寫了修改

後的句子。

48

〈香劫〉簡介

這場〈香劫〉，可說是一場傳統鑼鼓粵劇，全場戲的曲牌除了長平宮主與周世顯合唱一首〈撲仙令〉及〈紅樓夢斷〉之外，其餘用七字清中板、木魚、滾花、嘆板、口古及口白結構而成，劇情高潮迭起，劇力萬鈞，待我詳細地介紹。

開幕時，崇禎帝與周后袁妃撞點鑼鼓同上。崇禎唱一段七字清中板，內容是烽煙處處，流寇四起，唐滌生安排一句花上句：「養文官，帷幄嘆無謀，豢武夫，沙場難勇猛。」這句滾花唱出了崇禎的性格。他不怨自己多疑忌才，反怪文武官員無用，真是好句。接著四句口古，說回長平選婿之事，引出周鍾回報，說長平宮主選中周世顯，以上情節只用木魚滾花口古交代，層次分明。接下宣上周世顯。崇禎賜封周世顯駙馬之後劇情急轉直下，戰鼓之聲傳入宮殿，接著周寶倫鑼邊花上場奏上崇禎，李闖已殺入宮禁，劇情至此，漸漸推上高潮了。

崇禎不願皇室蒙污，用一段長句花表達心意，而周后袁妃亦願一死殉國，崇禎一句快點簡潔有力，曲詞是：「泉台有路汝先行。賜下紅羅，袖掩流淚眼。」周后袁妃分別接紅羅入場自

49

繾。而崇禎心仍不安，因長平昭仁兩位宮主，不許生存世上，周世顯驚聞此語，忙向崇禎求情。原曲周世顯有一大段反線中板唱段，但在演戲時，任劍輝覺得該唱段有礙氣氛，只唱快花下上兩句：「抽刀猶怕斷情難。何忍三尺紅羅，毀盡恩千萬。」使到劇情更緊湊，但唐滌生的寫作沒有白費，在唱片本的《帝女花》，全段反線中板保留，足見曲與看戲是有所分別的。

以下刪了寶倫周鍾兩段長句花，接著崇禎慘呼周世顯，崇禎唱一段滾花：「你你你，你莫怨孤王心太狠，只好怨書生無力護紅顏。你既無千鈞愛，枉有萬縷情，[註八]恩不斷時還須斬。」這段滾花靚次伯用反線唱法，歌來蒼涼悲憤，接住要趕走周世顯，而周世顯抱柱狂哭唱一段滾花：「書生縱短還魂力，尚可瘋狂把柱攀。但求一見鳳來儀，[註九]俯伏哀求聖鑒。」接住唐滌生寫一個動作「俯伏叩頭號啕大哭」提示演員。以上兩段滾花文字寫來凄感怨人，劇情銜接緊扣，在劇本上每一個動作與演員位置，唐滌生均有註明，足見唐滌生編劇的功力。

........

〔註八〕　泥印本原句：「你既無千斤力，枉有千斤情」。見頁六二。

〔註九〕　泥印本原句：「但『乞』一見鳳來儀」。見頁六二。

50

從周世顯一個哀求動作，感動崇禎宣上長平宮主。唐滌生對人物素描非常細心，在長平宮主上場一段滾花：「妝台碎了菱花鏡，只緣戰鼓叩窗環。忽聞宣召上乾清，倉卒未能把雲髻挽。」〔註十〕曲詞中表達長平宮主在後宮正在梳妝，驚聞戰鼓，後聞宣召，故雲髻蓬鬆不及梳理而上殿，言簡意深，在造型上亦配合該場劇情。長平上殿後問崇禎有何訓諭，而崇禎悲咽不能言，以手擊案嘆氣，接著長平一輪鑼鼓做手唱一段七字清：「舒鳳眼，左右盡愁顏。父王擊案緣何嘆。世顯雙瞳有淚唧。周將軍，俯首無威猛。白髮蒼蒼暗呢喃。十二宮娥低頭喊，〔註十一〕盡都是玉腮紅淚粉脂殘。（催快）憂國心，難平賊患，也難端賴女雲鬟。」這段七字清中板關係全台演員，字字句句，千錘百鍊，演出與入唱片音樂以古老二弦伴奏，傳統戲曲味道盎然。

接下長平追問，用了六句口古，最後由周鍾淒楚動人。到了戰鼓聲再傳來，崇禎唱一段滾花：「老卿速傳疏解周世顯各唱一段嘆板，曲詞感人腑肺，接著長平宮主與令，將軍速去鎖宮環。」〔註十二〕當周鍾周寶倫領命入場後，崇禎續唱：「女呀，我狠心為保玉晶

〔註十〕 這裡引句用字與泥印本原句不盡相同，泥印本原句見頁六二一。

〔註十一〕 泥印本原句：「白髮『唏噓』暗呢喃。。十二宮娥低『聲』喊。」見頁六二三。

〔註十二〕 泥印本原句：「老卿速『下』疏解令，少卿速去鎖宮環。」見頁六五。

51

瑩，拋下紅羅代作勾魂棒。」一段曲詞包含三個動作，相信在場看戲的觀眾，全部精神，都被劇情牽上舞台。

當崇禎拋下紅羅暈倒，安排一段生旦唱段，就是〈撲仙令〉轉〈紅樓夢斷〉，這兩段小曲，是按譜填詞，難度甚大。我記得曲王吳一嘯在一段撰曲者言說：「填寫小曲，似易實難。工尺（樂譜）所限，萬難苟且，必須字字活躍，方見情緒。……」這兩段小曲寫唱兒女相愛之誠，可說字字珠璣，讀者將文字再三背誦，便知吾言不謬，尤以最精警是長平宮主催快一段：「聽鼓角喧天，[註十三]火勢瀰漫。將軍拋盔甲，文官相泣嘆。國事經了，那願再生。含淚告別，勸駙馬休喊。」這段曲詞，動人心魄。

接住周世顯緊執紅羅不放，而戰鼓聲再迫近，周鍾周寶倫同時上場，而崇禎亦驚醒，追問周鍾得知長平未死，大怒責長平，以下六句口古，句句扣人心弦，接著戰鼓聲再起，人聲浩雜，百官爭相走避，場面混亂。崇禎兩句滾花：「樹倒猢猻現奴顏，將軍速去平賊患。」崇禎唱完後台上只有四個人，就是長平宮主、周世顯、周鍾與崇禎。崇禎接住唱快點：「紅羅三尺斷情難，欲待成全揮劍斬。」崇禎取劍親手殺長平，以下唐滌生寫十八個動作情節，利用利舞台旋轉舞台一路轉台，一路追殺，編劇的構思力豐富，活現舞台之上。

接住昭仁宮主聞聲撞出被崇禎誤殺。情節安排緊湊，高潮一個接住一個。接下長平一段快滾花：「無常今已叩宮環，此時不斬何時斬。」〔註十四〕唐滌生原意在轉台衝殺時，將周鍾與周世顯分隔後宮外，一九六八年後重演，以抽象手法代替轉台，效果也是一樣。接著崇禎唱快點：「不留帝女在塵寰。嬌兒莫怨我心腸硬。」崇禎殺長平時，安排十二宮娥上場殉國，場面悲壯動人。劇情至此，崇禎所唱的曲牌不是滾花，就是快點，但是配合劇情，聽者不厭重複，劇情一路發展下去，崇禎傷長平手臂，長平暈倒，崇禎以為長平已死，與太監上煤山自縊。

周鍾再上發覺宮主未死，覆以錦茵救回家中，而周世顯復上從重傷宮女口中，知宮主屍骸被周鍾抱去，全場至此結束。該場戲曾經刪短，也長達一個多鐘頭，除了演員演得好，最重要是劇本次序安排恰當，方能發揮演員演技。該場戲用傳統手法寫出，實而不華，曲白緊醒，節奏流暢，足見編者工夫。

葉紹德

〔註十三〕泥印本原句：「聽『，』鼓角喧天」。見頁六六。
〔註十四〕泥印本原句：「今生恩養再生還，不斷親情還須斬。」後來泥印本文字改為：「無常『經』已叩宮環，此時不斬何時斬。」見頁七二。

53

第二場：香劫

（乾清宮轉昭仁殿景）說明：旋轉舞台。開幕時為乾清正殿，正面御座，衣雜邊偏殿門口，衣邊上寫「昭仁殿」，雜邊寫「宏德殿」，由昭仁殿門口入則轉台，轉至一半時另有一宮門口，有武將分邊侍衛，穿過第二道宮門則為昭仁殿內景，紅柱帳幔矮欄杆，欄杆外為御溝渠。（用平台搭高成為凹形，代表御溝渠。）遠景為煤山，上有紅閣並海棠花。此景要一路轉台一路做戲，佈景設計應特別注意第一二三道宮門，並御溝渠旁之杜鵑花。

（排子頭一句作上句起幕）

（十二宮娥抬宮燈在正殿企幕）

（六朝臣上排朝介）

（撞點）（宮燈御扇太監王承恩先上介）

（周后、袁妃分邊伴崇禎皇衣邊上介）

54

（崇禎中宮悶板下句）中宮悶飲嘆時艱。。戰耗驚傳拋玉盞。只剩得兩行酸淚伴龍顏。。此日乾清百官同懶散。唉，登臨怕上兔兒山。。（花）養文官，帷幄嘆無謀，豢武夫，沙場難勇猛。。（埋位分邊一望群臣，輕輕拍枱嘆息介）（后、妃分邊伴坐）

（周后口古）唉，主上，今日雖然事無可為，但仍可閉關自守，而且太子亦已經撫軍南京，永王定王亦由臣妾交與嘉定伯周奎暫時收養，你重何必黯然長嘆。

（崇禎口古）唉，梓童，孤王生平所愛，就係一個年方十五歲嘅長平宮主，怕只怕天禍紅顏。。

（袁妃口古）主上，禮部已經替宮主挑選駙馬，從七百名宦門子弟當中，選中咗太僕之子，昨日已經由周老卿家帶領世顯覲見宮主於月華殿，但未知能否得取長平嘅青盼。

（崇禎口古）貴妃，孤王都望愛女早日有所歸根落葉，因為長平佢貌如花薄，恐怕終非壽顏。。

（周鍾上介快花下句）帝花香滿含樟樹，周郎幸未嘆緣慳。。飄搖風雨鳳求凰，回奏君王諧奠雁。（入三呼萬歲介）

（崇禎頗為著急介口古）周老卿家，孤王聞得你帶領太僕之子覲見宮主於月華殿，到底情形點呀，因為佢自恃才華性情傲慢。

（周后口古）老卿家，哀家都好擔心宮主摽梅已屆，倘若佢過於孤芳自賞，就會選婿艱難。。

55

（周鍾白）主上娘娘請放心，（木魚）昨夜月華高掛燈千盞。太僕兒郎把鳳攀．．鳳台設有鴛鴦盞。御階砌滿鳳凰欄。．弄玉恃才未把青睞盼。好在蕭史傳神應對間。．．博得宮主玉手輕輕把那才郎挽遞互遞相思束。佢兩個喉含樟樹下設詩壇．．

（崇禎一才略覺放心介白）哦，（花下句）蕭史若能攀弄玉，唉，我就一任佢哋乘龍跨鳳上仙山．．傳口諭，世顯上龍庭，看佢是否有翩翩儀範。

（承恩台口傳旨介白）呔，主上有旨，傳太僕之子周世顯衣冠上殿．．

（世顯（圓領）上介台口花下句）不須王母瑤台召，金童昨夜早歸班．．帝女花香染藍袍，飄上龍庭香更泛。（入三呼萬歲介）

（崇禎白）賜平身。

（世顯白）謝。

（崇禎重一才慢的的介撫鬚微微點頭一才口古）周少卿，孤王見你確是一表非凡，恍似臨風玉樹，但未知你習武抑或習文，至會博得宮主將你人才賞讚。

（世顯口古）主上，微臣愧無功勳迎帝女，幸存妙筆把花簪．．

（崇禎重一才輕輕拍案嘆息介口古）唉，亂世文章有乜嘢用吖，我又習文，你又習文，至令到今

日破碎山河難救挽。

（世顯一才愕然自慚介口古）主上，微臣秉承天子重文豪之意，固不料盛世起波瀾。。

（周鍾口古）主上，呢句說話講得啱吶，所謂文章只能濟世，不能救急，假如主上今日不以文臣為重，長平宮主可以配與微臣之子，（介）寶倫而家鎮守紫禁城，相當勇猛。

（世顯作驚惶反應介）

（崇禎口古）咳，重武輕文，不過是孤王一時憤激之意，宮主既然許身世顯，孤王當傳諭禮部，冊封周世顯配長平宮主，賜駙馬名銜。。（白）擇吉成婚，駙馬下殿去罷。

（世顯連隨開邊跪下白）謝岳王，謝母后，（花下句）跪在龍庭三叩拜，謝主榮封駙馬銜。。寧甘粉身報皇封，不負娥眉垂青眼。（欲下殿介）

（擂戰鼓介）（正殿遠景露出熊熊火光介）

（崇禎張皇失措快口古）吓，何以紫禁城有戰鼓之聲，更有烽煙瀰漫。

（世顯口古）主上，正話微臣從大街直入玄武門嘅時候，見街道上安寧如故，並未見有鐵馬縱橫。。

（擂戰鼓介）

（周寶倫（水髮大靠）鑼邊花上介台口大花下句）誰下鐵橋延闖賊，（一才）宦臣出賣了好江山。。

（侍監偷開彰義門，（一才）獨臂焉能平賊患。（開邊入叩見介）

（崇禎見寶倫，情知不妙，食住開邊先鋒鈸執寶倫快口古）寶倫，何以紫禁城戰鼓驚天，縱使賊勢披猖，也不能飛渡皇城吶喊。

（寶倫重一才口古）主上，侍監曹化淳偷開彰義門，（一才）李闖經已長驅直入，（一才）阜城門外經已被賊兵殺到馬倒人翻。。

（崇禎重一才叻叻鼓拋皇冠連嘆三聲白）唉，大事去矣。

（群臣俱俯首自咎不敢仰視介）

（崇禎長花下句）君非亡國君，終難免樹倒猢猻散，哭對皇陵三浩嘆，到此方知守業難，帝統焉能臨賊患，后妃難許賊摧殘。。（周后、袁妃食住此句驚惶戰慄同時向崇禎跪下）含淚對梓童，（介）揮淚對袁妃，（介）國破有家亦難戀棧。

（周后悲咽口古）主上，民間烈婦尚能從夫而死，何況臣妾忝為三宮之主，望主上賜三尺紅羅，待臣妾以身倡儀範。

（袁妃悲咽口古）主上，娘娘既能為國而死，妾身亦不願苟活貪生。。（重一才短鼓擂，與周后同

58

（時分邊向住崇禎一路跪前介）

（世顯，寶倫，周鍾食住短鼓擂掩面褪後介）

（崇禎頓足快點下句）泉台有路汝先行。。賜下紅羅，（包重一才）

（場上各人俱食住重一才作驚慌狀介）

（崇禎哭唱半句）袖掩流淚眼。（埋位頹然坐下介）

（二太監分邊拋紅羅介）

（周后，袁妃分邊接紅羅先鋒鈸三看後頓足分衣雜邊下介）（十二宮娥同時掩面哭泣以作投入御溝之悲壯培養）

（世顯慢的的沉花下句）唉吔吔，三尺紅羅千載恨，坤寧花落砌痕斑。。

（寶倫口古）主上，趁西華門尚未有賊兵蹤跡，微臣願保駕突圍，不能怠慢。

（周鍾口古）主上，所謂見一步時行一步，得逃生處且逃生，望主上再莫猶豫不決，老臣亦願保駕同行。。

（世顯口古）岳王，煤山三十里外有雙塔寺，從小路可通宣府門，請主上易服而行，微臣願以身替難。

（崇禎重一才苦笑搖頭口古）噎，孤王不能救社稷，（一才）但能死社稷，（一才）今日后妃經已紅羅賜死，但尚有長平昭仁兩宮主，（一才）為免賊兵污辱，萬不能留在人間。。

（世顯重一才拋紗帽，叻叻鼓跪埋御座哭叫口古）岳王，岳王，帝統應要存貞，宮主年才十五，何況經已配臣為妻，臣當盡責護花，何必令佢收場慘淡。。

（寶倫口古）主上，想長平宮主乃是聖主生平至愛，何不留一時之性命與主同行。。

（周鍾口古）主上，想帝統何只千百人，只求后妃從死，已足夠貞忠壯烈，留得掌上明珠，何苦要自加毀爛。

（崇禎重一才拍案口古）噎，就因為係掌上明珠，更不願淪於賊手，其母經已貞忠盡節，（介）為女者亦何忍獨生。。（沉痛悲咽白）傳⋯⋯傳⋯⋯長⋯⋯平⋯⋯宮主。

（世顯慘叫白）慢，（鑼鼓起爽反線中板下句唱）一聞宮主賜紅羅，天下斷腸誰似我，飄飄鸞鳳帶，盡變喚魂幡。。無常此刻降乾清，傳語一聲喚長平，駙馬未乘龍，帝女先罹難。常言死別總難逃，最慘香夭年十五，昨宵樓台鳳，今夕艷屍橫。。闖賊難污帝女香，我已榮封駙馬郎，宮主是吾妻，生死同憂患。千拜百拜拜岳王，瀝血陳情金階上，且容我攜鳳，上華山。。（催快）骨肉親情難丟淡。香銷難以喚魂還。。掌上明珠難毀爛。抽刀猶怕斷情難。。

（花）說甚麼慣養嬌生十五年，（一才）三尺紅羅毀盡恩千萬。（拉嘆板腔托密鼓擂介）

（崇禎重一才叻叻鼓內心悲痛介）

（二宮娥）（拈紅羅）食住叻叻鼓分邊上至御座前掩門跪繳紅羅介）

（崇禎重一才慢的的逐下啾咽包重一才頹然跌椅介）

（寶倫見狀嘆息慘然長花下句）掩面怕紅羅，紅羅偏耀眼，唉，紅羅喪了將軍膽，可憐妃后兩投環，縱使千秋後世人欽贊，又誰知君主血淚，已汍瀾。。怕紅羅，怯紅羅，一陣宮主見紅羅，婉轉嬌啼比后妃還重慘。

（崇禎，世顯同時反應介）

（周鍾長花下句）少年人，未知國慘，歷朝興廢猶可鑒，難怪君王有淚背人彈，有一個樂昌宮主遭塗炭，重有個花蕊夫人守節難。。君王不願效隋亡，但願粉黛三千同殉難。

（崇禎重一才先鋒鈸開位執世顯介白）駙馬。

（世顯哭應白）岳王。

（崇禎沉痛白）周世顯。

（世顯愕然哭得更慘應白）主……上。

（崇禎禿頭花下句）你……你……你，你莫怨孤王心太狠，（一才）（悲咽）只好怨書生無力護紅顏。。（憤然）你既無千斤力，（一才）枉有千斤，[註十五]（一才）恩不斷時還須斬。（喝白）人來，將他差了下庭。

（二御監拈御棍將世顯又出雜邊台口介）

（世顯抱柱而哭狂叫白）主上，主上，（快花下句）書生縱短還魂力，尚可瘋狂把柱攀。。但乞一見鳳來儀，[註十六]俯伏哀求聖鑒。（俯伏台口號啕而哭叩頭不止介）

（崇禎一才搖頭嘆息揮手令兩御監退下沉痛白）內侍臣，傳長平宮主。（黯然埋位介）

（承恩以悲咽的語調台口傳旨介白）聖上有旨，傳長平宮主上殿。

（長平衣邊上介台口花下句）妝台碎了菱花鏡，只緣戰鼓叩窗欄。。忽聞傳召上乾清，倉卒只能把雲鬢挽。（入叩見介）

（崇禎沉痛白）平身。

........

〔註十五〕這是泥印本原句。原句旁另有手筆改成：「枉有萬縷情」。

〔註十六〕這是泥印本原句。原句旁另有手筆改成：「但求乞見鳳來儀」。

62

（長平白）謝父王。（介）父王將臣兒宣上乾清，有何訓諭。

（崇禎重一才悲咽白）長平，孤……（欲語不能拍案嘆息介）

（長平這個慢的的愕然逐步褪後偷眼望各人神色起略快中板下句唱）舒鳳眼，左右盡愁顏。。父王擊案緣何嘆。世顯雙瞳有淚啣。。盡都是玉腮紅淚粉脂殘。。憂國心，難平賊患。也難端賴女雲鬟。。（花）再問父王難息慢。（起最哀怨的譜子托白）父王宣召臣兒有何訓諭。（譜子直玩落去）

（崇禎悲咽口古）長平，你雖然身似金枝玉葉，但可惜生在帝王之家，（包一才）我想將你，你……唉，你不如去轉問駙馬，便可明瞭一旦。

（長平一才驚羞交集白）哦，駙馬……（含羞食住譜子行埋世顯之前細聲問白）駙馬爺，你岳王宣召長平，有何訓諭。

（世顯重一才望定長平慢的的悲咽口古）宮主，語云，親莫親於父女，愛莫愛於夫婦，為父者尚不忍直言其痛，為夫者更覺開口艱難。。（啾咽）

（長平重一才快的的埋寶倫旁口古）周將軍，（著急）到底君王宣召哀家有何訓諭，父不忍向女言，夫不忍向妻說，可想內容淒慘。

63

（寶倫一才悲咽口古）宮主，君臣父子夫婦兄弟朋友俱屬五倫之內，你父不忍時夫不忍，請恕我未開言一才淚汍瀾。。（仰天長哭一聲介）

（長平重一才先鋒鈸撲埋向周鍾口古）老卿家，所謂禍福天降，不能趨避，不言其慘，其情更慘，老卿家你何苦要我斷腸猜度呢，生就生，死就死，最難堪者，就係流淚眼看流淚眼。

（從問世顯起至問周鍾止，一步比一步緊，便可有意想不到的氣氛）

（周鍾喊著口古）宮主，龍案之上有紅羅，你母后與袁妃同時死去，（一才）而家案上紅羅，已經輪到宮主你受用，（一才）望宮主敍過夫妻情義，（介）向君王請死投環。。

（長平世顯同重一才分邊落氈絞紗完叻叻鼓跪埋御階介）

（崇禎食住叻叻鼓開位接撫長平介）

（長平抱帝膝痛哭嘆板下句）十五年來承父愛，一死酬親也何難。。願來生重續父女情，彌補今生情太暫。（哀怨譜子喊白）父王，父王，臣女雖不幸生落帝王之家，但猶幸得為崇禎之女，（介）自古道君要臣死，只憑一諭，父要子亡只憑一語，父王欲賜紅羅，反覆不能傳諸金口，可見愛女情深，駙馬反覆不能轉達其情，可見愛妻情切，（介）父王，臣女年雖十五，經已飽嘗父愛，更難得夫寵新承，雖死亦無些微可怨，（介）（催快）望父王速賜紅

羅，願死後九轉輪迴，來世再托生為父王之女，駙馬之妻，於願足矣。（與崇禎相抱而哭介）（嘆板序）

（崇禎食住嘆板序哭叫白）長平……徽妮……愛女。

（世顯嘆板下句）幾見親情鋤骨肉，事誠壯烈獨惜太凶橫。。

（哀怨譜子喊白）岳王，岳王，雖然一國之興亡，匹夫匹婦豈無責任，唯是宮主年纔十五，如碧玉之晶瑩，如投懷之小鳥，望岳王體念上天有好生之德，何必將宮主處死於斷腸時候呢岳王。（譜子直玩落與長平分邊牽帝衣，一個請死，一個求恕介）

（擂戰鼓介）

（崇禎重一才白）罷了。（大花下句）老卿速下疏解令，（一才）少卿速去鎖宮環。。

（周鍾，寶倫開邊分下介）

（崇禎花）女呀，我狠心為保玉晶瑩，（一才）拋下紅羅代作勾魂棒。（拋紅羅暈倒介）

（崇禎花）女呀，我狠心為保玉晶瑩，（一才）拋下紅羅代作勾魂棒。（拋紅羅暈倒介）

（承恩連隨扶崇禎埋位，並替其卸下蟒袍介）

（長平重一才與世顯雙扎架叻叻鼓對紅羅作驚心關目，然後拈起紅羅慢的的開台口慘然白）母后

（花下句）奈何橋下有風和浪，母后你且候孩兒把你攬。。墓門開接鳳離巢，（世顯放聲

一哭）驚聞駙馬狂聲喊。（欲下回頭介）

（世顯衝前一步拈起紅羅一端喊喊介白）宮主，（啾咽起小曲撲仙令唱）你相顧斷柔腸，痛別離，淚滿宮衫，慘過玉環，方信別離難，妻你能盡節，夫那得復再偷生，痛哭一番，牽衣再復攀。（哭叫白）（起紅樓夢斷小曲序）徽妮，徽妮，開講都有話，執手生離易，相看死別難呀宮主。

（長平悲咽唱小曲紅樓夢斷）宮紗三尺了一生，夫婿喚奴還，唉，再莫牽鴛鴦帶，痛哭悲喊。

（序白）唉，駙馬，生離重有十里長亭可送，死別更無陰陽河界可紋，駙馬你唔好送我叻，你扯罷啦，保重呀駙馬。

（世顯悲咽接唱）泣訴蒼天癡心可鑒，難忘誓約，合抱樹兩投環。

（世顯悲咽接唱）駙馬，駙馬，夫婦雖有同生之年，曾幾見有共死之日，更不願死在駙馬之前，添駙馬日後無窮之恨，望你緊記清明一炷香，哀家就感同身受叻。

（世顯拖住紅羅接唱）莫閉墓門，莫拒我殉難。在泉路設筵，度過花燭一晚。

（擂戰鼓介）

（長平催快接唱）聽，鼓角喧天，火勢瀰漫。將軍拋盔甲，文官相泣嘆。國事經了，那願再生。

66

含淚告別，（一才與世顯雙扎架，世顯跪下）勸駙馬休喊。（的的撐拖紅羅叻叻鼓衝向衣邊介）

（世顯緊執紅羅單膝跪前介）

（長平先鋒鈸三拖紅羅包重一才慢的的向世顯逐下啾咽介白）唉，駙馬爺，（禿頭花下句）泉台未有陽關路，怎能把驪歌唱入鬼門關。估話精忠報國重千斤，（一才）又怎料兒女柔情重千擔。（俯擁世顯痛哭介）

（擂戰鼓，內場喝呵喊殺聲介）（叻叻鼓）

（周鍾，寶倫食住分邊復上介）

（崇禎食住戰鼓聲驚醒介問白）宮主可曾氣絕。

（周鍾白）啟稟主上，宮主尚在御階，與駙馬依依惜別，未曾死去。

（崇禎重一才先鋒鈸開位執長平悲憤交集快口古）平兒，[註十七] 閻王註定你三更死，例不留人到五更，莫不是你為保兒女柔情，甘喪宮主儀範。

⋯⋯⋯

〔註十七〕泥印本寫「平兒」，應為「長平」或「女呀」「兒呀」。長平為封號，不會拆開來呼喚。猶如某宮主封為金鳳宮主，父王只會喚她金鳳，不會叫「金兒」「鳳兒」。故此，崇禎不應叫「長平」為「平兒」，不應叫「昭仁」做「昭兒」「仁兒」。詳細解釋見頁三〇四、三〇五。

（長平快口古）父王，君要臣死臣不死是為不忠，父要女亡女不亡是為不孝，怎奈駙馬緊執紅羅不放，令我傷心魂斷糾纏間。。

（崇禎大怒先鋒鉞執世顯一腳打世顯掩門跌地快口古）世顯，宮主生不能為駙馬妻，最多死後碑文任得你如何編撰。

（世顯快口古）岳王，宮主尚有殉國之心，駙馬寧無從死之義，乞再賜紅羅三尺，與宮主合抱投環。。

（擂戰鼓喊殺聲起介）

（寶倫快口古）主上，殺聲起自紫禁城，賊兵當離乾清不遠，若再不立斷當機，恐怕會身遭塗炭。

（周鍾口古）唉，左又有父女情，右又有翁婿情，何況宮主情竇初開，年纔十五，邊處有膽力去自喪其生。。

（擂長戰鼓，混雜內場喊殺聲介）

（文武官爭相卸入，十二宮娥魚貫的奔向衣邊入場）

（崇禎頓足快點下句）樹倒猢猻現奴顏。。將軍速去平賊患。（以後一路要托內場喊殺聲並斷續戰鼓聲）

（寶倫白）遵命。（叻叻鼓雜邊衝下介）

（崇禎在寶倫臨下時，拔寶倫腰間掛劍快點下句）紅羅三尺斷情難。。欲待成全揮劍斬。（先鋒鈸

三殺長平介）

（世顯食住先鋒鈸三攔介）（周鍾拖住崇禎手介）

（長平頓足掩面散髮叻叻鼓奔入衣邊介）

（崇禎推開周鍾按劍追入叻叻鼓奔入衣邊介）

（世顯向衣邊先鋒鈸三衝門介）

（周鍾食住先鋒鈸三衝門介）

（崇禎食住先鋒鈸三攔，執住世顯袍角介）

（崇禎食住以上之先鋒鈸，三斬長平，三撲空介）

（長平三跌地介）（以上戲在轉台時第二重門做）

（長平叻叻鼓奔入第三重門介）

（崇禎食住叻叻鼓追入介）

（世顯食住以上之叻叻鼓抹跌周鍾衝入第二道門介）

（第二道門兩御軍拈刀斧分邊交叉擋住宮門介）

69

（世顯三次快先鋒鈸衝門並狂叫宮主介）

（崇禎以上之三次快先鋒鈸劍劈長平介）

（長平一閃兩閃三閃，一眼望見昭仁殿角周后面蓋黃綾，僵坐衣邊角平台御座之上，叩叩鼓撲

埋跪埋膝抱膝狂哭母后介）

（昭仁（散髮面搽油，血衣）食住以上之叩叩鼓從衣邊上一碰崇禎介）

（崇禎一劍劈在昭仁膊上介）

（昭仁連隨絞紗露紫標，起身哭叫父王介）

（昭仁再跌地絞紗渾身鮮血沉花下句）唉吔吔，血浴紅顏。。

（崇禎再向昭仁背門用力一劍劈落介）

（長平在崇禎斬殺昭仁之時尚擁母屍，狂哭母后，及聽昭仁唱沉花時，才發覺昭仁被殺，先鋒

鈸撲埋跪擁昭仁狂哭白）二妹，二妹。

（昭仁慘叫白）家姐，家姐，父王殺我，（一才）……父王殺我，……家姐，家姐，你快啲走啦。

（托最幽怨譜子）（切齒痛恨）家姐，世上虎豹豺狼，亦不反噬其親，枉父王是一代明君，竟

以手刃其女。（哀號呼痛介）（譜子直玩落）

70

（崇禎重一才慢的的按劍啾咽介）

（長平擁昭仁悲咽白）昭仁……二妹……父王一生仁慈，對我姊妹之間獨存偏愛，今日佢手刃親生，都無非為怕帝統受人糟蹋啫，（痛哭）二妹，你先行一步，家姐就嚟跟住你嘅叻，（捧昭仁面）二妹，你唔好喊，你只怨我哋姊妹生錯落帝王之家，千祈唔好怨父王對我哋姊妹用心太狠至好呀二妹。

（昭仁悲憤哭白）家姐，我死就好叻，你唔好再聽父王騙你。

（崇禎搶前一步注意介）

（昭仁續喊白）家姐，所謂朝代易主，代代皆然，我哋先祖洪武皇帝開國嘅時候，何嘗見元順帝先誅其母，後殺其女呢。（暈死介）

（長平伏屍狂哭介）

（崇禎重一才慢的的長花下句）一個素面蓋黃綾，一個垂亡聲慘淡，尚餘一個牽裙喊，未斬徽妮力已殘，一念到洪武開基卻被崇禎散，正是毀家難以謝江山。。昭兒〔註十八〕你先行一步踏上望鄉台，（一才）且抹淚痕迎父返。（痛哭）

.........
〔註十八〕泥印本寫「昭兒」應為「昭仁」。同註十七，頁六七。

71

（擂戰鼓內場喊殺聲迫近介）

（長平快中板下句）親情淚，越灑越綿蠻。。十丈銅宮寬有限。幾難盡載淚珠瀾。。（一路唱一路跪前）跪上前，求速斬。今生恩養再生還。。（花）不斷親情還須斬。[註十九]（追殺介）

（崇禎先鋒鈸執長平快七字大花下句）不留帝女在塵寰。。嬌兒莫怨我心腸硬。（雁兒落殺長平介）

（雁兒落要攝戰鼓及內場喊殺聲）

（十二宮娥俱散髮血衣食住雁兒落在底景分邊上，或跳御溝，或撞柱，或操刀自刃露紫標，在排戲時嚴格處理投死之秩序，與伏屍之位置）

（崇禎食住雁兒落一劍從長平左頰批落左臂介）

（長平跌地左臂露紫標介）

（行雷閃電介）

（崇禎按劍喘氣介）

（長平傷臂未死哀叫介白）父王，父王，（介）（口古）父王，一劍唔死得㗎，望你再加一劍，免

［註十九］ 這是泥印本原句。泥印本末附手寫句子⋯⋯「（殺宮時改七字滾花）無常經已叩宮環。。此時不斬何時斬。」

72

我痛成咁慘。（一路哭叫父王，蹣埋帝前介）

（崇禎重一才先鋒鈒執長平三殺不下介口古）平兒，[註二十] 縱使父王練得心如鐵石，都已經舉劍艱難。。。

（長平淒聲尖叫介口古）父王，父王，若果你不能再揮劍成全，就枉費你對我一生痛愛叻，父王，你咬實牙關用……用……用力斬。啦。

（崇禎先鋒鈒執長平口古）女呀，望你撐開生死路，早入鬼門關。。（一抹長平掩門用劍柄一碰長平介）

（長平跌於正面平台級之旁昏絕介）

（崇禎以為最後一劍經已劈死長平，一直撲埋衣邊角御座旁，以手搭住御座對周后屍哭雙思介）

（承恩食住哭雙思雜邊上埋帝前白）主上。

（崇禎重一才回頭喝白）何事。

（承恩口古）主上，李闖已經從奉天門一直殺到入嚟慈壽宮叻，四處派人找尋帝后蹤跡，來勢非常兇猛。

．．．．．．

〔註二十〕 同註十七，頁六七。

73

（崇禎一才口古）哦，承恩，孤王要登高山謝民愛，你快啲隨我上煤山。。

（承恩扶崇禎正面下介）

（行雷閃電擂戰鼓介）

（周鍾雜邊一路狂叫主上，上介見屍骸纍纍不禁大驚，欲鼠下一碰長平跌地覺長平尚未絕氣，連隨拉下柱上之帳幔捲住長平，抱長平正面下介）

（急急鋒）（世顯雜邊奔撲上狂叫宮主，見屍骸纍纍四處奔撲認屍介）

（行雷閃電介）

（伏在紅欄上之宮女呻吟一聲倒跌於地上介）

（世顯連隨扶住宮女台口口古）宮娥姐姐，何以遍地屍骸，偏偏不見長平宮主呢，莫非宮主顏容，亦慘被帝王毀爛。

（宮女悲咽口古）駙馬爺，長平宮主已被主上所殺，周老卿家抱宮主遺骸，以錦茵覆體，衝出風雨之間。。（死介）

（擂戰鼓介）

（世顯花下句）歷千辛，和萬劫，也要乞取屍還。。（正面衝下介）

────落幕────

74

〈乞屍〉簡介

看完了〈香劫〉一場高潮戲，到了這場，氣氛緩和一下。這時明室氣數將盡，李闖已攻入京師。周寶倫父子救回宮主，設法將宮主出賣，以求富貴。唐滌生用一段白欖寫出周家父子商議的心情，曲白是：「前朝一朵帝女花。」「此時價值千斤重。」「纖纖弱質無作為。」「霸主得之有大用。」「莫非借她作正義旗。」「個中玄妙誰能懂。」「唉，賣之誠恐負舊朝。」「不賣如何有新祿俸。」周鍾與寶倫兩父子，不能為大惡，但為求富貴，不惜為小惡。唐滌生筆下可謂寫盡人性百態。

父子商議後一同入城拜訪降臣沈昌齡，投靠滿清。不料他父子兩人密議，被隔簾之長平宮主聽得一清二楚。長平不甘操縱由人，寧願一死，幸得寶倫之妹周瑞蘭相助，兩人設法如何逃出網羅。適值維摩庵老道姑與帶病的道姑沈慧清到來化緣，不幸沈慧清因病不支，倒斃周家門外。瑞蘭知情，乃用移花接木之計，將長平宮主扮作慧清，寫下遺書，將慧清屍骸毀容沉江。〔註二十一〕瑞蘭在長平宮主起行之時，她對宮主說在維摩庵十里外有一紫玉山房，乃其亡母養

靜之所，宮主去後，她亦會隱居山房，暗中將宮主照料。

以上情節全用口白口古滾花，寫得乾淨俐落。及至長平去後，周鍾父子回來，得知真相，不禁繁華夢醒，接住周世顯前來乞屍，周鍾無奈以長平遺書十字與世顯，在該場戲完前交代瑞蘭請求去紫玉山房居住，留下伏線，整場戲雖無大唱段，而情節安排清楚，前後貫串，不以閒場而忽視。

葉紹德

〔註二十一〕這裡所述的老道姑、沈慧清劇情細節，與原創劇本不完全相同。見頁八一至八三。

第三場：乞屍

（桃苑小樓景）説明：（此場照《蝶影紅梨記》紅梨苑一場加減便可）正面靠過衣邊一點佈紅牆翠瓦之桃苑門口，雜邊搭高平台佈小樓，由內場上落。小樓與桃苑之間，當中隔一小巷，小巷口有大桃花一棵。衣邊雜邊台口俱為曲欄花樹（作者附有佈景圖，供佈景設計者參考），衣邊橫石枱擺酒具。

（張千企幕佈置酒具介）

（排子頭一句作上句起幕）

（寶倫上介長二王下句）白雪飄飆灞岸東，飛絮故將斜陽弄，劫餘城外血，疑是落花紅，萬貫家財，皆斷送，繁華夢斷，急煞了白頭翁，舊夢難回，求新寵，遙望西來霸主，識時務方是英雄。。。酒入愁腸，又把靈機轉動。（坐下自斟自飲介白）唉，敗軍之將，棄甲還鄉，除咗日飲千盅，萬事不堪回首，（飲介）想盛衰乃必然之理，變節尚有可為，（介）長平宮主嘅屍

骸，由我阿爹覆以錦茵，抱歸桃苑，點知五日之後，死而復甦，而家共我二妹瑞蘭，養靜

在小樓之上，人死尚能復生，我相信宮主一定能同我帶來吉祥之兆嘅。（飲介）

（周鍾無精打彩由雜邊欄杆外上介台口花下句）辛苦種成花錦繡，轉眼繁榮一掃空。。連綿十里

盡屍骸，嘆一句富貴難圓三代夢。（入見寶倫飲酒，嘔哹介白）唏。

（寶倫狂飲不理會介）

（瑞蘭扶住長平（左手仍軟綿無力）食住此介口卸上小樓介）

（周鍾怒介口古）阿倫，我哋乜嘢富貴繁榮已經被一場風雨就掃晒去咯，你日又飲，夜又飲，會

唔會念吓老人心痛。㗎。

（寶倫口古）阿爹，孩兒不是借酒消愁，乃是借酒把靈機啟發，一個人只要因風駛悝，榮華富貴

仍在掌握中。。

（長平作強烈反應介）

（周鍾重一才笑介，神秘一點口古）阿倫，所謂一國之君，不能回復山河，我共你係一家之主，

仍可以興家創業，你有乜嘢心腹說話，都唔怕對我講嘅，你係唔係想投靠李自成吖，（一

才）嘻嘻，我熟讀聖人書，所謂臆則能屢中。

（寶倫口古）唏，李自成驕兵永難久享，（介）清霸主揮軍直進，太子曾經被擄，可能旦夕稱雄。。

（長平大驚與瑞蘭從小樓卸下，在小巷，復上匿埋於桃花樹後偷聽介）

（周鍾重一才慢的的口古）阿倫，清霸主雖然可以旦夕稱王，唯是苦無晉身之計，何況我父子之間又無珠寶黃金，能供進貢。

（寶倫口古）阿爹，沈昌齡與我是忘年之交，更是生平知己，佢早已暗投清主，而家留在皇城，不過暗通消息而已，阿爹，想投清易如反掌，啊一位前朝宮主，才是無價寶，（一才）十萬黃金是廢銅。。

（寶倫口古）此時價值千斤重。

（周鍾白欖）纖纖弱質無作為，

（寶倫白欖）霸主得之有大用。

（周鍾亦食住以上之重一才，快的的關目執寶倫台口快白欖）前朝一朵帝女花，

（長平重一才快的的幾乎嚇暈，瑞蘭扶住介）

（周鍾白欖）莫非借她作正義旗，

79

（寶倫白欖）個中玄妙誰能懂。

（周鍾白欖）唉，賣之誠恐負舊朝，

（寶倫白欖）不賣如何有新祿俸。（包重一才）

（周鍾食住點頭介花下句）我哋茶飯三餐無百味，帝女還應再從龍。。不是忘恩是報恩，事關小樓一角難棲鳳。

（寶倫花下句）父子入城暗把昌齡訪，趁此天昏地暗雪溶溶。。不如打轎入皇城，為怕馬蹄積雪擁。（喝白）打轎。

（張千喝白打轎介）

（棚頂落雪花）

（轎伕分邊上介，周鍾，寶倫打轎下介，張千隨下介）

（長平拉瑞蘭台口悲咽口古）瑞蘭，我感激你熨貼之恩，更感激你待我情如姊妹，我望你借我三尺紅綾，等我完成了未完責任，瑞蘭，試問前朝帝女，何堪供你父兄作買官之用。呢。（痛哭介）

（瑞蘭亦悲憤口古）宮主，我不值兄長所為，更不值我爹爹盲從附會，宮主，難得你五日復生，

80

又何必一朝重死，我阿哥咁做法，真係神鬼難容。。

（長平急介口古）瑞蘭，瑞蘭，我死又點得呢，父要女亡女不亡已為不孝，我悔恨當時不死於乾清，再作囚籠之鳳。（先鋒鈒欲撞樹而死）

（瑞蘭食住先鋒鈒拉住長平悲咽口古）宮主，宮主，我瑞蘭決不讓父兄將你無情出賣，你界個時候我想嚇啦，如果真係想唔通嘅，我寧願以死相從。。（糾纏介）

（銀鈴食住此介口帶老姑姑（道姑身）從桃苑上介

（長平瑞蘭見老姑姑連隨轉回莊重介）

（銀鈴白）二小姐，維摩庵個師太嚟搵你呀，我都攔住道門嘅叻，點知界佢撞咗入嚟，佢話二小姐你係佢庵堂嘅長年施主，熟不拘禮喎。

（長平連隨掩面迴避介）

（老姑姑悲咽口古）瑞蘭二小姐，因為賊兵入城嘅時候，阿慧清道姑慘被姦嚇成病，阿慧清你都識得佢嘅啦，唉，佢今朝早已經死咗叻，所以我抬埋佢嘅屍骸喺你橫門，求二小姐你施捨一筆錢作殮葬之用。啫。（喊介）

（長平重一才慢的的計從心起拉瑞蘭台口細聲口古）瑞蘭，你能否懂得用換柱偷樑之計，（介）

81

我在此既不能生，你又不許我闖樹而死，不若就移花接木，我但求身脫囚籠。．

（瑞蘭愕然而醒徐徐點頭台口細聲白）宮主，呢次係天救你。我見過慧清，佢嘅身材容貌都係好似你一樣咁清秀嘅，（介口古）師太，既然慧清受賊兵驚嚇而死，今日嘅維摩庵豈不是變成地獄門，誰敢留在庵堂把香煙供奉。

（老姑姑口古）二小姐，今日庵堂已經無事叻，事關李闖王頒下手令，曉喻士兵除妻子外不得攜帶其他婦人，與馬騰入苗田者斬，所以今日庵堂寧靜，與亂時大不相同。．．

（瑞蘭暗喜介白）銀鈴，你番入去先，（銀鈴卸下介）師太，維摩庵是誰人所建。

（老姑姑合什白）二小姐，維摩庵是前朝周皇后所建，．．．可憐周皇后在城破之日，．．．已

經．．．（哭泣介）

（瑞蘭一才正容白）師太，前朝周皇后之女長平宮主在此，（一才）倘宮主有危難之處，師太你可能方便。

（老姑姑連隨向長平跪下悲咽白）貧尼叩見宮主，．．．願粉身報皇后恩德。

（長平悲咽白）師太，（花下句）泉台未啟思親路，罰我人間再飄蓬．．．欲向觀音借避彩蓮花，免在紅塵受天播弄。（扶起老姑姑介）

82

（老姑姑誤會長平欲削髮，大驚搖手白）宮主是玉葉金枝，怎能在庵堂受苦，老尼……

（瑞蘭拉老姑姑作神秘細聲白）師太，……宮主今日有難臨門，我想，……（向老姑姑咬耳介）

（老姑姑一路聽一路點頭答應介）

（長平在旁掩面啾咽介）

（瑞蘭向宮主跪下悲咽口古）宮主，你而家惟有共慧清換過衣飾之後，再設法將屍首毀容沉江，我自會隱居山房，將你暗中侍奉。

（長平感激介口古）瑞蘭，我願以金蘭八拜之盟報答你今時情義，除你之外，我再不願與俗世人間有相逢。。（向瑞蘭跪下相對哭介）

（老姑姑急白）宮主，係就好去啦，不過咁嘛，人死咗就一滴血都無嘅囉嘛，二小姐你屋企有無貓貓狗狗呀。（同下）

（張千，轎伕，周鍾，寶倫打轎上介），落轎，轎伕分邊下介）

（周鍾台口花下句）並非有心忘先帝，一來為弟子，二者為神功。。三言兩語扭乾坤，一諾攀回金粉夢。

83

（寶倫台口花下句）昌齡縱肯傳消息，也須一頭半月始能通。。繁華有夢可垂成，莫洩玄機驚彩鳳。

（周鍾台口白）阿倫，呢件事不但不能畀宮主知，連瑞蘭隻小鬼亦不能。（向寶倫咬耳朵介）

（張千台口瞄眼瞓介）

（寶倫又向周鍾咬耳朵，二人全神密談充分表露是對好父子介）

（瑞蘭與長平（穿了道姑袍，頭飾如改裝不及則可用紗遮蓋，俟卸上小樓時再換）老姑姑從小巷卸上，瑞蘭一路卸上時一路白「橫門有王祥把守，不如改從……」，及見周鍾、寶倫在台口細語，大驚縮回，長平與老姑姑卸上小樓暫避，瑞蘭即復卸下介）

（周鍾與寶倫咬耳朵完，商量好即埋石凳各舉杯父子預祝介）

（周鍾白）張千，請宮主落樓相見。

（張千應命欲行介）（叻叻鼓）

（瑞蘭一路狂哭手拈血書一紙從桃苑門上先鋒鈸拉周鍾口古）唉吔爹，長平宮主已經毀容自殺於經堂之上叻，（指桃苑內層之小樓）佢重留下一紙血書，寫得非常沉痛。（包重一才）

（寶倫食住重一才愕然跌椅介）

84

（周鍾亦食住重一才大驚搶血書讀介口古）驚聞樓下語，屍橫血泊中，望屍沉江海，存貞自毀容。。（白）徽妮絕筆，（慢的的嗚咽）唉，呢個夢都未發得成就醒咗叻。（先鋒鈸如瘋狂般的撲入桃苑介）

（寶倫食住先鋒鈸執瑞蘭台口口古）瑞蘭，你負責宮主之安危，何以又畀宮主自殺於經堂得咁大懵。

（瑞蘭亦悲憤發火唾寶倫介口古）吥，宮主係畀我最無良心嘅父兄害死嘅，（一才）你哋正話喺樓前密語嘅時候，佢早就匿埋喺小巷裡便叻，不過暫借桃花一樹作屏風。。啫。（掩面痛哭）

（周鍾慢啞雙思鑼鼓從桃苑垂頭喪氣上嗚咽白）唉，一面都係血，一身都係血，我都唔忍心再睇叻，好在我呢間屋前山後水，一來為免我罪孽宣揚，二來為依照宮主遺書囑咐，張千，你快啲入去命心腹家丁，將宮主屍骸裹以綾羅，以石墜沉海底罷啦。（以上口白托譜子）

（張千驚慌介白）老爺，我入去叫人做嘅咋，我自己唔敢郁手㗎，我呢兩日，日日都見過宮主，我點忍心見佢死得咁慘呢。（嗚咽下介）

（雜邊內場嘈雜聲）

（瑞蘭為堅信人心，哭得更慘介）

85

（王祥，壯家丁，分邊執住世顯從雜邊欄杆外衝上三搭箭褪前褪後四鼓頭被家丁推跌地扎架後叻叻鼓被家丁拖住膝，單膝一路拖回雜邊台口介）

（世顯台口瘋狂快花下句）乞取艷屍尋周府，可憐十室九皆空。。賊兵塞斷帝皇城，十日才離狼虎洞。（哭求白）方便吓啦大哥。

（張千食住此介口從桃苑卸上向周鍾表示一切已做好介）

（周鍾心情不佳喝白）圍外何人哭叫。

（王祥報白）啟稟老爺，門外有瘋癲漢子欲衝門而進。

（周鍾喝白）放他進來。

（王祥放手，世顯衝入介）

（周鍾重一才大驚，慢的的退後介）

（世顯哭叫白）宗老伯。（雙）

（長平（已經裝好道姑身）認得是世顯叫聲，與老姑姑卸出小樓偷看介）

（世顯悲咽口古）宗老伯，烽煙路阻，我今日至能夠搵到你，我相信宮主嘅屍骸已經埋葬咗叻，宗老伯，望你指示香墳何處，我要取回桐棺，開墳掘塚。

（周鍾口古）世顯你嚟遲咗咇，宮主死而復生，（一才）生而復死，（一才）（台口介）我萬不能被

世人知道宮主死因嘅，（介）唉，總之就死咗嘞，你何必問底查蹤。。

（世顯口古）宗老伯，當日我配婚之時，你都親耳聽見過先帝對我淒涼嘅囑咐，佢話宮主生不能

為我妻，死後屍骸由我一生把香煙供奉。（迫介）

（周鍾口古）唉，世顯，第二個死咗重有屍首可尋，宮主死咗已經不留痕跡，我唔係想違背先帝

嘅囑咐，鬼叫你生來福薄，著手成空。。咩。

（長平一路聽世顯痛哭，不覺渾身微抖，表露內心之慘痛。聽至此處，不禁失聲啜泣，連隨掩

面低頭介）

（寶倫聞啜泣聲愕然抬頭望小樓口古）哎咦，小樓是宮主回生所居，何以忽然間有兩位道姑在佢

房中走動。（白）等我去睇吓。（欲行介）

（瑞蘭連隨制止介口古）大哥，哷，咽兩個道姑係我搵番嚟預備同宮主念倒頭經嘅啫嗎，而家又

無得念叻，（故意大聲向小樓）師太，唔使念叻，你哋從橫門番去罷啦，真係唔使念喇，我

又不能對你哋講白內容。。

（周鍾恐怕內容洩露揚手喝白）快啲走。（雙）

（老姑姑會意頻頻點頭白）阿彌陀佛。（急拉長平卸下介）

（世顯先鋒鈹執周鍾口古）宗老伯，照此情形看來，宮主果有回生之事，到底佢緣何又死，（一才）葬在何方，（一才）你萬不能把玄機再弄。（緊迫介）

（周鍾被迫無奈暗中背場將遺書撕了一半轉身口古）世顯，宮主生不事二朝，死不留異地，我依照佢遺書十字，已經將佢屍骸葬落江海之中。。（白）你睇吓啦。（介）

（世顯接遺書先鋒鈹台口重一才慢的的沉痛讀白）望屍沉海底[註二十二]，存貞自毀容，徽妮絕筆。

（痛哭長花下句）望屍沉海底，存貞自毀容，江海沉珠葬魚龍，此後香火有情難供奉，招魂難以倩臨邛（讀洪）[註二十三]，留將熱血無所用，不如頸血濺梧桐。。離鸞有恨不能伸，但求一見泉台鳳。[註二十四]（先鋒鈹欲闖樹死介）

（寶倫，瑞蘭分邊攔住介）

（寶倫口古）周世顯，你殉情還殉情，何必死在桃苑之中，令我父子受世人譏諷。

〔註二十二〕這是泥印本原句。原句旁另有手筆改成：「望屍沉『江海』」，使與頁八五的血書文字一致。

〔註二十三〕臨邛，山名。「邛」，泥印本寫「讀洪」。粵音應為「窮」。

〔註二十四〕泥印本原句是「但求泉台鳳」，疑誤。在泥印本中，「但求」與「泉台鳳」之間，另有手筆加上「一見」兩個字，句子變成「但求『一見』泉台鳳」。現從後句。

88

（瑞蘭口古）駙馬爺，你唔死得嘅，想先帝遺骸尚停放在茶庵之內，倘若駙馬死去，更有誰哭祭呢，何況有情生死能相會，無情對面不相逢。

（世顯重一才慢的的如癡似呆白）哦，倘若駙馬死去，先帝在茶庵有誰哭祭……

（周鍾白）瑞蘭，你重同佢講咁多做乜嘢吓，張千王祥，送客。（暗作驅逐狀介）

（張千王祥應命將世顯連哭帶喊推趕衣邊下介）

（瑞蘭口古）阿爹，我唔想喺呢處住叻，我想搬去紫玉山房，遠避紅塵，清廉自奉。

（張千趕世顯入場後即復卸上介）

（周鍾晦氣喝口古）老爺，你一生脾氣都衰到無人同。。嘅。

（張千悲咽口古）老爺，使唔使喺江邊燒番啲元寶蠟燭香呀，宮主生前就穿金戴銀，我怕佢死咗落陰間，一個錢都無得用。

（周鍾晦氣白）燒啦，燒啦，（悲咽口古）唉，張千，老爺無福就即是你哋無福啫，如果宮主係未死嘅，（一才）你哋都可以穿金戴玉，掛紫穿紅。。（嗚咽介）

（寶倫嘆息花下句）傷心碎了連城璧，更無餘術可求封。。（同下介）

——落幕——

89

〈庵遇〉簡介

〈庵遇〉是《帝女花》全劇生旦唱情重頭戲，隔上場一年後，長平宮主道姑裝扮上場，唱一段〈雪中燕〉，該段小曲是由王粵生製譜。原版本唱完〈雪中燕〉之後接口白，及至一九六〇年灌錄唱片時，我將該段口白內容，寫了反線二王祭塔腔的唱段，曲詞部分是白雪仙參訂的。曲詞是：「念國亡，父崩，母縊，妹夭，弟離，剩我借一死避世敲經。孰憐駙馬空枉有誓盟定，怕憶劫後情，誰願再認，只有飄飄落葉伴殘命。一哭國土血尚腥，再哭父死未得葬皇陵。奈何佛法難護庇，枉敲青磬。哀帝女，念盡阿彌，難把國魂，喚醒。」以下接回口白。在一九六五年「仙鳳鳴」重演《帝女花》時，將該唱段代替口白，一直沿用至今。

接著周世顯上場唱一段士工慢板，轉唱小曲〈寄生草〉，曲詞秀麗典雅。及至長平宮主轉回庵堂，周世顯發現道姑背影酷似長平宮主，乃上前叩門。長平開門一見世顯忙掩門，世顯大急，欲衝門而進，長平這時開門問何事。以上動作，編者寫得很有深度，以下大段口白口古，世顯與長平對話中，一方面試探，一方面隱藏身世，寫得文字順暢，接著唱〈秋江哭別〉大調

全首。至於其中曲詞，相信讀者耳熟能詳，不用特別介紹，但是用這樣長的大調來對唱，可以說以《帝女花》為首。這首大調，是王粵生選出來，由唐滌生填寫。這段大調從庵外唱到庵內，最後周世顯在〈秋江哭別〉中板唱詞中欲自戕殉愛，迫令宮主重認駙馬。

以下一段長句花，寫來哀婉動人，是由長平宮主唱出來的，曲詞是：「郎有千斤愛，妾餘三分命，不認不認還須認，遁情畢竟更癡情，劫後鴛鴦重合併，點對得住杜鵑啼遍十三陵。君父賜我別塵寰，若再回生，豈不是招人話柄。」長句滾花唱法難度很大，因為沒有音樂伴奏，很容易不協律（俗稱「唔啱線」）。劇情到此宮主揭露身世，周世顯唱出一段乙反中板，也是蕩氣迴腸，文詞美妙，曲詞是：「貯淚已一年，封存三百日，盡在今時放，一訴別離情。昭仁劫後血痕鮮，可憐鳳閣剩空筵，空悼落花，不見如花影。[註二十五] 難招紫玉魂，難隨黃鶴去，誰知維摩觀，竟是駐香庭。」

這段曲詞將周世顯思念宮主之情表露無遺，曲詞典雅暢順。尤以第一句：「貯淚已一年，

〔註二十五〕 泥印本原文：「『應盡』今時放，『聊』訴別離情。昭仁劫後血痕鮮，可憐『夢覺』剩空筵，『不見』落花，『空悼』如花影。」見頁一○八。

92

封存三百日，盡在今時放，一訴別離情。」不需著意，信手拈來，便成佳句。以下長平唱兩句

相思詞：「風雨劫後情，落拓君須聽。」再轉唱一段乙反中板。從開幕〈雪中燕〉開始，轉反線

二王，周世顯的慢板與〈寄生草〉，再唱〈秋江哭別〉大調，及一段長句花，兩段乙反中板，生

旦唱段非常豐富，但劇情非常單薄，唐滌生由曲生戲，在四十五分鐘的唱段，不令觀眾沉悶，

反覺娓娓動聽，唐滌生固然曲詞優美，而音樂家王粵生選譜也功不可沒。到了宮主應承與駙馬

復合，庵堂外人聲嘈雜，宮主乃約周世顯在二更到紫玉山房相見。臨行幾番叮囑不可洩露宮主

回生消息。

周鍾聞得宮主回生，帶同家人到維摩庵。周鍾上場一段有韻白，唐滌生寫來風趣非常，韻

白是：「真消息，假消息，常言死別已吞聲，提到帝女回生我個心戚戚。又唔係清明，又唔係寒

食，借屍還魂事未真，庵堂那有鬼堆積。」「張千乎張千，你有冇認錯人，抑或睇錯色。」[註二十六]

唐滌生曲白，看人物而安排，生動有趣。

〔註二十六〕原創韻白應是：「……又『非』清明，又『非』寒食，借屍還魂事未『多』，庵堂那有鬼堆積，……

張千乎張千，你認錯人，抑或睇錯『骰』。」見頁一一一。

及後周鍾與世顯相見，幾段口古滾花，互相針鋒相對。而周鍾一段中板唱出自己求富貴的醜態，曲詞寫得淋漓盡致。到後來被秦道姑無意揭發真情，世顯冷靜隨機應變，要先見清帝，然後迎接宮主。當時我第一次看《帝女花》，看完這裡，也不知世顯如何應付，唐滌生用一句花下句「個中自有玄機在，誰慕新恩負舊情」作為該場結束，戲劇懸疑性甚強，真是峰迴路轉，耐人尋味。

這場戲以唱為主，演唱者除了字正腔圓，感情投入最為重要，我在這裡介紹幾個唱調的定弦。粵劇音樂正線定弦是「合尺」，反線是「上六」，例如〈雪中燕〉是正線，反線二王是反線，但〈秋江哭別〉是「尺五線」。若以西樂音調為例，假如正線是C，反線是G，尺五線即是反線低一度是F，相信略懂音樂的讀者，都會明白的。

葉紹德

94

第四場：庵遇

（維摩庵內景連外景）說明：旋轉舞台。開幕時，雜邊維摩庵門口，莊嚴肅穆，快雪初晴，桃花三五。遠景皇城，衣邊殘橋積雪。轉景後有主體觀音塑像，金童玉女相伴，爐煙繞繞，肅穆處尚帶清淒景象。

（排子頭一句作上句起幕）

（遠寺疏鐘，風聲凜烈，桃花片片飛）

（長平（道姑身）挽舊破竹籃，背塵拂上介起唱小曲雪中燕）孤清清，路靜靜。呢朵劫後帝女花，怎能受斜雪風淒勁。滄桑一載裡，餐風雨續我殘餘命。鴛鴦劫，避世難存塵俗性。更不復染傷春症。心好似月掛銀河靜。身好似夜鬼誰能認。劫後弄玉怕簫聲。說甚麼連理能同命。（譜子除引子外，回頭玩托白）唉，國亡，家破，父死，母殤[註二十七]，妹夭，弟離，

〔註二十七〕這是泥印本原句。另有手筆改寫成：「父崩，母縊」。

95

剩得我飄零一身，除咗借一盞青燈，存貞璞之外，倒不覺人間有何可戀，更不望破鏡可重圓，只求借一死以避世，（介）老姑姑已經在月前死去，新來主持，未識帝女花飄，更未解憐香惜玉，當此快雪初晴，便命我把山柴拾取，唉，正是不求樂昌圓破鏡，只憑魂夢哭皇陵。（黯然衣邊下介）

（世顯食住長平將入場時即要上介慢板下句）我飄零猶似斷蓬船，慘淡更如無家犬，哭此日山河易主，痛先帝白練無情。。歌罷酒筵空，夢斷巫山鳳，雪膚花貌化遊魂，玉砌珠簾皆血影。幸有涕淚哭茶庵，愧無青塚祭芳魂，落花已隨波浪去，不復有粉剩脂零。。（起小曲寄生草）冷冷雪蝶尋梅嶺。曲終弦斷香銷劫後城。此日紅閣有誰個誰個悼崇禎。我燈昏夢醒哭祭茶亭。釵分玉碎想殉身歸幽冥。帝后遺骸誰願領。碧血積荒徑。（嘆息介）

（長平〔經已取得少許山柴〕食住從殘橋上介接唱）雪中燕已是埋名和換姓。今生長願拜觀音掃銀瓶。（並不看見世顯，直入維摩庵並掩門介）（寄生草譜子重頭玩）

（世顯覺得道姑酷似宮主食住譜子台口白）咦，點解呢位道姑咁似得已經死咗嗰個長平宮主呢，莫不是宮主幽魂現眼，（介）唔係嘅，若果係宮主幽魂現眼，又點會道姑打扮，（介）世間上雖有相同之貌，決無相似之形[註二十八]，莫不是宮主假託夭亡避世，尚在人間。（一才介）

呀，我記得吩，想宮主夭亡之時，周家瑞蘭曾經有一句雙關說話，佢話有緣生死能相會，無緣對面不相逢[註二九]，哦，莫不是有蹺蹊在內，（介）待我叩門一問，

（先鋒鈸一才）唔，呢處係青蓮界，庵堂地，還須稍存禮貌，不能造次。（斯斯文文上前敲門攝三下小鑼）

（長平（拈塵拂）開門重一才慢的的先鋒鈸復掩門）

（世顯白）道姑若是清修之人，定然唔會閉門不納，既然閉門不納，事更可疑，待我衝門而進。

（三次先鋒鈸叫門介）

（長平食住第三次先鋒鈸突然開門重一才，非常淡定一路行前的的逐下打介）

（世顯見突如其來，反覺驚異，食住的的逐步退後介）

（長平冷然問白）施主衝門，想借茶還是拜佛。

（世顯氣蜩蜩白）師傅，我一不是借茶，二不是拜佛，我有一句說話，望求師傅點化，何以閉門

〔註二十八〕 這是泥印本原句。原句旁另有手筆把句子改成：「雖有相似之形，決無相同之貌」。

〔註二十九〕 第三場〈乞屍〉，瑞蘭口古是：「有『情』生死能相會，無『情』對面不相逢。」（頁八九）

97

不納呢。（要講得快）

（長平這個介白）庵內無人，主持未返，俗世男女尚且授受不親，何況是佛門清淨地。

（世顯白）哦，師傅有禮。（一揖）

（長平還揖介白）施主有禮。

（世顯苦笑口古）師傅，你係一個出家人，容我問一句塵俗話，所謂劫火餘生，恍同隔世，雖則難記興亡事，花月總留痕，……我……我……我共道姑你似曾相識，望你把前塵細認。

（長平一才故作驚羞狀口古）施主，想貧尼半世清修〔註三十〕，未經劫火，世外人十年來只知道敲經念佛，幾曾沾染過俗世風情。。（合什介）阿彌陀佛，阿彌陀佛。

（世顯重一才慢的的白）吓，道姑你十年來敲經念佛。

（長平苦笑點頭介）

（世顯口古）道姑，你哋出家之人講清修，我哋俗世人講俗話，所以俗語都有話，山居方一日，世外已千年，你所謂十載敲經，莫不是比喻一年念佛，照我睇，道姑你守戒清修，最多不

〔註三十〕這是泥印本原句。原句旁另有手筆把「貧尼」改成「貧道」。後同。

98

過係一年光景。喏。

（長平重一才慢的的佯作薄怒介口古）施主，照我睇你係一個讀書人，唔應該講出呢句輕薄話，貧尼入庵十年，尚有主持可證，（轉悲咽介）唉，施主，須知不是可憐人，不入清規地，既入清規地，出語寧有不誠。。（作掩面悲咽介）

（世顯重一才愕然白）師傅，師傅，俗世人知罪謝過。

（長平抹淚苦笑介白）望施主稍存尊重。（還揖）

（世顯黯然嘆息悲咽口古）唉，師傅，不是傷心人，不作傷心語，既是傷心人，才有錯把曇花當作宮花認。（作掩面悲咽介）

（長平見狀一才略覺不忍介口古）哦，施主，原來你唔係一個輕薄兒，卻是一個滄桑客，好啦，等我番入去代你燒多炷香，望觀音大士慈航普渡，保佑你福壽康寧。。

（世顯故意口古）咁就唔該晒叻，我應該長念佛門慈悲，揖問道姑貴姓。（介）

（長平還揖介口古）唉……貧尼俗身姓沈，法號慧清。。

（世顯重一才慢的的另場起唱古譜秋江哭別）飄渺間往事如夢情難認。百劫重逢緣何埋舊姓。夫妻斷了情。唉，鴛鴦已定。唉，烽煙已靖。我偷偷相試佢未吐真情令我驚。

（長平另場接唱）唉，天折紅顏命。願棄凡塵伴紅魚和青磬。敲經斷俗世情。雖則烽煙已靖，須

知罡風也勁，守身應要避世休談愛戀經。

（世顯於宮主唱曲之時細心看察，越看越似，台口接唱）論理佢應該把夫婿認。（的的）復合了，

偷偷暗中喚句卿卿。（序）（細聲叫白）徽妮。

（長平詐作不聞介）

（世顯細聲叫白）宮主。

（長平詐作愕然介白）施主喚何人。

（世顯白）我叫喚宮主。

（長平白）宮主係施主何人。

（世顯悲咽白）唉，宮主係我個妻房。

（長平白）咳。施主叫喚妻房，應該在家中叫，房中喚，何以叫到佛門清淨地呢，（拂袖接唱）

俗世塵緣事我唔願聽。莫個尋偶清規地。將觀音兩番誤作湘卿。你似瘋癲，我不禁失驚暗

中念句經。〔註三十一〕勸君休錯認。我纔十歲，經樓身皈依佛法一心拜神靈。（序）

（世顯食住序台口白）好，你唔認咩，試問誰無骨肉之親，誰無父女之情，等我講吓先帝崇禎嘅

慘事，如果佢喊親嘅，就不問而知佢係宮主吘，（接唱）復復向前朝認。嘆崇禎巢破家傾。你可有為佢沉痛沉痛敲經。靈台裡，嘆孤清，月照泉台靜。[註三十二] 一對蠟燭也無人奉敬。[註三十三]（序）

（長平一路聽一路失聲痛哭介）

（世顯白）師傅你喊乜嘢。

（長平愕然不知所答介）

（世顯白）唉，我一試就試到你吘，試問誰無骨肉之親，你分明係前朝宮主。（一才）

（長平白）施主你錯吘，皇帝係為我哋而死嘅，我哋點可以唔喊呢，（悲咽接唱）我哭故國凋零。

問誰個能忘佢自縊在紅閣裡，謝民愛甘犧牲性命。感先帝哭絕了聲。

．．．．．．．．．．

〔註三十一〕　泥印本另附插曲工尺譜，中間多寫了一句：「我不禁失驚暗中念經，『我今已將剃度半生夢已醒』，勸君休錯認。」

〔註三十二〕　這是泥印本原句。白雪仙後來更正，唱詞應該是：「『泉台』裡，嘆孤清，月照『靈台』靜。」（見《姹紫嫣紅開遍——良辰美景仙鳳鳴》（纖濃本），二〇〇四。）

〔註三十三〕　泥印本另附插曲工尺譜，此句寫：「一對蠟燭『都』無人奉敬。」

101

（世顯接唱）深宮裡有朵帝女花，佢嘅慘處你可願聽。

（長平接唱）帝女花已遭劫難，我不願再聽。怕荒山冷靜。誰願與君荒山荒山相對，犯了清規玷辱了名。（序白）施主，我都知道你係一個傷心人，可惜呢處並唔係傷心地，恕貧尼不能奉陪了，阿彌陀佛。（欲下）

（世顯搶住叫白）師傅，師傅。（接唱）你帶我去燒香懺舊情。（欲入庵）

（長平以塵拂攔住接唱）仙庵寶殿多清淨。不要凡人妄敲經，莫忘形。勸君勸君莫染情狂病。更未許再留停。（長序）

（世顯白）師傅唔肯帶我入去進香，等我自己去。（向庵門一衝二衝三衝介）

（長平拈塵拂食住一攔二攔三攔，與世顯雙扎架介）

（秦道姑食住此介口從庵門卸上見狀覺奇介問白）慧清，做乜嘢事。

（世顯台口白）哦，照咁情形睇嚟，呢位道姑唔使問都係我朝思暮想嗰個長平宮主叻，嗱，佢正

（長平愕然不知所答介）

〔註三十四〕 泥印本另附插曲工尺譜，此句寫：「佢嘅慘處你可『再』願『細』聽。」

102

（話同我講，佢話庵內無人，主持未返，點解個主持又會喺庵堂裡便行出嚟呢，一句不忠，百詞莫辯，（想一想，笑一笑連隨上前作揖介白）師太，（口古）師太，我聞得維摩庵菩薩有靈，我想入去拜吓觀音，點知呢位師傅唔准我把清香奉敬。（用眼色向長平示意）

（長平以袖半遮面，微微嘆息作無可奈何狀介）

（秦道姑口古）唉吔慧清，乜你咁㗎，唉，所謂亂世庵堂，幾難得個施主入嚟簽助吓，唉，如果再無人入嚟嘅，我哋去邊處搵燈油火蠟敬奉神靈。

（長平口古）師太，你唔好聽佢講呀，我正話開門嘅時候，呢位施主佢聲明一不是借茶，二不是拜佛，如果又唔借茶，又唔拜佛，我哋點能把香油簽領。

（秦道姑口古）唉吔，慧清，開講都有話入屋叫人，入廟拜神吖嗎，唔拜神入廟做乜嘢吖，你招呼得人哋入去，人哋就唔多少都會簽嘅啦，唔怕善財難捨㗎，只怕菩薩唔靈。

（長平白）如此說，施主請。（合什半揖介）

（世顯作得意狀白）敬煩師傅引路。

（長平與秦道姑先入庵門介）

（張千食住此介口衣邊殘橋卸上，一見長平，認得是宮主，愕然大驚，連隨閃埋梅樹後窺看介）

103

（世顯向台口表示決定道姑是宮主介）

（張千聽見道姑是宮主，台口細聲白）哦，原來宮主重未死，等我快啲番去話畀老爺聽。（急下介）

（世顯入庵，連隨轉台追趕長平介）

（轉台後為觀音佛殿景）

（世顯一路行一路迫近向長平審視，長平見秦道姑在旁，無奈向世顯強笑，直至台轉定為止）

（秦道姑白）慧清，既然呢位施主要拜觀音，你就帶佢去拜觀音啦，（介）施主，呢間庵堂好大嘅，我重要去第二處打掃，恕老尼不能奉陪吓。阿彌陀佛。（卸下介）

（世顯向長平一揖白）敬煩師傅上香。

（長平見秦道姑卸下後，連隨板起面口冷然介）

（長平無奈食住鐘鼓聲，拈香埋神前點著交與世顯介）

（世顯接住香秋江哭別譜子托白）師傅，師傅，我雖然未入過庵堂，但係我一望就知道呢座係觀音大士吩，點解觀音大士蓮座之下，偏偏有一男一女呢。

（長平知世顯明知故問冷然白）一個係金童，一個係玉女。

（世顯詐懵介白）哦，一個係金童（指一指自己），一個係玉女（指一指長平），師傅，師傅，咁

104

自有觀音以來，是否就有金童玉女永不分離。

（長平點頭介白）係。

（世顯白）哦，師傅，師傅，咁點解一自皇城劫後，留番一個金童，又唔見咗個玉女呢。

（長平白）出家人不明塵外事[註三十五]，施主請上香。

（世顯悲咽起唱秋江哭別第二段）觀音座下亦有對同命鳥。悲鳳去樓空剩得我情未罄。向觀音哭泣獨弔離鸞影。盼為我顯吓靈聖。（向觀音跪下回頭序白）師傅，觀音係唔係好靈㗎。向觀音哭

（長平點頭介）

（世顯放聲大哭介白）唉，觀音菩薩大慈大悲，金童無玉女不能獨存，駙馬無宮主何以聊生，觀音你保佑我哋夫妻團圓啦觀音。

（長平一路聽一路啾咽，忍不住另場接唱）唉，佢太癡情。（欲認）悲婚姻難成斷碎鸞鳳配。被戰火毀碎了三生證。今番再不貪花月情。[註三十六]天生宮花薄命，怕認怕認。寸心寸心碎盡

..........

〔註三十五〕　這是泥印本原句。原句旁另有手筆改成「塵世事」。

〔註三十六〕　泥印本另附插曲工尺譜，此句寫：「『今生不再』貪花月情。」

105

已無餘剩。更未許有餘情。（序）

（世顯起身悲咽白）師傅，師傅，舊陣時有一個樂昌宮主共徐駙馬都可以破鏡重圓，唉，姓徐嘅又係駙馬，姓周嘅又係駙馬，點解徐駙馬就咁夠福，我呢個周駙馬又咁慘呢，（接唱）唉，樂昌釵分後，尚與駙馬重認。哀我一生一世寂寞，虛有其名。夢難成，債難清。（啾咽不止）

（長平避無可避佯作憤然白）我呃你乜嘢。

（世顯悲憤白）師傅，師傅，你呃我。（雙）（相關語）

（長平接唱）休再感慨那釵分復合泣怨聲聲。羞聽羞聽，不禁淚暗凝。（兩番過位迴避介）（序）

（世顯白）你呃我話呢位觀音菩薩好靈嘅，其實佢何嘗有靈到呢。（接唱）罵聲觀音昏瞶，你有千眼都唔靈。好夫妻一朝相會，你怎不負責調停。枉燒香敲經將你侍奉，枉她錯念經。我將香燭一切盡折斷，免我屈氣難平，罵神靈。（連唱帶做拈佛前香在台口拗折介）

（長平執住香悲咽的接唱）咪玷辱觀音，只怨你今世不配有駙馬名。

（世顯接唱）遭百劫也留形。我為花迷還未醒。（序哭介白）你點解咁狠心呢宮主

（長平接唱）唉，帝花嬌，不比柳花青。我身世自幼孤單似浮萍。（過位介）

106

（世顯接唱）你從前多纖瘦，一般秋水也含情。

（長平接唱）對紅魚敲青磬。餐餐都食銀芽和白菜，怎能與宮花相比併。（過位介）

（世顯接唱）若再不相認[註三十七]，只怕我別後你病染相思症。情何堪，你在此孤零。應感我熱誠。

（長平接唱）你枉對修女亂說情。

（世顯接唱）唏，你太不近人情。

（長平接唱）我話你至不近人情。（調慢唱）盼狂生重把婚盟聘。歸去歸去，我一片好心，代替觀音點破愚情。（飲泣悲咽白）阿彌陀佛。

（世顯跪在神前接唱）哭江山破，夢覺繁榮，哭鴛鴦劫，玉女逃情，寧以身殉不對玉女再求情。[註三十八]（重音樂玩士工滾花序）（唱至第四句時在靴拔出

（調慢唱）寧以身殉在仙庵博後評。

銀刀）

．．．．．．．．

[註三十七] 泥印本另附插曲工尺譜，此句寫：「『莫』再不相認」。

[註三十八] 泥印本另附插曲工尺譜，有手筆字寫：「寧以身殉博後評。寧以身殉不對玉女再求情。」

107

（長平急白）慢，（在台口淚凝於睫淒楚欲絕長花下句）唉，郎有千斤愛，姜餘三分命，不認不認還須認，遁情畢竟更癡情，劫後鴛鴦重合併，點對得住杜鵑啼遍十三陵。。君父賜我別塵寰，若再回生，豈不是招人話柄。

（世顯於長平唱曲時慢慢起身驚喜交集行埋痛哭一聲白）宮主，（禿頭乙反中板下句）貯淚已一年，封存三百日，應盡今時放，聊訴別離情。。昭仁劫後血痕鮮，可憐夢覺剩空筵，不見落花，空悼紫玉魂。難招紫玉魂，難隨黃鶴去，誰知維摩觀，竟是駐香庭。。（七字清）避世情難長孤另。。輕寒夜擁夢難成。。往日翠擁珠圍千人敬。。今日更無一個可叮嚀。。（花）唉，宮主你避世難抛破鏡緣，應該要多謝情天，替你把夫郎剩。（跪向長平痛哭介）

（長平亦跪下哭擁世顯用重音起唱相思詞引）風雨劫後情，落拓君須聽。（譜子托白）唉，駙馬，你重何必強我相認呢，想當年城破之日，長平淚濺深宮，你亦曾經目睹，所謂君要臣死臣不死是為不忠，父要女亡女不亡是為不孝，（痛哭）我不死實難以對父王，我偷生實難以謝天下，不孝縱然可恕，欺世神鬼難容，（介）駙馬，駙馬，我雖然身在人間，但已名登鬼錄。（催快）你何苦挑動我破碎之情，陷我於不忠不孝，（一才）不如就等我在此守戒清修，過渡此殘餘歲月罷啦。

（世顯悲咽白）宮主。（花下句）你清修縱可成仙佛，可惜先帝桐棺尚未得入葬皇陵。。紅魚只可敲出斷腸音，難把破碎山河重修整。

（長平一才慢的的若有感悟介花下句）對一載青燈和杏卷，到此方知劫後情。。觀音懶得拾殘棋，孝女未應長養靜。

（世顯搖撼長平哭白）宮主，你同我扯啦。

（長平羞怯張皇猶豫未決介）

（內場眾家丁尋人嘈雜聲介）

（長平愕然驚慌推開世顯介白）咦，點解咁嘈呢，（口古）駙馬，我要走叻，我已經界你揭破咗盧山真面目，再不能喺庵堂立足，我走叻，你萬不能與我同行，（喊介）你原諒吓我嘅凄涼環境。（倉皇走介）

（世顯衝前跪下拖住長平的塵拂喊介口古）宮主，幾難得劫後相逢，望你珍惜呢一點殘餘名份，我哋生就一齊生，死就一齊死，但知重圓破鏡，那怕草木皆兵。。（不要停止哭聲）

（長平用力拖行兩步，感於世顯之哭聲，企定仰天長哭口古）唉，算叻，算叻，所謂萬劫總有停息之日，孽海從無靜止之時，駙馬，我求吓你，我求吓你唔好共我步出庵堂，若果要破鏡

109

重圓，你就今晚二更去庵堂後十里外嘓間紫玉山房把舊盟再認。啦。（聞庵堂後嘈雜聲哀懇

白）放手啦，你就放手啦。

（世顯頻頻點頭感激，過於衝動，失聲一哭介）

（長平急介白）收聲啦。收聲啦。

（世顯作忍哭狀口古）宮主，我都唔知流盡幾多眼淚，至博得你一口應承。。（放塵拂介）

（長平向衣邊急走幾步，再回頭介口古）駙馬，你記住，你萬不能向任何人透露宮主重生，我我

我，我恐怕會重投陷阱。

（世顯快口古）唉，此事何勞吩咐，宮主你真係睇小我太不聰明。。

（長平再衝向衣邊門口，聞嘈雜聲已近門口，只好閃避於底景格門之內，以黃幔遮身介）

（八家丁衣邊魚貫上分兩邊蕭立介）

（世顯坐於蒲團之上，強作態度悠閒合什介）

（周鍾一路吟沉，張千衣邊同上介）

（長平一見周鍾大驚，俟機向世顯做一種著急關目，表示萬不能向此人透露消息，因為此人不

利於己介）

110

（周鍾台口吟沉白）真消息，假消息，常言死別已吞聲，提到帝女回生我心戚戚，又非清明，又非寒食，借屍還魂事未多，庵堂那有鬼堆積，我對富貴不能忘，對宮主長相憶，張千乎張千，你認錯人，抑或睇錯骸。

（張千台口應白）無錯。

（周鍾愕然接白）於是乎搜查，落真其眼力。（入介）

（長平食住前一介口舐破底景之紙糊窗，反手開窗逃出卸下介）

（周鍾見世顯重一才慢的的關目介）

（世顯張目見周鍾懷念舊恨淡然相對介）

（周鍾白）世顯，是否宮主回生，尚在庵堂。

（世顯對周鍾冷笑幾聲不瞅不睬復合什介）

（周鍾大怒一掌打開張千埋怨白）唔怪得人哋冷笑嘅，世間上那有死鬼回生之理，端椅。（介）

（世顯故意閉目朗聲念觀音經介）

（周鍾重一才憤憤然口古）嘿，世顯，你唔使喺處一味大慈大悲觀世音菩薩，連冷眼都唔望我一下，其實你都太無福叻，（發火）如果你稍為重有啲福嘅，你而家都重可以駙馬輕裘，使乜

匿埋喺庵堂，一身病症。吁。

（世顯嘻嘻笑介口古）嘻嘻，老先生，所謂人各有志，我愛呢間庵堂有一樹紅梨，幾棵翠竹，得閒無事乎拜吓佛，遊罷歸來乎聽吓經。。

（周鍾更怒介口古）呸，你使乜喺處自認清高吖，你一行一動，都瞞唔過我呢對昏花老眼，張千睇住你追住一個師姑入嚟呢間庵堂嘅吥，你慌你唔係成日喺師姑身上打主意咩，嘿，枉你當年喺乾清宮對住宮主又話要生，又話要死，宮主一旦唔喺處啫，你就幹出呢種荒唐行徑。

（世顯滋油口古）老先生，呢處係佛門清淨地，你咁大聲就算唔嚇親我，都嚇親啲菩薩，宮主喺處亦一樣，唔喺處處亦一樣，我共你都係先朝人物，睇開吓啦，總唔會有日子重享繁榮。。嘅吥。

（周鍾憤然白）假如宮主而家重喺處嘅又點同呢蠢才，唔提起宮主猶自可，一提起宮主，我就……（悲咽介）傷心吥，開講都有話，（禿頭中板下句）逆天行道是庸才，識時務者為俊傑，誰不願復享繁榮。。清帝素慈悲，為撫慰明末遺臣，常以帝女花，為話柄。（一才）早在一年前，紫禁城破日，曾有密旨，囑咐沈昌齡。。佢偵悉帝女在吾家，佢話若得劫後明珠，當不忍佢沉淪，於絕境。回復帝女嬌，重配周駙馬，更許我以一品，尚書名。。（催快）

夢見繁華，誰願醒。卻被香銷玉殞化為零。重估話一品拖翎簪鶴頂。誰料三餐茶飯都要費經營。。恨不能追落陰司向閻王請。為求官祿，乞點再生情。。（花）哭一句著手成空，唉，玉宇瓊樓皆幻影。（哭白）你兩顴低削，無福係應份嘅，我原本有公侯之相，無福就真係唔抵叻。（坐下吟吟沉沉自埋自怨介）

（世顯一路聽一路暗中盤算關目一才口古）老先生，你唔好喊叻，所謂有福依然在，無福莫強求，邊個話宮主喺喺處呀，（一才）正話我都同宮主喺觀音座前，細語喁喁，共談心境。

（秦道姑食住此介口衣邊卸上偷聽介）

（周鍾重一才成個跌落地先鋒鈸執世顯讓座於自己椅上納頭便拜介口古）老臣拜見駙馬爺，願我父子重托駙馬鴻福，（左右張望）駙馬爺，老臣請示宮主蓮駕安在，因為老臣急於要向宮主叩問安寧。。

（世顯一路聽一路驚，由底景閃過雜邊台口介）

（秦道姑一路聽一路驚，由底景閃過雜邊台口介）哦，老先生，你問宮主而家喺邊處呀，係哩，宮主正話的確共我在佛前細語喋，眨吓眼，唔知去咗邊處呢，哦，老先生你知啦，劫後芳魂梗係來無蹤時去無影。喋。

113

（周鍾重一才白）吓，乜魂魄嚟嚟，（慢的的啼笑皆非再罵世顯口古）我拜錯你，識錯你，其實你點受得起我倒頭三拜㗎，（打張千）奴才，我早就唔信人死有回生之説，千日都係你累我受人捉弄，你喺邊處見過宮主吖，呢間庵堂除咗呢個老虔婆之外，何嘗多半個弱質娉婷。。

（欲打張千介）

（張千苦口苦面白）老爺，我正話喺殘橋之上，親眼見到呢位師太同埋宮主一齊入庵門口嘅。

（秦道姑一才台口白）哦，我明白叻，原來慧清就係先朝嘅宮主，怪不得十年之前我到維摩庵與十年之後我再到維摩庵，所見嘅慧清完全唔同晒樣啦，……哦，莫不是老姑姑移花接木，

（哭介）我待慢宮主，我刻薄宮主，觀音菩薩，你要饒恕我不知之罪至好呀。（先鋒鈸撲埋跪於蒲團敲卜魚懺悔介）

（周鍾重一才慢的的回望世顯啼笑皆非介）

（世顯印印腳悠然自得介）

（周鍾連隨硬著頭皮上前拜白）再拜見駙馬爺。

（世顯食住閃開白）折福，折福，福薄人擔當不起。

（周鍾苦口苦面賠笑介花下句）唉，所謂有香唔在東風映，恕老臣肉眼太無睛。。先朝彩鳳在人

間，天降紅鸞重照周郎命。（叫白）駙馬爺，駙馬爺。

（世顯不睬不應介）

（周鍾央求哭白）唉，老臣蒼蒼白髮，三折腰者，無非為兒孫造福矣，點解叫咗咁多聲，你都唔應我呢駙馬爺。

（世顯正容花下句）伯夷恥食周朝粟，（一才）怕只怕明朝帝女亦恥降清。。未迎舊鳳入新朝，

（一才）叫盡千聲誰敢應。

（周鍾嬉皮笑臉白）宮主肯嘅，（花下句）自有寬容如清帝，豈無特例慰崇禎。。不須宮主換朝衣，重會賜邑封藩，顯盡佢慈祥性。

（世顯白欖）先朝一朵帝女花，劫後依然存傲性。不著新朝衣，不聽新朝命。至少有宮娥十二伴妝台，十丈紅絨鋪花徑。從臣皆著明朝衣，宮主入朝不改清朝姓。

（周鍾白欖）些須條件何足論，清帝慈祥當答應。速速帶我訪妝台，好待老臣重孝敬。（拖世顯欲下介）

（世顯搖頭不肯介口古）老先生，我共你口講無憑，除非你帶我觀見清帝之後，我對宮主纔有招降話柄。

115

（周鍾點頭口古）得得，而家日上三竿，正是午朝時候，我共你飛馬入文淵閣，拜訪沈昌齡。

（世顯台口花下句）個中自有玄機在，誰慕新恩負舊情。。（與周鍾同下介）

——落幕——

〈上表〉簡介

劇情緊接上場〈庵遇〉，目前演出《帝女花》，已刪去長平宮主初到紫玉山房一段戲。開場由周瑞蘭白欖上小樓說明安排合歡筵酌，等候周世顯前來，接著撞點鑼鼓十二宮娥、周鍾、周寶倫伴周世顯前來迎鳳。周世顯上場的七字清曲詞：「黃金嫩柳拂羅袍」，「似是仁慈清世祖，恩迎駙馬戀新槽。繫馬疏林，轉入花間路。」到了一九六五年，我的朋友告訴我第二句：「似是仁慈清世祖」有問題，因「世祖」乃皇帝死後的尊稱，我自愧在整理唱片本時沒有發覺，到了一九六八年重演時，我將這句改為「清帝懷柔排圈套」。我很感謝我的朋友指正，使到《帝女花》在曲詞上完美無瑕。

到了周鍾父子見到瑞蘭，才知宮主在紫玉山房。而宮主與瑞蘭以為世顯貪圖富貴，當世顯請宮主下樓，宮主在樓上回答一句口白：「哦，駙馬也你嚟咗喇咩？」接住音樂奏士工慢板板面，長平宮主一面下樓一面唱慢板下句：「雲髻新簪夜合花，綵線纂成新樣譜，梵台走脫丹山鳳，引來百鳥繞青廬。」劇本註明慢板下句唱至最後一段止。接著世顯唱慢板上句：「此來不御

舊羊車，十里搬來新鳳輦，兩旁十二宮娥，齊向金枝拜倒。」劇本註有兩旁宮娥下禮，瑞蘭一路關心宮主在世顯唱慢板時下樓。讀者看戲的時候，未發覺唐滌生的天才，當你讀文字本，便知這位偉大編劇家不但曲白傳情，而且將每個演員的感情與動作位置，均寫在劇本內。唐滌生編劇超越前人，並非誇大。

以下劇情生旦對話用四句口古接著周鍾與瑞蘭兩段滾花之後，長平與世顯對話四句口古，由淺入深，迫上高潮。口古是：「駙馬，既然清帝慈悲，派來寶馬香車，你以為我應該點做呢？」「宮主，花燭之筵屈在一角小樓，則略嫌侷促」，應該「設在深宮大殿，受千人拜，萬人拜，一聲百諾，後擁前呼。」「周世顯，你──你原來是魚目混珍珠，枉費我把終身託付。（唾世顯面）」「宮主，唾面可以自乾，夫婦情難反目。唉，我咁做法，不過係因風馳哩啫，宮主你且平心靜氣，何苦要慘切哀號。」以上口古，劇力何止萬鈞，相信讀者看到文字本，也會拍案叫絕，而好戲還在後頭。

當周鍾一段乙反木魚完畢，並打發一切人等離去，叫駙馬好好勸解宮主，那時台上只有長平與世顯兩人，以下唱段不太多，但劇情感人，曲牌運用恰當，文字有如詩篇，真是佳作中之佳作。

當世顯發覺眾人退下欲說明心曲，但宮主餘怒未息唱一段滾花：「劫餘只剩三分命，都喪

在如此人間賤丈夫，更無涎沫唾其人，只有腥紅還未吐。」連忙瘋狂上樓分執龍鳳燭吹熄拋下，以巾掩口中血。世顯欲上樓，長平連忙拈銀簪喝退世顯，唱〈禪院鐘聲〉：「名花不配被俗世污。銀簪阻斷了配婚路。當初先帝悲金鼓，兩番揮劍滅奴奴，要我存忠貞，殉父母，我雖是人還在世，你那堪賣我失清操，清室今朝有金鋪，我也不再愛慕，罵句狂夫！匹夫！我共你恩銷義老，自刺肉眼模糊。〔註三十九〕」宮主一面唱，一面迫還世顯下樓，唱與演配合得天衣無縫。接住世顯搶去銀簪，用一段乙反長二王連口白說出心中大計。以上的唱段，造句真是神工鬼斧，扣人心弦。

接住宮主相信世顯，當世顯表示能成大事夫妻雙雙殉國，而宮主再追問以粵劇傳統：「當真，果然。」然後上表。我特別介紹每場戲的精湛口白口古的原因，因為口白乃戲的基柱！所謂千斤口白四兩唱，讀者切勿以口白而輕視，寫劇本寫唱易，寫口白難，因口白沒有音樂而要念來音韻鏗鏘，頗費工夫的。

接著宮主寫表，初稿是用七字清，演出時改為陰告排子，整場戲在最高潮結束。

葉紹德

〔註三十九〕 泥印本原句：「自刺肉眼『含』糊」。見頁一二九。

第五場：上表

（紫玉山房小樓景）說明：衣邊搭高平台佈一小樓，上寫「紫玉山房」。小樓四面皆窗，觀眾可望見小樓內一切情狀。小樓側有梯級，圍以紅欄，直落台口。小樓內底景擺大帳，正面橫枱，非常雅致。衣邊台口有大棵梅樹，出場處為碧瓦紅牆之轅門口，小樓之下有石枱櫈，石枱上有文房四寶，為瑞蘭題詠之處，旁有畫甌，插有畫卷並空白卷。開幕時已日暮黃昏，小樓上有紅燈一盞。

（排子頭一句作上句起幕）（譜子）

（瑞蘭擔花鋤攜花籃徐徐從衣邊上介長花下句）開盡紙糊窗，望斷花台路，花徑為誰勤打掃，盼求彩鳳返青廬，落紅又報三春老，未見人歸伴影孤。。只怕宮主敲一世紅魚，也難乞取慈航普渡。（譜子托白）唉，年來寂寞小樓中，傷心未見前朝鳳，我雖然去過庵堂，靜靜地探訪過宮主，誰知佢有心削髮，無意紅塵，任我勸盡千聲，佢一樣係欲哭無淚，唉，正是小樓

120

花落知多少，問誰憐惜帝花嬌。（食住譜子上小樓，在正面枯檀爐上燒香介）

（長平食住譜子非常憔悴與疲倦上，扶住轅門與翠竹一路行開台口介花下句）纖腰無力金蓮破，病喘何堪涉長途。。青蓮有界隔塵寰，憐我劫餘離淨土。（介）

（瑞蘭在小樓一見長平，愕然高聲呼叫白）宮主。

（長平一聞宮主兩字大驚失色左右張皇介）

（瑞蘭急足落樓向長平白）瑞蘭叩見……（欲跪）

長平連隨扶住頻頻搖手示意，但喘息不能言介）

（瑞蘭口古）慧清，我今晚預備焚香默祝宮主安寧之後，我就關閉紙糊窗，垂下青紗帳，杜絕我憑欄之念嘅叻，點知你在我絕望之時，飄然又到。

（長平口古）唉，瑞蘭，所謂色空，相空，愛未空，苦完，劫完，債未完，（悲咽）今日乃是我棄觀音，並不是觀音棄我，唉，我一路行時一路悔，悔我自己壞了清操。

（瑞蘭愕然急問口古）慧清，慧清，既悔又何必來，既來又何必悔呢，你雖然係十六歲，嗰副心腸重狠過老僧入定，有邊個能夠將你驅離乾淨土。呀。

（長平口古）唉，瑞蘭，你唔聽見人講咩，釋迦尚有情溺之時，如來尚有情劫之日，我清修一年

121

纔練得心如止水，誰料被個癡情駙馬，又試搗起波濤。。（羞介）

（瑞蘭掩唇一笑介口古）唉吔，慧清，原來你今日與……重圓破鏡，唓，佛本慈悲，就算你係佛門弟子，都好應該對佢慈悲吓吁，（細聲）宮主，你是否想趁今夕明月當空，與駙馬重諧鴛譜。

（長平更羞介口古）瑞蘭，我雖然答應與駙馬重圓於今夕，幾曾有想過共賦夭桃。。

（瑞蘭細聲貼耳白）宮主，（花下句）替你把青絲挽作蟠龍髻，胭脂抹去淚痕污。。今夕小樓移作武陵源，柳台翻作桃源路。（譜子，扶長平羞怯怯上小樓介）

長平嬌弱不勝環視小樓，一才掩面羞下介）

（瑞蘭拈出龍鳳燭一對，在小樓之上一路安排一路慢白欖）（小樓上要安置電咪）花合歡，樹合抱。人間歡喜緣，劫後鴛鴦譜。燒著對龍鳳燭，翻起個姻緣簿。擺起對蝴蝶杯，每杯落番粒大紅棗。用針穿番條紅絲線，好待已缺情天能縫補。（介）一請和合仙，再請請皇母。三請先朝帝與后，再請觀音為月老。預備好，安排好。鏡台作催妝，好待新郎到。

（撞點鑼鼓）

（十二宮娥（明服）分對對拈紗燈、檀爐、花碟、鳳冠、霞珮、珠飾上至台口分邊企立介）

（世顯（駙馬身）與周鍾（官服）打馬上介）

（周鍾一路上一路奇怪，覺得路熟介）

（兩明服小軍推香車奠後上介）

（世顯中板下句）黃金嫩柳拂羅袍。。帶玉穿珠雙翅倒。烏紗斜插碧珊瑚。。似是仁慈清世祖。〔註四十〕恩迎駙馬戀新槽。。繫馬疏林，（與周鍾同時下馬介）（花）轉入花間路。

（周鍾認路，越認越奇，拖住世顯介白）駙馬，（花下句）你是否去雨站雲台迎彩鳳，抑或去梅溪小巷訪蝸廬。。小樓一角是我舊時居，幾時變作神仙島。。（白）你有無行錯咗路呀駙馬。

（世顯白）宗伯，紅樓一角，是否係紫玉山房。

（周鍾愕然白）咦，點解你會知道呢，呢間紫玉山房，係我在前朝嘅時候所建嘅，舊時就係我老妻養靜之地，而家就係我小女瑞蘭避塵之所，喂，你到底嚟搵宮主，抑或嚟搵瑞蘭呀。（起托古樂琵琶譜子）

〔註四十〕　明亡，滿清福臨入主中國，年號順治，死後廟號世祖。年號是生前，廟號是死後所立名號。劇情發展時，順治還在，周世顯不可能有「清世祖」之語。見頁一一七、三〇六。

123

（世顯恍然而悟笑介白）搵邊個都係一樣啫，跟我行啦。

（瑞蘭食住譜子在小樓復出，見小樓下車馬盈門，愕然憑欄一望，先見世顯大喜，再見周鍾大驚，先鋒鈸欲迴避介）

（周鍾食住先鋒鈸喝白）瑞蘭，落嚟見我。（包重一才琵琶譜子續玩落）

（瑞蘭食住一才企定，想一想，淡然一笑食住譜子落樓冷冷然白）阿爹。（斜視世顯冷然並不招呼）

（周鍾口古）瑞蘭，我之愛你，重甚過先帝之愛長平宮主，點解我哋父女間，總無半句心腹說話可講嘅呢，瑞蘭，宮主點解會死後回生，又點解會住喺你嘅蘭閨繡戶。

（瑞蘭冷然一笑口古）阿爹，世無死後回生之人，但有換柱偷樑之計，我不屑你出賣長平宮主，

（介）當年移花接木，都盡在一件道姑袍。。

（世顯暗讚瑞蘭介）

（周鍾重一才悲憤介口古）吓，瑞蘭，牛耕田，馬食穀，我勞勞碌碌，究竟係為邊個造福呀，你為乜嘢事幹唔早啲話畀我聽，等我多捱咗一年辛苦。（舉手欲打瑞蘭介）

（瑞蘭亦悲憤口古）爹，我與宮主曾經有八拜金蘭之義，論父女，你可以對我不留餘地，論身

份，你似乎不能以低犯高。。

（周鍾重一才戇氣賠笑白）罪過，罪過。。

（世顯含笑上前白）瑞蘭姐姐，煩你轉致妝台，報說駙馬在樓前觀見宮主。。（一揖後與周鍾俯首恭候介）

（瑞蘭並不還禮，慢的的望定世顯，露出鄙夷之色，輕輕頓足復上小樓拉長平卸上介）

（長平重一才見樓外景象慢的的驚愕介口古）瑞蘭，瑞蘭，今夕小樓重敍，除世顯之外，並無人知，何以樓外有寶馬香車，侍女宮娥排列在花間小路。呢。

（瑞蘭口古）咦，宮主，乜你望唔到世顯咩，（介）今晚嘅世顯已經不帶半點風塵，而變咗金雕玉琢吶，（悲咽）唉，宮主，駙馬原來是利祿之人，並不是難中知己，枉費你一年來念經敲佛，始終跳唔出個錦繡籠牢。。（伏案哭泣介）

（世顯、周鍾食住同時抬頭叫白）宮主。

（長平重一才瞪大眼，慢的的內心誤會漸深，身上微微顫慄傾斜欲暈倒，一才扎定苦笑白）哦，駙馬，乜你嚟咗喇咩（慢板一路落樓一路下句唱）雲鬢新簪夜合花，綵線纂成新樣譜，梵台走脫丹山鳳，引來百鳥繞青廬。。（唱至最後一級梯級為止）

（世顯趨前接住長平慢板上句，一路唱一路扶開台口）此來不御舊羊車，十里搬來新鳳輦，兩旁十二宮娥，齊向金枝拜倒。（兩旁宮娥躬身下拜）

（瑞蘭在小樓覺長平神色與唱詞不對，食住慢板上句時落樓介）

（長平內心憤怒，但仍忍住苦笑口古）駙馬，你果然係一個守信之人，真不枉我在庵堂對你再度傾心，更不枉我在小樓為你安排好合歡筵酌，（介）係呢駙馬，霎時之間，你從何處得來呢一件紫羅袍，烏紗帽。呀。

（世顯裝儍扮懵嬉皮笑臉介口古）宮主，所謂天有不測風雲，人有霎時禍福，一來難得清帝有慈悲之念，將我重新賜封駙馬，重叫我向秦樓抱鳳返宮曹。二來難得清帝有慈悲之念，將我重新賜封駙馬，重叫我向秦樓抱鳳返宮曹。

（長平一才色變慢慢的的漸轉平復強笑口古）哦，原來駙馬有應變之能，真不枉先帝在城破賊來之日，重能夠將你賜封駙馬，在血染乾清之時，對你重能夠再三憐惜，（介）係呢駙馬，點解清帝忽然之間又待得你咁好。呢。

（世顯依然嬉皮笑臉介口古）嘻嘻，清帝唔係待我好，係想對你好啫，清世祖[註四十二]乃念先帝

........

〔註四十二〕 泥印本寫「清世祖」，應改為「清帝」。見註四十，頁一二三。

126

死後餘哀，想替先帝了卻佢生前未完嘅心願，替我哋重行匹配，義比天高。。（白）宮主，呢次我哋行運呦。

（長平重一才慢的的捧心微抖，半晌不能言介）

（周鍾白）宮主，呢次唔只你同駙馬行運，帶挈老臣全家都轉運呦。（花下句）宮主你見否有十二宮娥皆御賜，最難得係從臣不換舊官袍。。更為蕭郎築鳳台，再賜平陽駙馬府。

（瑞蘭悲憤花下句）君子未貪嗟來食，又幾見有前朝駙馬戀新槽。。（切齒痛恨）怪不得話君非亡國君，亡在群臣無抱負。

（長平不能再忍先鋒鈸執世顯口古）駙馬，既然清帝慈悲，派來寶馬香車，你以為我應該點做。呢。

（世顯故作洋洋得意嬉笑口古）宮主，花燭之筵屈在一角紅樓，則略嫌侷促，鸞鳳之宴設在深宮大殿，則堂乎其煌，何不受千人拜，萬人拜，一聲百諾，後擁前呼。。

（長平重一才唾世顯面介口古）周世顯，你……你……你原來是魚目混珍珠，枉費我把終身託付。（哭介）

（世顯佯作絕不難堪，但見長平痛哭，又覺不忍介口古）宮主，唾面可以自乾，夫妻情難反目，

唉，我咁做法，不過係因風駛哩啫，宮主你且平心靜氣，何苦要慘切哀號。。

（長平重一才氣至半暈，瑞蘭扶住介）

（周鍾見情勢不對，急白）宮主。（乙反木魚）因風駛哩至能搖櫓。逆水撐船費功夫。。若果青磬紅魚能終老。試問世間誰個不把禪逃。。有斟有酌至為夫婦。駙馬係可以搓圓撳扁嘅好丈夫。。宮娥退入花間路。（十二宮娥分邊卸下）瑞蘭不用再攪扶。。（瑞蘭晦氣衣邊卸下介）

（白）駙馬爺，你畀啲心機勸解吓宮主啦，老臣暫時告退。（雜邊卸下，香車亦卸下介）

（世顯見無人連隨搶前拜白）宮主。

（長平憤然閃開痛哭花下句）劫餘只剩三分命，都喪在如此人間賤丈夫。。更無涎沫唾其人，只有腥紅還未吐。（頓足叻叻鼓瘋狂的奔上小樓，先鋒鈙分拈龍鳳燭出樓前，對住世顯吹熄後慢的的雙手跌龍鳳燭，以巾掩口吐紫標介）（紫標藏在紗巾上介）

（世顯見狀瘋狂叫白）宮主，宮主。（先鋒鈙撲上樓介）

（先鋒鈙埋枱拈銀簪在手攔門截住要脅介白）不准你入嚟見我。（禿頭起禪院鐘聲尾段長平食住先鋒鈙埋枱拈銀簪在手攔門截住要脅介白）不准你入嚟見我。（禿頭起禪院鐘聲尾段唱）（第一、二句作引子用）存貞〔註四十二〕，不配被俗世污。銀簪，阻斷了配婚路。（一路唱

〔註四十二〕這是泥印本原句。原句旁另有手筆把「存貞」改成「名花」。

128

一路迫世顯逐步落樓）當初先帝悲金鼓。兩番揮劍滅奴奴。要我存忠貞，殉父母。我雖是人還在世，你那堪賣我失清操。清室今朝有金鋪。我也不再愛慕。罵句狂夫，匹夫。我共你恩銷，義老。自刺肉眼含糊。（先鋒鈇舉簪欲刺目介）

（世顯食住先鋒鈇執長平手乙反長二王下句）銀簪驚退可憐夫，待把衷懷和淚訴，聰明如清帝，狂士未糊塗，施恩欲買前朝寶，帝女何妨善價沽，眼前只剩一段姻緣路，哭先帝桐棺未葬，哭太子被擄皇都。。若得帝女花，肯重作天孫嫁，先帝可回葬皇陵，免太子長歸臣虜。

（譜子托白）宮主，清帝派來十二宮娥，雖然身著明服，仍是清室之人，我之所以假作負恩者，無非怕洩漏風聲，難成大事啫。

（長平一路聽一路如夢初醒，徐徐跌了銀簪，黯然嘆息口古）唉，駙馬，想帝女花曾遭百劫，重有乜嘢力量救太子於囚籠，（一才）安先帝於陵墓。

（世顯一才正容口古）宮主，我知你一世聰明，我所講嘅説話你已經心領神會叻，（介）想前朝骨肉何只帝女一人，望宮主上表清帝，世顯願捧表上朝，（介）事若可成則舊巢重返，（一才）倘若難成大事，（介）我當以頸血濺宮曹。。

（長平重一才慢的的口古）唉，駙馬，你雖然有驚世之才，我誓不事二朝，怎能在清宮與你同諧

129

到老。呢。

（世顯口古）唉，宮主，清帝若不見帝女入朝，未必便肯履行三約，（介）宮主，但望在清宮事

成之日，花燭之時，我夫妻雙雙仰藥於含樟樹下，節義難污。。

（長平重一才愕然先鋒鈒執世顯台口慢的的痛哭白）駙馬，此……話……當真。

（世顯痛哭點頭後白）請宮主寫表。

（長平忍住悲酸一才狠然白）文房侍候。（起鑼鼓介）

（世顯從畫甀裡拈出一卷空白之手卷攤在枱上並磨墨介）

長平食住鑼鼓作種種病喘身段，鑼鼓收掘後，拈筆手震，幾次欲寫不能，痛哭詩白）病喘心傷

力已枯。。更無手力可拈毫。。（望住世顯痛哭）

（世顯悲咽詩白）望宮主跪向泉台求君父，自有神恩把玉腕扶。。（斷頭四子與長平掩門跪單膝捧

手卷於台口介）

（長平拈筆雙膝跪下一路寫一路快中板下句）磨心血，混在紫狼毫。。九死未能酬國土。回生寧

忍賦夭桃。獨少崇禎墓。翻舊物，淚灑定王袍。。上表未為求封誥。請憐帝女察

螯毫。。（花）寫罷表文重哭倒。（擲筆哭雙思介）（二人相擁抱介）[註四十三]

130

（十二宮娥食住哭雙思尾復卸上介）

（寶倫（著蟒）與周鍾，香車復上介）

（瑞蘭衣邊復上介）

（寶倫長花下句）玄武聽更殘，玉漏催朝早，坤寧門外傳鐘鼓，玉盤金盞設醇醪，百官同賀駕鴛譜，御香薰滿鳳凰爐。。彩鳳還巢日，花燭拜朝時，你哋夫婦未應長擁抱。

（周鍾口古）唉，阿倫，我而家心口咽塊大石至放低咗咋，假如唔係駙馬爺善於詞令，都幾難令宮主好似小鳥投懷，與駙馬重修舊好。（拜白）請宮主蓮駕上香車。

（世顯一才白）慢，（口古）宮主有表章囑我上朝面見清帝之後，然後至肯回返宮曹。。

（寶倫一才關目口古）駙馬爺，我並不是三歲孩童，難任宮主無端上表，事關我父子有切身安

.....

〔註四十三〕 這是泥印本原文《快中板》。泥印本末這樣寫：「復拜跪，徽妮情漸老，心血混和了筆鋒暗吐，染狼毫。蒙難棄朝寸恩未報。貞花乞寄仙庵，免招風雨妒。清帝換朝，至今未安先帝基。停在茶庵，哭幽魂再尋無路，且對青磬紅魚念經酬父母。（介）哀太子亦曾身被擄，哭他憔悴囚牢。若說眷念帝花飄，父兄焉可少愛護。（陰告排子）」

泥印本原文上另有手筆註明改唱〈陰告〉排子，曲、詞都不一樣。泥印本原文《陰告》排子，曲、詞都不一樣。泥

131

危，除非駙馬肯當面朗誦表文，以證事無變故。

（世顯這個略帶驚慌介）

（長平苦笑口古）周寶倫，哀家上表不過謝清帝仁慈厚待，此乃宮廷儀注，你何必妄起疑狐。

（周鍾埋怨介口古）噎，阿倫，你一世人都係無中生有嘅，駙馬爺幾艱難至勸得宮主心和意順，你講説話小心至好。呀。

（瑞蘭誤會長平變節，悲憤介口古）唉，唔好講咯，怪不得話夫妻情義泰山重，故國恩輕似鴻毛。。

（寶倫聞瑞蘭語，誤會盡釋，向世顯賠笑謝罪介）

（世顯花下句）小別自非如永別，（一才）宮主你緣何灑淚暗牽袍。。但求有花燭洞房時，（一才）含樟樹下埋……（改口）諧鴛譜。（與寶倫，周鍾，十二宮娥，香車等同下介）

（瑞蘭對長平有憤然之色欲行開介）

（長平叫白）瑞蘭，（花下句）只怕落花今夕無人葬，望姐你夢魂常返故宮曹。。（下介）

（瑞蘭愕然追下介）

——落幕——

132

〈香天〉簡介

撇開歷史根據，這場〈香天〉不失為一場不可多得的好戲。當然，在清朝大殿那許有明服的大臣，但在唐滌生筆下，若果根據歷史，百官全著清裝，舞台上便分不開誰是清官，誰是降臣。這場戲雖有些歪曲歷史，但曲詞的說服力甚強，在戲言戲，未有很大的差錯。[註四十四]

這場戲清清帝上場一段七字清中板，後埋位，得知宮主未至，而周駙馬拈有宮主表章候見。

清帝宣上世顯，兩人展開鬥智場面，當世顯捧表章上殿後，以下的曲白真是萬分精彩，曲白

[註四十四] 清兵入關，多爾袞下薙髮易服令，人心惶惶。十幾天後，他為安撫民心，再下皇諭：「前因歸順之民無可分別，故令其薙髮，以別順逆。今聞甚拂民願，反非予以文教定民之心矣。自茲以後，天下臣民，照舊束髮，悉從其便」。又據清筆記婁東無名氏《研堂見聞雜記》記載：「我朝之初入中國也，衣冠一仍漢制。凡中朝臣子，皆束髮頂進賢冠，為長袖大服，分為滿漢兩班。」直至清大局定，薙髮令再下，嚴厲執行「留頭不留髮」，明朝方巾大袖，亦為世所禁。可證清皇朝最早期歷史，曾一度容忍臣民蓄髮，清服漢服同列。再以舞台表演論，衣冠作為政治文化符號，凸顯漢滿文化權力在鬥爭，長平清帝在鬥智，使劇力提升。

是：「周駙馬，試問歷代興亡，有幾多個新君肯體恤前朝帝女呢，我想知道當長平宮主見到香車迎接嘅時候，一定會百拜喜從天降。」「皇上，歷史上雖無體恤前朝帝女之君，卻有假意賣弄慈悲之主，難怪宮主見香車驚喜交集。」「吓，驚從何來？」「宮主所喜者乃是福從天降，所驚者，乃是驚皇上借帝女花沽名釣譽，騙取民安。」「周駙馬，孤王有覆滅一朝之力，又點會無安民之策，乃是借帝女，重不過百斤，究竟能有幾多力量。」「皇上，所謂取一杯之水，不能分潤天下萬民，借帝女之花，可以把全國遺民收服。宮主雖然弱質纖纖，年方十六，若果要權衡輕重，可以抵得十萬師干。」這四句口古針鋒相對，清帝的險詐與周世顯的聰明機警，表露無遺。

唐滌生為免台上主要演員冷場，適當地安排周鍾父子口古，同時可以緩和一下氣氛。接著清帝一段滾花：「你出言縱有千斤重，好在我有容人海量未能量。你見否殿前百酌鳳凰筵，後有刀槍和斧杖。」周世顯不受利誘威迫，同時看透清帝弱點唱一段滾花：「倘若殺人不在金鑾殿，一張蘆蓆可以把屍藏。倘若殺身恰在鳳凰台，銀榔金棺難慰民怨暢。」唐滌生妙筆生花，緊握劇中高潮，曲詞典雅淺白。清帝被迫不敢發作，叫遞上表章，而世顯表示宮主吩咐要朗誦表章，結果，編者安排一段反線中板唱段由世顯唱出表章內容。

134

接住清帝接過表章那一段長句花真是精彩絕倫，曲詞是：「未作捕蛇人，卻被雙蛇蟠棍上。休說女兒筆墨無斤兩，內有千軍萬馬藏，鳳未來儀先作浪，帝女機謀比我強。強顏騙取鳳還巢，重新再露慈悲相。（口白）孤王就准許宮主所求，任佢要天邊月，孤王都摘咗佢落嚟，而清帝堅持宮主先入朝，後下詔，各用機智，兩不相讓，結果世顯代傳宮主。

到了宮主上殿，與清帝對答四句口古，表明自己一哭一笑的力量，宮主一笑，可使遺臣心悅誠服。宮主一哭，萬民對清帝怨懟。唐滌生的佈局，真是巧奪天工。到了清帝賴賬，世顯暗示宮主清帝未履行諾言，宮主大哭唱一段七字清中板，曲詞是：「哀聲放，帝女哭朝房。血淚如潮腮邊降。且向乾清再悼亡。憶舊雛翻血賬。遺臣三百聽端詳，當日賜紅羅，擲下金階上。

母后袁妃痛懸樑。劍橫揮，血濺黃金帳。殺得昭仁宮主怨父王。（花）莫戀新朝棄舊朝，再哭鳳台聲響亮。」說到這裡，回到開端我所說歷史與戲劇的問題，假如當時殿上分不開誰是清臣，誰是明臣，這段曲便沒有力量。在戲劇，唐滌生曲詞有說服力；在歷史，有多少偏差。若要這

場戲又要配合歷史，又要有戲劇性，恐怕難乎其難。

接下來清帝屈服，履行諾言；著令宮主駙馬成婚。宮主要求花燭安排在月華殿外含樟樹

下。世顯屏退宮娥，與宮主交拜天地唱出一闋〈塞上曲〉第三段〈妝台秋思〉。[註四十五]這段曲至今已有廿八年多，[註四十六]可以說家傳戶曉，亦是唐滌生經典之作，永傳後世。

最後，我談談觀眾的水平。在五七年《帝女花》初演時，觀眾們不願男女主角雙雙死去，故此唐滌生也安排男女主角乃天上金童玉女，降凡間歷劫而已。[註四十七]到了一九六八年重演，清帝最後一句滾花改為：「彩鳳釵鸞同殉國，忠魂烈魄永留芳。」到了那時觀眾已進步，歌頌男女主角殉國之烈，可以說唐滌生的劇本，是帶動粵劇進步的。

葉紹德

〔註四十五〕〈妝台秋思〉是〈塞上曲〉的第四段。見〈劇本在粵劇史的重要性〉一文的「註五」（頁二九）。

〔註四十六〕【舊版】於一九八六年出版。

〔註四十七〕清黃韻珊《帝女花》原著寫，宮主、駙馬是謫仙，結局是二人在仙界會面。唐劇安排宮主、駙馬前生為天上金童玉女，乃原著故事橋段。見《辛苦種成花錦繡——品味唐滌生帝女花》，三聯書店（香港）有限公司，二〇〇九。

第六場：香天

（養心殿轉月華宮外御園）說明：旋轉舞台。幕開時為養心殿，正面牌匾，上寫「養心殿」。因已轉朝，佈置以清宮為例。正面平台御座，平台下兩旁有特製之燈柱，全場掛滿彩燈。衣邊宮門口結綵張燈。由衣邊宮門入則為長廊及月華殿宮門口，長廊之上一路掛滿燈綵，穿過月華殿宮門口則為第二景。（照足第一場佈置。）雜邊角之連理樹上掛滿彩燈，正面擺特製之橫香案，上擺錫器，點著一對龍鳳燭及酒具。衣邊矮欄杆外佈滿杜鵑花，欄杆內有長石椅，（為宮主與駙馬服毒垂死之處）預備多量花碎，作密集落花之用，底景幻變天宮景。

（四清裝太監、四清裝宮女，十二明服宮娥捧花籃企幕介）

（沈昌齡（清朝一品官）與五個清朝文官武官企幕介）

（排子頭一句作上句起幕）

（周鍾，寶倫（俱著明服）分邊上，相對顧盼自豪介）

（周鍾台口花下句）鳳彩門前新面目，獨有遺臣仍未改清裝。。曲池燭火映花紅，清帝慈悲人間罕。

（寶倫花下句）金水橋旁皆燈綵，你見否侍官齊集御酒房。。寶殿燈開百酌筵，碧瓦琉璃皆閃亮。（入與眾清官對拜，認得多半是舊同僚介）

（周鍾白）皇上尚未臨朝，我父子一齊侍候。

（御扇宮燈伴清帝上介）

（清帝台口中板下句）開基創業話興亡。。北望煤山微有哭聲響。不悼崇禎悼海棠。。安民未掛招賢榜。懷柔先借嗰一朵帝花香。。（花）筵開百酌買人心，好待新官舊爵同觀看。（埋位介）

（眾白）拜見皇上。

（清帝白）賜平身。（介）哦，今日百官之中，多半是先朝重臣，難得難得，（周鍾與舊官俱俯首感愧交集介）唉，想一國之興亡，半皆天意，實在不能以成敗評論一朝之帝主嘅，所以崇禎自縊煤山，孤王曾幾次憑弔海棠，每次都黯然淚下，（周鍾痛哭失聲，並暗裡咒罵群臣，群臣皆掩面介）咳，你哋唔使傷心嘅，想長平宮主，乃是崇禎生平所愛，（一才）周駙馬，

亦是崇禎生前所許，（一才）（催快）孤王今日特設鸞鳳之筵，替崇禎了卻未完心事，配婚之後，更賜邑，好待宮主能與前朝重臣、周鍾父子共享榮華富貴，再與卿家們痛飲一杯，共襄盛舉。

（周鍾感激激涕零嗚聲飲咽介）

（清帝一才仄才口古）周老卿家，何以不見宮主與駙馬還朝，有累百官在御階盼望。

（周鍾口古）皇上，駙馬持有宮主親筆表章，候旨在午朝門外，長平宮主而家重喺紫玉山房。

（清帝一才不歡介口古）唏，我叫你去請鸞鳳還巢，並不是叫你去請宮主寫表，今日鸞鳳和鳴，重有乜嘢表章可上。呢。

（寶倫口古）皇上，宮主上表不過拜謝皇上再生之德，此乃先朝沿例，宮主對宮規儀範，未敢稍忘。。

（清帝轉怒為喜介白）內侍臣，傳前朝駙馬周世顯上殿。

（太監台口傳旨介白）皇上有旨，傳前朝駙馬周世顯上殿。

（世顯（駙馬身捧表章）鑼邊花上台口下句唱）藺相如，能保連城璧，（一才）周駙馬，能保帝花香。。拚教頸血濺龍庭，（一才）衝冠壯志凌霄漢。（開邊入並不下跪半揖白）前朝駙馬太僕

左都尉之子周世顯向皇上請安。

（清帝見世顯不跪重一才怒介慢的的望群臣轉回笑容介白）平身，（介口古）周駙馬，試問歷代興亡，有幾多個新君肯體恤前朝帝女呢，我想知道當長平宮主見到香車迎接嘅時候，一定會百拜喜從天降。（向群臣自表盛德）

（世顯冷笑口古）皇上，歷史上雖無體恤前朝帝女之君，卻有假意賣弄慈悲之主，難怪宮主見香車驚喜交集，（包重一才）

（世顯續口古）宮主所喜者乃是福從天降，所驚者，（一才）乃是驚皇上借帝女花沽名釣譽，騙

（清帝食住一才起身問白）吓，驚從何來，

（清帝重一才叻叻鼓跌椅介）

（周鍾、寶倫分邊大茅介）

（清帝轉回奸笑介口古）周駙馬，孤王有覆滅一朝之力，又點會無安民之策呢，小小一個前朝帝女，重不過百斤，究竟能有幾多力量。

（世顯口古）皇上，所謂取一杯之水，不能分潤天下萬民，借帝女之花，可以把全國遺民收服，

取民安。。

宮主雖然弱質纖纖，年方十六，若果要權衡輕重，（介）可以抵得十萬師干。。

（清帝重一才叻叻鼓半晌不能言介）

（周鍾連隨執世顯台口口古）駙馬爺，而家有一千對眼望住你，一萬對眼望住你，我之希望你

嚓，係想你帶挈我享福，並唔係想跟你去斷頭台上。嘅。（關目哀懇介）

（寶倫拉世顯台口口古）駙馬爺，我望你慎一時之言，莫惹殺身之禍，就算你唔報答我提攜之

義，都唔好連累了白髮蒼蒼。。（關目哀懇介）

（清帝一才喝白）周駙馬，（開位大花下句）你出言縱有千斤重，（一才）好在我有容人海量未能

量。。（百官皆讚介）（貼近世顯一步要脅介）你見否殿前百酌鳳筵，（一才肉緊）後有刀光

和斧杖。

（世顯重一才起鑼鼓做手關目完貼近清帝大花下句）倘若殺人不在金鑾殿，（一才）一張蘆蓆可

以把屍藏。。倘若殺身恰在鳳凰台，（一才）銀槨金棺難慰民怨暢。

（清帝重一才不敢發作叻叻鼓埋位口古）噎，內侍臣，周駙馬既然持有長平宮主表章，速速晉呈

龍案。（語帶晦氣介）

（太監上前跪向世顯欲接表章介）

141

（世顯捧住表章退後一步，狀若非常珍貴，滋油介口古）皇上，宮主表章，究竟是女兒文墨，誠恐有污龍目，在我上朝之前，宮主再三囑咐，叫我把女兒文墨，朗誦於朝房。。

（清帝重一才怒介口古）唏，我雖然身為清帝，未懂漢例，惟是翻開漢史，幾曾有聽過表章用口傳得咁奇形怪狀。

（世顯滋油口古）皇上，想今日百官之中，多半是宮主舊臣，一殿之君，亦以仁慈取天下，所寫者，不過是謝恩之語，皇上既無虧德處，那怕遺臣讀表章。。

（內場起沉重的暗湧聲）

（清帝重一才怒至手震震指住世顯白）周駙馬，你……你……你一字一字謹慎念來。（包一才拂袖介）

（世顯食住一才在台口攤開表摺介）

（周鍾一路震埋長花下句）一字繫安危，禍福憑汝降，勸君莫惹泉台浪，莫向陰司叫無常，有心欲把紅鸞傍，誰知傍錯少年亡。。

（寶倫長花）一字重千斤，人命輕三兩，縱使你甘心毀碎齊眉案，須防寶殿有刀藏，一命難銷故國讎，累了三百遺臣同落網。

142

（世顯冷笑詩白）六代繁華三日散，一杯心血字七行。。（鑼鼓起反線中板念表章下句唱）臣不可佔君先，父不能居女後，此乃倫理綱常。。既念帝女花，何不念我先帝遺骸，尚寄茶庵，未得入皇陵葬。帝女縱堪憐，太子亦是前朝骨肉，問清帝何以重女，薄兒郎。。我欲受皇恩，哭君父流浪泉台，憎見舊宮廷，掛上鴛鴦榜。我欲謝隆情，痛骨肉仍歸臣虜，羞牽鸞鳳帶，怕對合歡床。。（催快）新帝慈悲人間罕。何不十三陵內葬先皇。。再望慈悲甘露降。劈開金鎖放弟郎。。（花）佢話先安泉台父，（一才）釋放在囚人，（一才）纔敢百拜入朝，與駙馬共舉梁鴻案。

（清帝重一才拋鬚叻叻鼓震怒介）

（周鍾，寶倫食住重一才級低紗帽一味震介）

（清帝先鋒鈸開位搶表章欲撕碎，（內場食住起暗湧聲）連隨收埋表章台口長花下句）未作捕蛇人，卻被雙蛇蟠棍上，休說女兒筆墨無斤兩，內有千軍萬馬藏，鳳未來儀先作浪，帝女機謀比我強。。強顏騙取鳳還巢，（一才）重新再露慈悲相。（奸笑白）周駙馬，宮主所寫表文一字一淚，令孤王愛不釋手，好啦，（一才）孤王就准許宮主所求，任佢要天邊月，孤王都摘咗佢落嚟，從宮主所願。

（周鍾，寶倫俱讚揚清帝仁慈介）

（世顯口古）皇上，為安宮主之心，請先下詔將先帝遺骸入葬皇陵，再把太子在宮主婚前釋放。

（清帝口古）唏，請宮主先入朝再行下詔，庶民都尚可以一言九鼎，何況我是一國君王。。（白）駙馬代傳口諭，傳宮主上殿。

（世顯這個台口大花下句）帝皇縱有千般詐，（一才）搖不動平陽百煉鋼。。宮主比我更聰明，傳前朝帝女長平宮主還朝上殿。

（一才）難許君王將約爽。（台口傳旨白）皇上有旨，周駙馬代傳口諭，傳前朝帝女長平宮主還朝上殿。

（打引）（長平（鳳冠霞珮）上介台口引白）珠冠猶似殮時妝。。萬春亭畔病海棠。。曾到乾清尋血跡，風雨經年尚帶黃。。（拉腔入拜白）前朝帝女長平宮主向皇上請安。

（清帝重一才仄才關目白）平身。

（長平白）謝。（用目一掃前朝舊臣介）

（舊臣俱俯首自愧介）

（長平慢的的放寬面口突然露齒一笑介）

（清帝一才仄才覺奇介口古）宮主，駙馬入朝之時面帶愁容，眼中有淚，何以宮主入朝，反會一

144

笑嫣然，未帶些微悲愴。

（長平口古）皇上，我未入朝之前，曾與駙馬相約，我話若不能先安泉台父，釋放在囚人，帝女今生便永無還朝之日。（一才）適聞駙馬代傳口諭，可見皇上頗有憐惜之心，帝女寧無感激之意。（介）今日五百群臣之中，屬於哀家舊臣總在三百以上，佢地如果見我笑呢，就會對皇上你誠心折服，如果見我喊呢，（一才）佢地就會對皇上心懷半怨，（一才）想長平一生善解人意，寧敢不以笑面報君王。。（向群臣露齒而笑介）

（舊臣俱強笑介）

（清帝重一才暗驚長平之詞令，奸笑介口古）宮主聰明即是聰明，與呢個戀駙馬有天淵之別，唉，難怪崇禎對你痛愛一生，孤王願代崇禎，將你終身撫養。

（長平強笑白）謝皇上，（故意仄才關目口古）皇上，我經已拜上金階，何以未見劈開金鎖，皇上，我而家悲從中起，我啲眼淚已經忍唔住叻，我一喊親就會驚震朝房。。（扁嘴欲哭介）

（清帝愕然略帶驚慌向長平搖手介）

（周鍾口古）皇上，我哋宮主笑緊都可以喊㗎，你何不頒下詔書，以慰遺臣所望。呢。

145

（寶倫口古）皇上，想太子年方十二，縱使潛龍出海，亦未必騰達飛翔。。

（清帝快花下句）今朝莫說前朝事，（一才）只求撮合鳳諧凰。。

（世顯大花上句）念到黃泉碧落兩般讎，（一才）宮主何妨把悲聲放。。

（長平一才哭叫頭白）罷了先王，（介）君父，（介）母后呀，（快中板分邊向群臣哭著下句唱）哀聲放，帝女哭朝房。。血淚如潮腮邊降。且向乾清再悼亡。。憶舊讎翻血賬。遺臣三百聽端詳。。當日賜紅羅，擲下金階上。母后袁妃痛懸樑。。劍橫揮，血濺黃金帳。殺得昭仁宮主怨父王。。（花）莫戀新朝棄舊朝，再哭鳳台聲響亮。（先鋒鈸執世顯台口哭叫頭白）罷了駙馬。。（介）（當長平唱時，內場當有沉痛反應暗湧介）

（世顯白）罷了宮主。。（介）（啞雙思鑼鼓與長平擁抱向台口哭介）（沉痛暗湧復起介）

（清帝向周鍾，寶倫茅介白）拉開佢，拉開佢。

（周鍾，寶倫分邊先鋒鈸拉開長平世顯介）

（清帝禿頭花下句）忙忙寫下安陵詔，（一才寫介交太監，太監即下）我怕你哭聲向外揚。。長平一哭撼帝城，（一才）忙把前朝孺子放。

（太監帶上太子（十二歲）上介）

146

（長平、世顯分邊跪擁太子，太子亦居中跪下快哭雙思）

（周鍾，寶倫及舊臣見太子欲跪，被清帝怒目注視，俱面面相覷不敢跪介）

（長平痛哭介花下句）弟郎你投懷莫敍倫常愛，且去杭州會福王。。自有香魂一縷暗追隨，唉，你在離懷莫向宮廷望。

（清帝白）沈卿家，你帶前朝太子去上駟院，吩咐兵部派遣兵馬護送佢到杭州邊境便了。

（昌齡攜太子雜邊下介）

（太子一路從昌齡下一路哭叫王姊介）

（清帝口古）長平宮主，你喊亦喊完叻，你所要求嘅事我都做完叻，可見孤王實有憐惜之心，並無欺世之意，你應該與駙馬立刻成婚，免辜負了兩旁儀仗。

（長平口古）唉，長平焉敢再逆皇上御旨，所希望者，就係將花燭設在月華宮外，嗰處雖然係花無並蒂，但係樹有含樟。。

（清帝點頭答應介白）吩咐動樂。

（宮娥呈上鸞鳳綵球介）

（世顯，長平分端拈綵球跪拜天地介）（一錠金）

147

（宮娥分對對入場，世顯，長平跟入場食住轉台轉第二景）（在第二景時，宮娥分邊侍立

平陽門巷。（拈砒霜出介）

（長平對景不勝感慨一才詩白）倚殿陰森奇樹雙﹒﹒

（世顯詩白）明珠萬顆映花黃﹒﹒

（長平悲咽詩白）如此斷腸花燭夜，

（世顯會意介詩白）不須侍女伴身旁﹒﹒（譜子）

（宮娥分邊退下介）（棚頂落花如雨介）

（長平食住譜子燒香一炷起小曲妝台秋思唱）落花滿天蔽月光。借一杯附薦鳳台上。帝女花帶淚上香。（跪介）願喪生回謝爹娘。偷偷看，偷偷望，佢帶淚帶淚暗悲傷。我半帶驚惶。駙馬惜鸞鳳配不甘殉愛伴我臨泉壤。[註四十八]

（世顯接唱）甘心盼望能同合葬，[註四十九]鴛鴦侶雙倚傍。泉台上再設新房。地府陰司裡再覓那

⋯⋯⋯⋯⋯⋯⋯

〔註四十八〕　此句唱詞另有手筆加了一個「怕」字﹕「『怕』駙馬惜鸞鳳配不甘殉愛伴我臨泉壤。」

〔註四十九〕　泥印本另附插曲工尺譜，此句寫﹕「寸」心盼望能同合葬」。

148

（長平接唱）嘆惜花者甘殉葬。花燭夜難為駙馬飲砒霜。（痛哭介）

（世顯接）江山悲災劫，感先帝恩千丈。與妻雙雙叩問帝安。（同跪下）

（長平哭著接唱）唉，盼得花燭共諧白髮，誰個願看花燭翻血浪。唉，我誤君累你同埋孽網。好應盡禮泣花燭深深拜，[註五十] 再合巹交杯，墓穴作新房，待千秋歌讚註駙馬在靈牌上。（頭段作序。與世顯重新交拜花燭後，以柳蔭當做牙床，長平自己蓋上面紗介）

（世顯接唱）將柳蔭當做芙蓉帳。[註五十一]（介）明朝駙馬看新娘。[註五十二]（挑巾介）夜半挑燈有心作窺妝。

（長平接唱）地老天荒，情鳳永配癡凰。共拜，夫婦共拜相交杯舉案。

（世顯接唱）遞過金杯慢嚼輕嘗，將砒霜帶淚落在葡萄上。[註五十三]

（長平接唱）合歡與君醉夢鄉。（碰杯介）

.........

〔註五十〕泥印本另附插曲工尺譜，此句寫：「好應盡禮『揖』花燭深深拜」。

〔註五十一〕泥印本另附插曲工尺譜，此句後寫：「（序）（重奏兩次）」。

〔註五十二〕泥印本另附插曲工尺譜，此句後寫：「（序）（重奏兩次）」。

〔註五十三〕泥印本另附插曲工尺譜，此句寫：「遞過金杯慢『酌』輕嘗，將砒霜帶淚『放落』葡萄上」。

（世顯接唱）碰杯共到夜台上。（再碰杯介）

（長平接唱）百花冠替代殮妝。（一飲而盡介）

（世顯接唱）駙馬盔墳墓收藏。（一飲而盡介，飲後與長平過衣邊介）

（長平接唱）相擁抱，（介）

（世顯接唱）相偎傍。（介）

（合唱）雙枝有樹透露帝女香。

（長平接唱）帝女花，

（世顯接唱）長伴有心郎。

（合唱）夫妻死去與樹也同模樣。（叻叻鼓）

兩太監拈宮燈伴清帝，周鍾，寶倫雜邊上介）

（清帝重一才口古）咦，長平宮主，你何必與駙馬喺處雙雙擁抱呢，既然拜過花燭，你應該同駙馬去寧壽宮共渡紅綃帳。

（長平掙扎口古）皇上，我哋就人間拜過花燭夜，再向陰司拜父王。。（與世顯同死介）

（周鍾埋一看哭跪口古）皇上，我對此已萬念皆灰，願乞賜我再度歸田，不願把榮華再享。

150

（寶倫亦跪下口古）皇上，宮主駙馬亦能雙雙殉國，遺臣者寧忍再食新朝之祿，望將我放逐還鄉。。

（熄燈底景幻出天宮景，八仙女伴觀音大士企於大蓮花之上）

（宮女合唱妝台秋思頭四句並齊向長平世顯招手）

（開邊底景用扯線孖公仔代替長平與世顯之靈魂，一直扯埋觀音蓮座內介）

（熄燈快四鼓頭著燈金童玉女分邊伴觀音扎架介）（要照足維摩庵內之觀音像及金童玉女之態介）

（清帝望空長拜介花下句）帝女前生為玉女，金童卻是駙馬郎。。

（同唱煞板）

——尾聲煞科——

151

後記

<div style="text-align: right">葉紹德</div>

一九五七年六月，第四屆仙鳳鳴劇團上演唐滌生編劇的《帝女花》。當時文化界、新聞界，交口稱譽。我還記得在六月三十日日場，演出地點是東樂戲院，因戲院未有冷氣設備，任劍輝因天氣炎熱暈倒，所以九龍演期少一天。[註五十四]

電影商見獵心喜，於一九五八年開拍《帝女花》。當拍到紫玉山房那場戲，白雪仙因小樓梯級不符，不肯續拍。後來白雪仙私人花數千元（當時這數目不算少），再搭佈景，務求盡善盡美。該片雖然是用七彩拍攝，但賣座不算理想，真是令人氣結。

《帝女花》雖是「仙鳳鳴」賣座戲寶之一，當時它的叫座力反不如《牡丹亭驚夢》。到了一九六○年《帝女花》唱片上市，當時以〈香夭〉一曲在英文電台上榜，一時傳為佳話。由於傳播界不停播出，《帝女花》一劇深入市民腦海。

〔註五十四〕 根據報章廣告，原定六月二十九日、六月三十日、七月一日之演出，因任劍輝忽然喉疾臨時取消。凡購票者改在七月二日及七月三日日場入座。

到了一九七五年嘉禾電影公司邀請「雛鳳鳴」拍《帝女花》，白雪仙指定第一個佈景是「紫玉山房」，她更親臨片場指導，可見她對該劇的重視。「雛鳳」得自師傅餘蔭，該片在新年上映，賣座甚佳。而任白的舊本電影，亦在唱片上市之後，再版發行上演，那時便賣個滿堂紅。

今年五月〔註五十五〕，嘉禾線將任白《帝女花》重映，觀眾交口稱譽，我曾在嘉禾戲院向一些年輕觀眾訪問觀後感，他們異口同聲稱讚，有些説人靚歌曲動聽，有些説估不到粵劇有這樣典雅的曲詞，粵劇得到知識分子欣賞，唐滌生居功至偉。

還有一些花絮，一自《帝女花》唱片上市之後，當時荔園有不少青年演員，均有點演《帝女花》。他們知道《帝女花》是好戲，所以上演時非常認真，做到《帝女花》一劇，不論何時何地，何人演出，均能賣座，「雛鳳鳴」出道十多年，以《帝女花》為旗班戲寶，並非無因的。

戲曲，是演唱用的，但讀者在《帝女花》的唱段詞章，用口念誦，亦是絕妙文章，這就是編劇人所付出的心血，希望通過戲劇文字，使愛好粵劇的朋友們，對優良的傳統戲劇加深認識，這是我的厚望。

....................

〔註五十五〕 文中的「今年」指一九八六年。

154

牡丹亭驚夢

〈游園驚夢〉簡介

校按：本書「舊版」中，葉紹德先生分〈驚夢〉、〈寫真〉兩場作分析，現合而為一。

〈驚夢〉簡介

湯顯祖原著《牡丹亭》，全劇分五十五齣，唐滌生不愧編劇高手，將如此冗長的名劇，縮龍成寸。最初粵劇《牡丹亭驚夢》之演出時間差不多四個半鐘頭，及後至一九六八年仙鳳鳴劇團再上演時，刪去黃堂訓女一段，以〈驚夢〉為第一場。開場由春香陪伴女主角杜麗娘游園，唐滌生很小心地保留原著精華，同時更豐富了原著之男女主角會夢中的唱段不足。

女主角上場之曲牌是〈游園曲〉，該曲旋律是王粵生製譜，整個〈游園曲〉唱詞，不但表達杜麗娘少女懷春的心境，同時更表達了杜麗娘自感身世，失了戀愛自由的哀傷，在〈游園曲〉唱詞中唐滌生有一句「願死後青墳倩梅遮掩」，強調當時封建制度對婦女的不平。〈游園曲〉唱完，杜麗娘盪鞦韆，然後感慨地道白步上牡丹亭假寐。在口白中，唐滌生在原著口白更補上以

157

下句子：「……屢受嚴親管教，越是驚春，越覺春慵，困人若醉。」戲的開端小小兩段，整個

杜麗娘心境已表露無遺。

及至柳夢梅從夢中上場，唐滌生安排揚州二流曲牌，真是非常恰當，這段曲詞是：「三生

約，情發心生如繫線，似輕煙，吹落閑庭苑。人睡牡丹前，香霧鎖，待抱花眠，欲了姻緣，折

柳亭中相見。」從這段曲詞已表露柳夢梅是一個才子，詞中結構極佳，可以説唐滌生的曲詞已

能導演做戲，曲詞當然要典雅，但雅中句句要實用，要有戲，這點太不簡單了。

唐滌生寫戲的好處是每個接駁口非常緊密，根本不需演員費心來揣測。以下生旦相見，先

來了口白與口古，由淺入深表達男女相悦驚羞的心態，接著麗娘題詩後柳夢梅唱一句慢板下句

直轉〈胡姬怨〉小曲，這些曲詞行文流暢，從柳夢梅説出杜麗娘的心態，真是曲中有戲，讀者

再三翻閲，便知吾言不謬。在古代男性社會中，主動一定是男角。唐滌生安排一段〈雙飛蝴蝶〉

小曲至一段長二王，整段曲詞借景喻情，男角諸般挑逗，女角半推半就，終而撮合了一段夢中

奇緣。及後男歡女愛，被落花驚閃。

我最喜愛以下一段木魚，由男女主角一人一句，曲詞是：「可憐夢被花驚閃。」「嬌慵更怯

落花天。」「花亭有瓦能遮掩。」「牡丹無主伴愁眠。」「回頭再看如花面。」「忙把羞痕壓枕邊。」

以上一段木魚唱來非常傳神，杜麗娘已經找到心上人，亦已將心交給與這位夢中知己。而柳夢梅臨別時表示依依不捨，由木魚轉合尺滾花一段唱詞：「落花未許長相戀，問玉真何日重溯武陵源。寵柳嬌花難再見。[註一]」柳夢梅入場後，杜麗娘夢醒，她追尋這個夢，但到底失落了。

該場戲至此雖然高潮已過，以下都是用口白及滾花來表達，但是承上接下就從這幾句口白見工夫，唐滌生為拉緊劇情，杜麗娘驚夢後知道適才一段溫馨原是幻夢，由極歡心情轉為落寞，因而病倒。

這場戲唐滌生寫來比原著還好，起碼沒有原著中的「和你把領扣鬆，衣帶寬……」這些俗句。唐滌生行文艷而不淫，騷在骨子裡，真是可圈可點的。

〈寫真〉簡介

接著〈驚夢〉，杜麗娘因而起病，自傷命薄，恐不久人世，乃描容留在人間。原著由〈驚夢〉至〈寫真〉，隔了三齣戲，唐滌生刪去原著多餘場數，把劇情拉得更緊。在我介紹這場戲的內容之前，先把湯顯祖原著的含意談談。在明朝封建制度下，天下婦女大受壓迫，所以湯顯祖

假借宋代一個故事，寫成《牡丹亭》，描寫當時宦門女兒失卻了戀愛自由，從而失了理想而死，杜麗娘的父親杜寶的頑固。當然，才子佳人一定團圓結局，而這個美滿結局是爭取得來的。

〈寫真〉最值得欣賞的主要唱段是杜麗娘唱的七字清中板：「瘦骨闌珊紙上傳。好比孤秋月落花台殿。卻被花魁抱月眠。」唱至這裡，作一停頓，婢女春香用口白追問游園情景。麗娘再唱：「畫柳枝，留紀念。題詩句，再把墨來研。遠觀似若神仙眷，近睹分明似儼然。他年得傍蟾宮燕。不在梅邊在柳前。寫罷了真容，吐出腥紅點點。」以上一段唱詞表達杜麗娘驚夢後得病，描容題詩，一氣呵成。七字清中板後尾四句：「遠觀似若神仙眷。近睹分明似儼然。他年得傍蟾宮燕。不在梅邊在柳前。」這四句原是杜麗娘在畫中所題的詩句。原文是：「近睹分明似儼然，遠觀自在若飛仙，他年得傍蟾宮客，不在梅邊在柳邊。」

唐滌生很聰明地將這四句詩略改數字放入七字清中板內，用杜麗娘之口唱出自己的心願。尤其是尾一句不用「在柳邊」，而改為「在柳前」。因為子喉唱中板下句，最忌用陰平字壓尾，應用陽平字。陽平字子喉唱來順暢，若用陰平字則唱來拗口，希望廣州的編劇家好好地向唐滌生先生學習。

160

〈寫真〉雖非重點戲，除了以上一段七字清中板，以及春香一段乙反木魚外，全場都是口古口白滾花，在這場戲，杜麗娘死前向父親杜寶口白：「悲殘軀莫保，幸宮砂猶存。」唐滌生在這點特別著墨，雖然短短兩句，足以證明封建時代對女子貞操的重視，別以為這場戲沒有大唱段便容易寫，據我編劇經驗，最難寫的就是要交代劇情清楚而又不是重點戲。唐滌生筆下口古口白，揮灑自如，交代明白，確是高手。

校按：

「本版」根據開山泥印本分六場	「舊版」所載劇本分拆成八場
一、游園驚夢	一、游園驚夢
二、魂游拾畫	二、寫真
三、幽媾回生	三、魂游拾畫
四、探親會母	四、幽媾
五、拷元	五、回生
六、圓駕	六、探親會母
	七、拷元
	八、圓駕

葉紹德

第一場：游園驚夢

編者語：湯顯祖原著《牡丹亭》，長凡五十五場，而精警處乃從第二十八場幽媾起。今編者竭其心力，將原著改為六幕，除盡量保持原著之精華外，不得不忍痛刪削。故開場由訓女起演至夭殤止，其中曾含游園驚夢、尋夢、描容等回目，除借助於旋轉舞台優點外，只求能使觀眾明白《牡丹亭》之緣起，除舉世皆知的游園驚夢一節不敢草率外，戲從幽媾起始著力描摹原著之精華，故開端情節與時間性與原著頗有出入，祈識者能諒之。〔註二〕

（春禧堂，花園閨房）說明：先佈春禧堂，畫棟雕樑、銀彩銀屏，備極華麗，衣邊角有畫牆轅門。轅門封閉，從轅門出即轉台牡丹亭景，亭用平台佈在衣邊側角，有短欄杆曲折一路佈開台口（即芍藥欄）。雜邊台口用短紅欄佈藕蓮塘，旁有湖山石，衣邊台口有絲絨繞花之轔鞦。底景

.........................

〔註二〕「編者語」乃泥印本內唐滌生創作劇本的篇首語。

162

用紗隔住，內於夢境時用燈砌一「夢」字後即五彩雲浮動，如煙如霧，使人有身在夢鄉之感。

此景每一點都不能疏忽，因與原著有極大關係。再從衣邊繞紅欄即為花道，舞台旋轉直入香閨，香閨有大帳，衣邊台口長畫枱，上有文房。畫枱近窗，有梅花從外直伸入。雜邊白絹紅屏風，寓紅艷於清幽之中，方能托出杜麗娘之性格。

（八梅香、杜安企幕）

（排子頭一句作上句起幕）

（春香捧酒上介花下句）小春香蘭閨伴讀，幾分刁鑽，萬種憨黐。。遇小姐即百嫩千嬌，遇夫人便皮粗肉賤。（白）餞春佳日，老爺命我捧出家藏美酒，在春禧堂設宴酬師。各房姐姐，還不打掃準備。

（梅香打掃，杜安搬花盆介）

（二御差捧任命書，梅春霖上介）

（春霖花下句）童齡得伴多情月，花間重踏武陵源。。聊借喜報榮陞，一訪麗春花艷。（示意御差在階下守候即入介）

163

（春香一才認真介白）唉吔，幾年唔見，乜嘢風吹你嚟喋表少……唔……成個唔同咗……頭戴

烏紗……身披……

（春霖口古）春香，你都係舊時一樣咁天真活潑，我今日一來為報老大人榮陞之喜，二來想靜靜

問吓你哋小姐妝安，唉，姨丈禮教莊嚴，從麗娘十二歲起，就不准與兒郎見面。

（春香口古）你問小姐好唔好呀，（介）小姐就係幾好叻，舊年請到個先生番嚟教學，又肥，

又蠢，又惡，搖十幾次頭都唔開得口，一開口就之乎者也，口角飛涎。。

（春霖口古）春香，蜀中不少名師，何以偏偏請著個冬烘，使人生厭。

（春香口古）你唔知嘅叻，個先生樣樣都好，獨係有一樣好，就係夠晒老，你知我哋老

大人嘅脾氣啦，寧願請個老而不，都勝如請個美少年。。

（春霖白）春香，我有一封信，煩你帶上妝台……

（春香亂搖手介白）得了咩，春香擔戴唔起。

（春霖求介白）春香姐，我有個順手人情。（行賄介）

（杜寶內場咳嗽介）

（春香不敢受低頭打掃介）

（杜寶，杜夫人，夏香衣邊上介）

（杜寶花下句）兩字傳家唯詩禮，廿年從政尚清廉。。杏壇延得老誠人，黃堂設下酬師宴。

（春霖拜白）春霖揖拜姨丈，姨母大人金安。

（杜寶大喜介口古）春霖，聞得你在京任鴻臚官之職，我數載吹噓未把英才錯薦。

（春霖口古）姨丈，我從京師帶來任命文書，恭喜老大人榮陞淮陽安撫，特來催駕，望早著歸鞭。。（白）人來將任命書呈上（御差跪呈介）

（杜寶接看大喜介）（御差退下介）

（夫人口古）春霖，我哋今晚薄酒酬師，既然你嚟到，也可兼作洗塵之宴。

（春香口古）我相信表少爺都唔拘嘅叻，我唔係話表少貪飲貪食，因為酬師宴上，可以順便拜候小姐妝前。。（掩唇對霖作會心之笑）

（杜寶白）多嘴，（介）賢契請，（云云埋位）春香，去書齋請陳老師。

（春香白）老師逢飲必到，逢到必早，不請亦自來，何必又去請……

（夫人怒白）蝦，春香你……

（春香急白）去去……（急足下堂介）

（陳最良食住一搖三擺上介）

（春香一見台口白）係唔係呢，我早就料到不請自來嘅。（斂手在旁侍候介）

（最良台口詩白）春天不是教書天。。飯飽茶香正可眠。。太守堂中一頓酒，半載村童俸學錢。。

（與春香入介）

（杜寶白）春香過來見過老師。（介）老師請上座。

（春香掃椅，最良坐下即對酒菜垂涎欲滴介）

（夫人口古）春香，你還不上東樓請小姐到來侍宴。

（春香應介向春霖一使眼色欲下介）

（杜寶白）慢，（口古）夫人，太守堂三日一茶，五日一宴，女孩兒陪少一餐半餐，老師都唔怪嘅，禮云，男女不同席，春霖在此，也須避嫌。。

（春霖失望介口古）姨丈，彼此份屬表親，又非外客，況且我共麗娘垂鬌之時，都朝見口，晚見面。。嘅叻。

（杜寶白）垂鬌之時又點同呢，麗娘今年……咳……十八歲嘅叻。

（春霖欲再懇求介）

166

（春香即截搶白）老爺，就算你准許，小姐都怕唔落得嚟飲嘅叻，自從老師教咗佢一首毛詩之後，佢就常帶三分病態。

（杜寶搶問白）吓，首詩點講。

（春香口古）首詩話關關雎鳩，在河之洲，窈窕淑女，君子好逑，於是乎小姐就思睡懨懨。

（杜寶不歡介口古）老師，何以你不教四書，不教詩經，不教春秋禮記，而偏偏把春心搞亂。

（開始叫老師由細聲叫至大聲介）

（最良初時顧住食充耳不聞大聲始覺介口古）老大人，我初教四書，小姐經已嫻熟，再教詩經，小姐話詩經開首首便是后妃之德，學也無用，教春秋禮記，小姐話家學無須再教，好彩我想出一首關關雎鳩，小姐聽來津津有味，好似我而家對住杯酒咁，愈唔愈覺得其味香甜。。訓女在黃

（杜寶一才白）唉吔，壞了，（花下句）西蜀名儒未解春心蕩，累得南安太守鎖眉尖。。

堂，免把家風玷。（喝白）春香，叫小姐出嚟。

（春香應命急向衣邊下介）

（夫人白）相公，女孩兒亭亭玉立，今非昔比，況有春霖在旁，不能譴責，還須待她見過表親，從旁開導幾句才是。

167

（杜寶拂袖不理介）

（春霖知麗娘將至引頸向堂下望，亦為杜寶拂袖提示介）

（杜麗娘上介，春香捧酒隨後伴上介）

（麗娘台口花下句）對玉鏡台前憐秀骨，看落花隨水送流年。。倚嬌癡十種閑愁，恃聰明三分病損。（入拜見白）爹娘萬福。

（杜寶一才白）麗娘，堂上有酒，為何又著春香捧酒隨來。

（麗娘跪下帶點傷感白）（琵琶獨奏托）爹爹，今日春光明媚，爹娘寬坐黃堂，小春香掀簾報訊，說爹爹有不豫之色，想是萱花椿樹，有子生遲暮之悲，蘭房倩女，有劬勞未報之感，特著春香持酒，女孩兒敬晉三爵之觴，少效千春之祝。（跪獻酒介）

（杜寶一路聽怒氣漸消接酒悲咽白）女兒孝順……為父生受你嘅叻。

（最良誇功白）由我教出嚟嘅女學生，自然出口成章。

（春香白）係你教嘅咩，你唔好話由老大人養出嚟嘅千金小姐出口成文……

（杜寶更舒服扶起麗娘白）麗娘……上前見過你表兄。

（麗娘起身一才見春霖訝意即俯首羞介）（因麗娘十二歲起即未見任何男子面，故應有特殊的情

（緒表達內心）

（夫人慈祥地白）麗娘，見過表兄。

（麗娘遲疑地行前一步，春霖即搶前數步，馬上被杜寶眼色阻止春霖，此雖小節，但刻劃杜寶之性格而加強後段戲之壓力，請注意，麗娘襝衽介）

（春霖口古）麗娘，六年不見，我見猶憐，可是柳黛含愁，莫非有些感怨。

（麗娘冷然介口古）此六年中，麗娘除香閨獨守，靜聽春風秋雨之外，不解人間有憂怨，世外有人憐。。（俯首介）

（春霖長二王下句）夢回昔日小樓邊，醒後鶯啼思舊燕，春心無處不飛懸，（搶前一步介）

（麗娘微退一步介）

（杜寶示意春香阻止，莫使春霖太貼近麗娘）

（春霖續唱）記得綠窗半掩芙蓉面，信是素娥有意，纔效祖逖揚鞭。。一步步踏上青雲，一心心乞酬素願。（躬身一拜介）

（麗娘又羞又怕連隨退後介）

（最良白）春霖，我教咗麗娘一年，慢講話非禮勿言，非禮勿聽，連笑都未見佢笑過一下，你同

169

佢講埋咁多失禮嘅説話，無用嘅，（花下句）女學生好比畫中菩薩，你都枉拋心力苦求籤。。

紙上觀音，又焉能降下慈悲念。

（春霖再搶前一步白）麗娘……麗娘……

（杜寶不歡白）春霖回座，春香奉酒。

（春香白）唉吔，唔該你坐番埋去啦，春香奉酒呀。

（春霖扎覺無奈，復坐下呆視麗娘，表示是真情感，切忌輕佻相）

（杜寶一才莊嚴白）麗娘過來。

（麗娘心裡覺明白，苦笑跪下白）爹爹教訓。

（夫人愕然細聲白）相公，求祈開導幾句，就算咗。

（杜寶乙反木魚）膝下無兒福澤淺。傳家責任在女兒肩。。我甘載登科勤檢點。白頭執禮也從嚴。。（略快）有女只求名節顯。不求功業蓋凌煙。。冰心莫被春風佔。稍惹春風節難存。。

（麗娘悲咽白）女兒承教，（慢的的起身已淚盈於睫花下句）執禮何須勞父教，早把春心託杜鵑。。爹呀……我欲解愁心，踏荒園，待把春光永餞。（起幽怨琵琶托）

（杜寶白）唔……麗娘……你想游園係嗎……萬不能……萬不能……縱女游春非禮教所許。

（夫人細聲白）老相公，成日禮教禮教……你見嗎……女孩兒眼中有淚吲。

（春香白）老爺，太守堂後苑已經荒廢多時，除咗一個未夠十歲嘅小花郎之外，鬼影都無一隻嘅……唔怕嘅。

（杜寶白）多嘴，（介口古）麗娘，不如請陳老師陪伴你游園，白髮蒼蒼，亦未曾到過梅林香苑。

（麗娘一才白）哦，（心裡極度不歡，頻頻拭淚介）

（最良口古）老大人，我唔去，我唔去，書云，繡戶女郎閑閏草，下帷老子不窺園。

（春香台口白）最識做人係呢次吲。

（春霖躬身白）不如等我奉陪。

（杜寶向霖拂袖介白）春香陪伴小姐游園，早去早回。

（麗娘道別，春香相扶向衣邊行，夏香開鎖介）

（春霖開位呆立目送麗娘介）

最良借奉酒阻春霖之視線介）

（麗娘春香從小轅門下，舞台旋轉至牡丹亭景）〔註三〕

〔註三〕 由於戲文太長，首演後刪去本場前面內容。起幕就從這裡開始，牡丹亭景，杜麗娘、春香「游園」。

171

（牡丹亭掛有對聯，上寫「人上天然居」、「居然天上人」。燈光如配置適當，可達出陽光之明媚，影響麗娘之心情至大。請特別注意，所托譜子之節奏與入園時之身型亦應嚴格一度）

（麗娘一路行一路感於春光明媚，愁鬱漸洗，步履漸趨輕鬆，見一蝴蝶飛過，持扇追撲，小圓台碰小石略一拗腰，春香扶住，掩口嬌喘微笑介）

（麗娘白）唉，不到園林，怎知春光如許，（新小曲游園）（倘照崑劇度身段即應由「艷晶晶花簪八寶填」一句起度）（曲）一生愛好是天然，恰三春好處無人見，蝴蝶雙雙去那邊。

（春香白）小姐小姐，正是踏草怕泥新繡襪，惜花寧賤小金蓮。

（春香攝白）飛咗入藕蓮塘囉。

（麗娘接唱）銀塘初放並頭蓮。並頭蓮。暗香生水殿。

（春香攝白）小姐，不是荷香，你睇一株大梅樹。

（麗娘接唱）願死後青墳情梅遮掩。

（春香接唱）大吉利是。

（麗娘接唱）良辰美景奈何天。賞心樂事誰家院。燕子來時百花鮮。待等花落春殘又飛遠。

（春香攝白）唔好，盡是傷春句，（接唱）（合前譜）良辰美景有情天。傷春易令蠻腰損。（白）小

姐，不如盪吓鞦韆啦。

（麗娘接唱合前譜）柳外梅旁有花鞦韆。盪上東牆喚取春回轉。（坐上鞦韆架，春香推動，麗娘咭咭而笑，盪三兩下即停止，麗娘斜倚紅繩閉目遐思介）（譜子輕輕回頭玩）

（春香悄悄拍手白）好叻，好叻，小姐玩得咁多，等我報與老夫人知道。（輕輕躡足下介）

（麗娘張目自言自語詩白）默地遊春轉。小試宜春面。得共兩流連。春去如何遣。春香，春香，越覺春慵，困人若醉。……（上牡丹亭，坐立均無是處隱几而睡介）

（介）春香去咗邊呢……唉，蘭閨繡罷，常觀詩詞樂府，古來女子，屢受嚴親管教，越是驚春，她遇秋成恨，……麗娘生於宦族，長在名門，未逢折桂之夫，每多困感春情，又怎怪

（熄燈轉夢境復著燈）（燈色與上段陽光應有顯著的分別）

（柳夢梅從夢鄉中上揚州二流唱）三生約，情發心生如繫線。似輕煙，吹落閒庭苑，人睡牡丹前。。香霧鎖，待抱花眠，欲了姻緣，折柳亭中相見。（折柳枝在手，一才詩白）日暖風薰柳畔眠。。忽睹仙姬立梅前。。一徑落花隨水溜，風飄劉阮上銀蟾。。（譜子上牡丹亭立於麗娘枕畔，以柳枝輕拂麗娘面介）

（麗娘醒見夢梅，愕然以扇遮面，急足行開衣邊台口立柳蔭下）

173

（夢梅上前拜揖介白）小姐。

（麗娘羞在扇縫中斜視夢梅不語介）

（夢梅再拜揖介白）小姐。

（麗娘再在扇縫中偷視梅，覺梅俊美，反低頭背梅而立介）

（音樂要烘托得好）

（夢梅白）小姐，我已經再拜妝前，你點解遮住塊面，嗒低個頭，背轉嬌軀，半聲都唔應吓我呢。（再一拜介）小姐有禮。

（麗娘略作欠身欲還禮又連隨扎回莊重自言自語口古）蘭閨淑女，自負千金之軀，寂寞荒園，例不見陌生之客，況彼此素昧生平，寧可不以扇遮面。（以扇再遮面，但仍在扇縫中斜視梅介）

（夢梅笑介白）小姐，你已經見過我吶，我亦已經見過你吶。……

（麗娘略作愕然反應介）

（夢梅口古）呢一把檀香寶扇，遮得太高吶，只係遮住你嘅花鈿翠合，其實你玲瓏俏眼在扇縫中早已對我暗把情傳。

（麗娘被一語道破，大羞掩面趨步埋雜邊台口，小立蓮塘畔閑視池水，略作愕然，再略俯身注

視，因池水反映出夢梅之瀟灑態度）

（夢梅含笑走埋白）小姐，你對住藕蓮塘睇乜嘢，點解唔索性回身睇吓我……

（麗娘依然背梅，注視池中輕啐介口古）啐，邊個要睇你，我在看點水蜻蜓，沉醉銀塘吐艷。

（夢梅笑介口古）小姐，山雨未來，焉有蜻蜓點水，你睇得咁入神，分明想借銀塘水中鏡，反映

身後美少年。。

（夢梅含笑略作閃過，麗娘過位回衣邊介）

（夢梅於麗娘一路過位時一路白）小姐，……所謂佳人應有折桂之夫……淑女寧無鸞鳳之

配，……又何苦要諸多迴避呢……

（麗娘再被道破，薄怒回身欲以扇打梅，慢的的力漸軟低聲白）秀才，站開些。

（麗娘一路過位一路聽，有感悟突然停步回頭低聲白）秀才……不迴避又有何說話。

（夢梅喜介白）好囉，好囉，小姐正正式式瞅睬我囉，……（口古）小姐，我恰在花園之內，折

取垂楊半枝，素知小姐博通書史，能否以詩題柳線。（獻上楊枝介）

（麗娘見梅如此儒雅，驚喜欲接又羞縮手介低聲白）秀才，麗娘獻醜了，（一想吟介口古）煙鎖

池塘柳，青青曳岸邊，忽逢君採折，低徊著意憐。。（起慢板長序）

（夢梅驚嘆白）小姐高才。（牽麗娘衣袖欲埋位正面橫石橙上介）

（麗娘羞介低聲白）秀才，做乜嘢。

（夢梅白）小姐坐在芍藥欄邊，待小生共你講幾句知心體己說話……

（麗娘含笑搖頭，但不由自主隨梅坐下介）

（夢梅慢板下句）則為你如花美眷，似水流年，誰向幽閨憐寂寞，莫憑羞怯，誤了良緣。（小曲胡姬怨）初初相見，你芍藥欄杆低倚遍。初初相見，你幾度回嗔羞掩扇。及至翠袖偷牽。依舊半晌無言。坐在紅梅樹下，一樣背倚郎前。唉吔柳蔭有花淚濺。（一才白）如無三生約，何來相見呢小姐。……

（麗娘頻拭淚羞怯怯反線中板唱）十二載守樓東，長在花蔭課女紅，簾阻秋波，未睹兒郎面。艷質有幾分，不付與逝水年華，也付與斷篇，零卷。羞下牡丹亭，轉入花間路，芳心留不住，細碎小金蓮。我不是白楊花，野茶薇，陌上梅，秋後扇。我好比翠柳插銀瓶，若非觀音憐俗客，誓難偷一滴，灑向君前。

（花）楊柳枝，已酬詩，莫吐柔詞污了花台殿。

（夢梅起反線雙飛蝴蝶唱）（略慢一點）共你情結牡丹緣，小生偷偷把翠袖牽。（又牽麗娘衣袖向

（雜邊角欲行介）

（麗娘羞嗔斜視梅介白）去邊啫，（接唱）被那情劫也堪憐，擔驚書生佢態度冤。

（夢梅白）呢呢（接唱）有花堆密柳遮春燕。花間路有相思店。

（麗娘作含笑不行介接唱）鳥驚喧，怕花枝一下劃破芙蓉面。

（夢梅接唱）柳底春鶯歌聲薦。佢話西廂咫尺有路線。

（麗娘接唱）花間深處我未見。慚看，春鶯撲翼喧。（低頭白）秀才，去邊啫。（口雖如此，步已隨行）

（夢梅一路拖著麗娘袖一路二王唱）繞過了芍藥欄邊，靠緊著湖山石暖，穿過了絲絲楊柳，踏遍了豔豔花阡⋯⋯（序）不在梅邊在柳邊⋯⋯（曲）拂柳分花，荼薇外煙絲，醉軟。（續玩雙飛蝴蝶譜子，夢梅一路牽麗娘從雜邊角花間閃入場介）

（宿鳥驚喧）

（開邊火餅並起青煙一縷介）

（花神（束髮冠紅袍插花）隨青煙起處雜邊上介詩白）花神出處起青煙⋯⋯尚有惜花事未完⋯⋯落花驚醒蘭閨女，再續餘歡待三年⋯⋯（起排子舞蹈完入場介）

177

（食住排子全場落花如雨，紅白相映，在麗娘未回亭時，切勿停止。注意畫面美麗。琵琶續玩

雙飛蝴蝶譜子）

（夢梅麗娘於落紅片片中向麗娘木魚唱）可憐夢被花驚閃。

（麗娘以袖遮落花驚怯接唱）嬌容更怯落花天。。

（夢梅接）花亭有瓦能遮掩。（拉麗娘上牡丹亭介）

（麗娘接）牡丹無主伴愁眠。。（睡下介）

（夢梅行幾步接唱）回頭再看如花面。

（麗娘羞介接唱）忙把羞痕壓枕邊。。（匿首於枕介）

（夢梅悄悄開台口接唱）落花未許長相戀。長相戀。（花下句）問玉真何日重溯武陵源。。寵柳嬌

花難重現。（續玩譜子從夢境中下介）

（熄燈復著燈變回原景。燈色是黃昏時候，譜子續玩落）

（麗娘張目白）秀才番嚟⋯⋯（雙）（又熟睡介）

（春香伴夏香伴夫人上介）

（夫人白）蝦，你唔講大話會牙痛嘅，又話小姐玩得好好，原來喺牡丹亭裡便瞓著咗。（上亭輕

拍麗娘介)

(麗娘矇矓中醒介白)唉吔……秀才……(拖錯介)

(夫人驚慌白)吓,你做乜嘢女。

(麗娘被一喝清醒方悟是夢,慢的的一步一步開台口尋夢境,見地上有落花拾起呆然介)

(夫人先愕然再一想台口口古)麗娘,麗娘,我都知道女兒家長大,自然係有好多情態嘅吖,阿媽都唔捨得話你,你以後多讀書,少游園,凡事細加檢點。

(麗娘呆然點頭漫應介)

(春香口古)〔註四〕老夫人,你番去抖吓啦,有我照顧小姐就得叻,其實小姐讀咗毛詩之後,呢種病態,已經有咗半年。。

(夫人笑介白)哼,邊處係病吖,……麗娘……你聽我話……我番入去叻……正是婉轉隨兒女,辛勤做老娘。(與夏香卸下介)

〔註四〕泥印本原寫春香「口白」。由於「口古」由上下句成為一組,上句收仄聲,下句收平聲。之前夫人口古屬上句:「……凡事細加檢點。」所以這裡春香回應,應該屬於口古的下句,不是「口白」:「……已經有咗半年。。」現從規格,修訂為:「春香『口古』」。

179

（麗娘仍然瞪目呆視，發覺夫人卸下即連隨起的的由慢至快琵琶急奏找尋夢中一切，至花蔭處以手微撥花蔭的的撐一才掩面羞一路褪回台口嬌喘介）（的的要著力打，麗娘尋夢時有動作，春香在旁詫異亦有動作煩一度）

（春香口古）小姐，……小姐……點解你手又凍，面又凍，唉吔，小姐，你為乜嘢忽然間花容慘變。

（麗娘口古）春香，……快……快……快啲扶我番繡閣，準備文房四寶……重替我裁定一幅四尺長條嘅玉版宣。。

（春香愕然情知不妙點頭答應，扶麗娘由衣邊下介）

（舞台旋轉閨房景。閨房：衣雜邊俱有立體門及窗，畫几上已著燈）

（麗娘入房即撲埋衣邊台口倚花几嬌喘，袖微抖介）

（春香在畫几鋪好宣紙即快手調換丹青介）

（麗娘白）春香，拮鏡台畀我。

（春香愕然白）小姐，……你畫畫，抑或梳妝咗，（拮鏡在手悲咽介）小姐，到底你見過乜嘢㗎會失晒常態呢。（奉鏡）

180

（麗娘拈鏡開台口顧影嘆息介白）春香，我係唔係瘦咗。

（春香白）何只瘦，粉面兒好似一張白紙咁色。

（麗娘再一照驚愕悲介白）往日我冶艷輕盈，奈何一瘦如此，傷春驚夢，唉，命難久矣，……若不趁此時自行描畫，留在人間，無常一到，豈不是影隨燈滅，正是三分春色描來易，傷心難寄彩毫尖。（推開春香起鑼鼓埋位介）

（春香一路驚慌一路在旁拈燈照住，寫時鏡台放於畫几上）

（麗娘中板下句）瘦骨闌珊，紙上傳。。好比孤秋月落花台殿。卻被花魁，抱月眠。。（一才羞停筆介）

（麗娘白）小姐，你游園之時，莫非……（亦羞介）

（春香白）春香，我唔隱瞞你，我在花園遊玩，也曾有個知心……

（春香驚介白）吓，唔通係鬼，（麗娘搖頭）係花妖，（麗娘搖頭）唔係鬼，唔係妖，係人，佢姓乜嘢……

（麗娘搖頭介續唱）畫柳枝，留紀念。題詩句，再把墨來研。。

（春香手震震磨墨跌墨介）

181

（麗娘續唱）遠觀似若神仙眷。近睹分明似儼然。。他年得傍蟾宮燕。不在梅邊在柳前。。（花

寫罷了真容，（一才跌筆）吐出腥紅點點。（嘔血完量介）

（春香扶麗娘坐於正面瓦鼓上叫白）小姐小姐，（悲叫）你唔好扯住呀小姐，（快點）雲板輕敲罷

耗傳。。倩女香魂離故苑。（撲埋敲雲板介）

（叻叻鼓）（夏香，二梅香，杜寶，老夫人衣邊上介）

（最良，春霖，杜安雜邊上介）（最良至房門外阻止春霖入房，自撫白髮可入，少年不可入之

意，春霖在房外徘徊著急介）

（杜寶大驚口古）唉吔，女孩兒氣若游絲，快快快，快些延醫治斷。

（杜安急下介）

（杜安下介）

園。。（哭泣介）

（夫人悲咽口古）麗娘，⋯⋯麗娘，⋯⋯應阿媽一聲啦，千錯萬錯，都係讀錯毛詩，游錯花

（最良口古）吓，乜乜乜關關雎鳩幾句詩會讀死人嘅咩，老夫人，你有你傷心，你唔好嚟橫折

曲，打爛我隻飯碗，玷辱聖人書卷。

（春霖門外高聲叫介口古）姨丈姨丈，在表妹離魂時候，何必耽於禮教，將我擯棄門前。。（欲踏

腳入門介）

（最良喝止介白）不准。

（杜寶白）……錯在游園。（連隨拈家法口古）到底你伴小姐游園，有何所見。（打一籤介）

（春香跪下哭泣介口古）老爺，你打我又要講，唔打我亦要講，在小姐彌留之際，寧不心酸……

（乙反木魚）侍婢游園無所見。小姐歸來氣息奄……描容燈下肝腸斷。説花台曾遇一青年。

丹青壓在鴛鴦硯。淋漓淚灑薜濤箋……有詩題在丹青卷。好比無風翻了採蓮船……

（杜寶拈丹青讀白）遠觀自在若飛仙[註五]……近睇分明似儼然……他年得傍蟾宮客，不在梅邊在柳

邊……（仄才不解）

（最良神秘的嘻嘻笑介白）我明白，我明。

（杜寶怒喝白）你明白啲乜嘢。

（最良口古）老大人，一年來，小姐好好哋，今日多咗個人，小姐今晚死，不在梅邊在柳邊，顯

然佢所見嘅後生仔係姓梅嘅，你慌唔係梅春霖，偷偷摸入花台殿。麼。

．．．．．．．．．
〔註五〕泥印本寫「非仙」，疑誤，現按戲文畫中題詩原句，修訂為「飛仙」。
．．．．．．．．．

183

（杜寶大怒喝白）春霖入嚟。

（春霖愕然白）哎咦，乜忽然解禁。（喜介入）

（杜寶先鋒�執霖一巴兩巴口古）春霖，你受杜門提攜之恩，不應傷及杜門清白，你好講囉噃，你幾時偷偷摸入牡丹園。。（再一巴介）

（麗娘食住嘈雜聲微睜目作醒介）

（春霖一頭霧水摸面苦介花下句）無端受了三巴掌，渴死何曾有半夕緣。。得親香澤死甘心，酸淚盈盈偷泣怨。（伏雜邊台口花几飲泣介）

（麗娘醒介悲咽白）爹爹，（跪下）娘親，（介）恕孩兒長謝父母之恩，不能盡孝，丹青詩意，不是春霖，今夕被落花驚閃而亡，原是南柯一夢。……

（杜寶反應不歡介）

（麗娘續白）悲殘軀莫保，幸宮砂猶存，……（杜寶稍釋介）爹爹，我死之後，將我葬在梅花樹下，……娘親，我死之後，遺下丹青，藏在靈台之內，……春香，我死之後，在墳前多叫我幾聲，……老師，女學生好比一現曇花，不能再承桃李之教。……（死介）（哭雙思）

（春香扶麗娘埋帳介）

184

（最良號啕大哭介白）唉，我七十歲人，死個女學生，重有咁好食好住麼。

（杜安食住此介口帶醫生上，知小姐已死黯然低首介）

（沖）（家院上介報白）報，南安官民，知老爺榮陞安撫，特備鼓樂送行。

（杜寶口古）唉，朝旨催人西往，女喪又不便西歸，還須當機處斷。就將女孩兒葬在梅花樹下，建一所梅花庵觀把靈位安存。。陳老師，念在你白髮蒼蒼，就留在南安把香燈打點。老者又怎能主持庵觀，呀，恰值石道姑與妙傅在此，春香，去請道長來前。。[註六]

（春香應命衣邊下）（春霖仍伏几哭介）

（最良白）還好，總算有個著落，（見霖哭）哼，喊乜嘢吖，唔關你事，此梅不同彼梅，你係霉爛個霉，女學生夢見嗰個梅香個梅。

（春香領石道姑韶陽女上介）

（韶陽女搔首弄姿，一望而知是凡心未了者）

（杜寶口古）石姑姑，小女已經夭殤咗叻，我為佢建一所梅花庵觀，有漏澤院二項虛田撥歸香

〔註六〕泥印本中，「道姑」、「師姑」、「尼姑」不分，叫法經常不統一。

185

火，想請你主持庵苑。

（石道姑口古）老大人一生積善積德，老尼當把責任承肩。。

（杜寶花下句）墮落明珠難合浦〔註七〕，且攜家眷早揚鞭。。

——落幕——

〈魂游拾畫〉簡介

這場戲已隔上場三年，即是杜麗娘死後三年，葬在梅花觀後，由杜麗娘生前老師陳最良與石道姑打點燈油火蠟，唐滌生很巧妙地安排多一個人物，就是小道姑韶陽女，留下一條伏線。

這場戲寫到柳夢梅上京赴考，為避風雨，向梅花觀借宿，初時不容於陳最良，後來因柳夢梅能言善道，卒能感動陳最良。以上劇情，除了柳夢梅上道用南音轉二王之外，入觀後仍用口白與滾花，唐滌生寫來非常風趣，將陳最良這個老儒生的迂腐寫得栩栩如生，當陳最良被柳夢梅言詞感動，答應留柳夢梅歇宿，以下一段乙反木魚寫出陳最良的心境，曲詞是：「老淚縱橫情衝動。知心人在廟堂中。一生受盡人譏諷。卻被書生解愚蒙。夢梅呀，我愧無旨酒把良朋奉。幸有南樓半疊空，倘若淡飯清茶你能受用。願將杯水活潛龍。」唐滌生在人物塑造，非常成功。

陳最良是個老儒生，他的談吐一定有書卷味，所以名演員演他的作品生色不少。

接著夢梅多謝他收留唱了一段〈和尚思妻〉小曲，接下夢梅拜神時杜麗娘鬼魂出現，柳夢梅唱一段〈柳搖金〉小曲，感覺陰風陣陣，自傷身世，柳夢梅一面唱，杜麗娘鬼魂一面穿插其

187

中以舞蹈形式演出，唐滌生很大膽安排女主角上場而沒有唱詞，在當時這樣演出很突破，而非一般編劇敢去嘗試。全場曲詞除了口白滾花、南音等固有梆簧，所用小曲，全是廣東小調，曲詞實而不華，平淡中顯工夫。唐滌生對劇中一些小情節也不放鬆，從杜麗娘鬼魂出現，至用落花引夢梅到靈台拾畫，寫來層次分明，一絲不苟，他寫戲連動作也寫上去，以前的編劇家，簡直是望塵莫及。

葉紹德

第二場：魂游拾畫

（梅花庵觀景。幕序三年後。）說明：梅花庵觀全景，用紅欄杆、紅柱砌成。底景為對樓二樓，有屋簷。（利用屋簷變彩雲，可作麗娘鬼魂游時踏足之處。）衣邊為曲尺型靈壇，正面奉南斗真妃，側奉麗娘。（為布幔遮住不見字跡。）下有壇几，內藏麗娘真容。衣邊角有小靈壇，上奉東嶽夫人。開幕時壇前香煙裊裊，有梅花從雜邊欄杆伸入，欄外兩旁大樹，雪花飛綿。台口鋪白綢作雪地，效果配風聲鐵馬聲。

（韶陽女（道姑巾）跪在靈壇前細聲敲卜魚念經介）

（排子頭一句作上句起幕）

（最良冒風雨上介花下句）夜夜小樓聞鬼哭，無端白白起旋風。。梅花觀，守三年，寶燭香燈長供奉。

（韶陽女一路敲卜魚一路偷搽脂粉介）

189

（最良口古）嘩吓，呢處係靈台抑或妝台呀，凡心未了，就唔好做尼姑，做尼姑就唔好凡心動。

（韶陽女口古）哼，陳齋長，使乜大驚小怪啫，你知啦，出家人食嘅係菜根，飲嘅係清水，塊面針拮都無滴血，何妨淡抹胭脂紅。。（搔首弄姿介）

（最良白）妖孽，……妖孽，（口古）喂，好上燈囉嗱，成日匿埋響處，唔知係唱情歌抑或把梵經誦。

（韶陽女口古）吓，乜連燈都要我上埋咩，係咁老太爺為乜嗌柴嗌米嚟養大你呢個老冬烘。。

（最良無奈揾燈卸入雜邊角點火介）

（韶陽女念經介）

（柳夢梅上唱南音）人出路，怯西風。。離巢燕在，雪飄蓬。。儒巾不耐五更凍。。一重破傘擋三冬。。犬吠鴉啼，將我來捉弄。好在仙庵斜掛，佛燈籠。。想話冒雪衝寒，將步縱。（二王下句）又怎奈柳郎腰折，（跌地介）已被雪網，塵封。。唯有搶地呼號，（花）似夜鶯啼破人間夢。（扒幾步，微弱呼叫白）開門，開門……

（韶陽女揾靈台蠟燭開台口白）過主……過主……邊個咁得閒，食飽飯理你……（以腳踏開柳生介）

（夢梅回頭白）道姑方便……

（韶陽女一見，拈燭迫前一照改容介白）請入嚟，請入嚟，就算唔食飯，都要好好哋照料你嘅。

（扶夢梅入坐於正面橫短几上介）

（夢梅口古）道姑，……我係秀才柳夢梅，赴試秋闈，飄零千里，不料路過南安，難捱寒凍。

（韶陽女口古）我一眼就睇出你係好秀才咶，唔係秀才又點會咁瀟湘儒雅，……唔……我係韶陽女，又名妙傅，帶髮修行嘅，今年十九歲，除咗個情字之外，三大皆空。。（巴結掃雪介）

（最良食住拈燈上介）

（夢梅口古）道姑……能否許我在仙觀暫住幾天，待風雪停息之時，再行走動。

（韶陽女口古）原本師姑庵就唔住得男人嘅，好在庵堂之後，尚有南樓東樓，我就住喺東樓啫，你歡喜即管住啦，第個就唔得咶，你呢，就破例通融。。

（最良喝白）妙傅，躝開，（長花下句）你凡心動，我毛管戚，靈台不設盤絲洞，樓東不比是花叢，寺門開界和尚用，庵堂等若老雞籠，妙傅早有思凡夢，老人難以詐癡聾。。清淨地，不容人，此庵堂，我權操縱。（趕介白）扯扯，師姑庵都可以畀男人住嘅咩，如果你逗留一陣，我報上衙門，話你擾亂清規……扯。

191

（夢梅哀求白）咁你何嘗唔係男人呢。

（最良更怒白）我點同你，我係七十歲嘅讀書人。（包一才盛怒坐下）

（夢梅白）哦，原來係老儒生，失敬，失敬，先受晚生秀才柳夢梅一拜。（介）

（最良見秀才下拜氣稍息介）

（夢梅窺破神色白）聖人曰，不善養其浩然之氣，焉能至於鶴髮童顏，老先生既有鶴髮童顏，可見有浩然之氣，可敬，可敬，容夢梅再拜。（介）

（最良成個鬆晒，欲欠身還禮又轉回莊嚴介）

（夢梅故意向韶陽女問白）請問道姑，老先生貴姓……

（韶陽女白）姓陳。

（夢梅連隨白）哦，陳李張黃何，姓都姓得好過人嘅，唔使講老先生都系出名門，蜀中望族，雖無錦繡之衣，亦有聖賢之相，難得……難得……受夢梅三拜。（介）

（最良如著魔迷嘻嘻一聲，一望韶陽女連隨板回面目口古）柳夢梅，看你亦是孔孟之徒，何以落拓南安，闖入庵堂，有失聖徒體統。

（夢梅口古）唉，孔夫子尚有在陳之嘆，老先生尚在庵堂棲隱，柳夢梅難怪亦有日暮途窮。。

（最良重一才慢的的感動介起身口古）秀才，你遠道而來，你坐喺處，等我問你一句，你答我一

句……請……

（夢梅向韶陽女使一得意關目施施然坐下介）

（最良口古）秀才，我問你，（介）我呢世人讀咗六十五年書，只有食過四年好茶飯，更未曾有

一個秀才在我跟前三拜，（酸咽）……如我陳最良者，是否學無所用。（頻拭淚介）

（夢梅口古）非也，非也，老先生不為五斗而同流合污，（介）最難得是文窮而後工。。

（最良喊出聲介乙反木魚）老淚縱橫情衝動。知心人在廟堂中。。一生受盡人譏諷。卻被書生解

愚蒙。。夢梅呀……我愧無旨酒把良朋奉。幸有南樓半疊空。。倘若淡飯清茶你能受用。願

將杯水活潛龍。。（執手作誠懇狀介）

（石道姑食住此介口正面角卸上介）

（夢梅嘆息和尚思妻唱）憔悴劫後容，歲月韶華送。一肩書劍任飄蓬。有朝有朝若報南宮柳氏

中，衣冠錦繡謝拜老公公。（欲跪謝介）

（最良扶住介白）秀才禮重，老儒生折福折福。

（韶陽女見狀掩口笑介口古）唉吔，陳齋長，師姑庵又點能有男人住呢，所謂靈台又不是盤絲

193

（石道姑口古）陳齋長，你愈老愈糊塗叻，庵堂清淨地，你不能為三言兩語，便容納一隻叩頭蟲。。

（夢梅故意白）既然道姑不肯方便，晚生告辭。（先鋒鈸欲下介）

（最良一手拖住口古）慢，唔得，乜嘢都扯得，柳秀才唔扯得，惺惺惜惺惺，點能令你在外邊捱凍。我馬上去替你把南樓打掃，有燈為記，切勿摸錯樓東。。你先拜吓南斗真妃，東嶽夫人，焚香供奉。望兩位真仙有靈有聖，保佑你折桂南宮。。（白）我去同你打掃。（衣邊角卸下介）

（石道姑白）原來是秀才，（合什介）老尼失敬……（莫離位）

（韶陽女一見最良入場，即走埋執梅匿笑介白）唉吔，你真係好口才……

（石道姑一才喝白）妙傅，（介口古）秀才自有齋長照顧，你隨我返後堂把梵經再誦。

（韶陽女仍依依不捨介）

（石道姑催行介）

（最良氣喘喘復上口古）秀才，我有一句說話唔記得吩咐你……你千萬不能彈脂弄粉，唔好將

194

清淨地幻作廣寒宮。。

（石道姑拉韶陽女下介）

（最良衣邊角下介）

（二人入場後因少了燭光，舞台光度轉暗介）

（風起，衣邊角之梅花片片落，鐵馬聲。底景起乾冰化煙霞，屋簷變彩雲介）

（譜子）（此段譜子要有鐘聲鼓之聲合鬼出現舞蹈介）

（麗娘）（鬼身）從衣邊角雲簹上閃出（利用宇宙燈隱半身，幕後鬼吟合聲襯托）一路下台口柱旁倚柱而立介）（細認夢梅，並確定是夢中人）（趁音停止介）

（夢梅食住譜子白）咁咦，陰風陣陣，禪燈閃閃，另有一派陰森氣象。（埋壇前點香上介）

（夢梅點好香一拜東嶽夫人起柳搖金唱）（以上譜子之節奏，要適合轉柳搖金）燒香冷月中。怯陰風搖落絮，鬼影幢幢。

（麗娘認認梅，即過位介）

（夢梅續唱）仙閣今晚緣何陰陰凍。蠟燭亂搖紅。（埋衣邊靈前介）

（麗娘追埋欲認又不敢介）

195

（夢梅續唱）似有神女在靈閣夜鳴鐘。（回頭一望）

（麗娘閃開介）

（夢梅續唱）鐵馬高掛，簾櫳風吹送。拜完菩薩淚盈腔。嘆風欺人落魄，不相容。（叻叻鼓）

（麗娘在梅唱末三句時，已做手表示如何能使梅發現真容所在，叻叻鼓時在梅背後用碎步埋衣邊地上撥取落花一堆，斷頭四子向靈壇前凌空一揚，即閃埋柱角避介）

（揚花處棚頂要幫落花才合）（譜子仍托落介）

（夢梅一才愕然白）奇吶，靈台附近，並無花枝，何以有片片落花凌空而下呢。（近埋用手掃去壇几上之落花，因而發覺有丹青）咦，原來有一幅丹青在此。（慢慢食住譜子行開台口介）

（麗娘見畫被夢梅拾得作安心狀，亦食住譜子慢慢從雲篼原處下介）

（夢梅白）看來似是一幅觀音像，待我帶返南樓參拜。（花下句）誰在靈壇藏畫卷，待吾燈下看真容⋯。（下介）

——落幕——

196

〈幽媾回生〉簡介

校按：本書「舊版」中，葉紹德先生分〈幽媾〉、〈回生〉兩場作分析，現合而為一。

〈幽媾〉簡介

〈幽媾〉亦是《牡丹亭》中一場重頭戲，唐滌生按照原著用六麻韻。六麻韻字數不多，大場戲用險韻，非常艱難用句。但唐滌生完全不受拘束，全場唱段，盡是佳句。

開幕時，夢梅拈畫自南樓步下園中，動作用士工慢板板面襯托，從口白、慢板，剪剪花，反線中板，二王，到士工滾花，所唱時間不過十多分鐘，整個唱段，旋律流暢，尤其是一段反線中板，真是文情並茂。唐滌生劇本中的大段中板，不論正線，反線，或是乙反，大多數用於敍事，自我忖測，或細訴心聲，他用來恰到好處。在劇情中柳夢梅一面唱，一面細看丹青，看到畫中題詩，即轉反線中板，其中後半段，夢梅讀完詩後，曲詞是：「此句耐人參，嗟莫是梅和柳，有多少藤葛交加，若說沒奇緣，誰渡我芍藥欄邊，湖山石下。緣若證前生，何以纖娥留

197

倩影，害得我紙上醉風華。」

從以上唱詞，充分表露柳夢梅對杜麗娘的愛慕，同時追憶當年夢境，繼後和詩題於畫上，再凝望丹青，以下的滾花與口白是：「畫中人，似對我微含笑，惱煞無端風起亂燈花。叫一句畫裡真真，（略停頓）一念到無姓無名聲黯啞。（口白）無姓無名，不知如何呼喚，倒不如就叫聲姐姐，（細聲）姐姐，（念白）為使芳魂能入夢，何妨半啟紗窗去夢她。」柳夢梅整個唱段完了，然後上樓，推窗，有條不紊。以下安排杜麗娘上場，唐滌生將原著的句子消化後寫了一段〈倩女魂〉曲詞，由林兆鎏製詞，[註八]這段曲詞優美典雅，不需我多說。及至杜麗娘敲門，夢梅開門聞聲不見人，再閂門門已見麗娘入內，兩人見面對話全用口白口古介紹，寫來風趣動人，及後麗娘步下樓台，招手夢梅下樓，夢梅又愛又怕，追隨下樓兩人對唱全首〈雙星恨〉小曲，其中插有口白，曲詞字字珠璣，而又淺白易懂，真是佳作。

我特別介紹〈雙星恨〉催快一段唱詞：「真與假。」「確未有差。」「只係腰瘦減。」「一般貌似花。丹青仙姿兩瀟灑。」「被冷煙冷煙蓋玉顏，銷毀了鉛華，驟降丹青價。」「鴛鴦帳內同夢

﹍﹍﹍﹍﹍﹍﹍

〔註八〕 林兆鎏，音樂設計家。〈倩女魂〉由林兆鎏創作「製譜」，寫詞的是唐滌生。

去。「又怕冰肌凍著了郎又怕。」「唔怕，唔怕。」「又怕，又怕，二更斷續了兩三下。」「怕月照香衾，且閉窗莫理他。」以上曲詞，不用刻意求工，用平凡句子寫成不平凡的詞曲。在原著〈幽媾〉柳夢梅一見杜麗娘，兩人便兩情相悅人鬼幽歡。雖然原著中曲白寫來非常優美，但戲劇性沒有唐滌生筆下濃厚，唐滌生在〈幽媾〉中的歡好不著墨，同時豐富了整場戲的人鬼戀的情景，用抽絲剝繭的手法，慢慢將劇情發展。

唐滌生對人物揣摩，甚有心得，以下劇情，他先用一段乙反木魚由杜麗娘唱出，表示自己是千金小姐，不是閒花路柳，最後用一句滾花：「只為驚夢游園，空累爹娘掛。」仍然未敢揭露身世是游魂孤鬼，讓觀眾猜猜以下怎樣揭發，造成戲劇懸疑性甚強。因有杜麗娘一句滾花說到驚夢游園，引起柳夢梅追憶前夢，唐滌生用了一段中板由柳夢梅唱出，行文若高山流水，曲詞內容，不但值得再三欣賞，讀者若想學編劇，對於唐滌生的用句，更要細心學習，從中板至滾花，內容不過是柳夢梅表白心曲。向權門下聘，以下一句滾花：「姑把一表寒酸，兩袖清貧，拜上黃堂談婚嫁。」字數不多，足以表示柳夢梅對杜麗娘相愛之誠活現曲詞裡。

劇情發展下去，杜麗娘怕洩露身世，勸夢梅休去求婚，令到夢梅誤會宰閣嫌貧。以上曲牌，只用滾花交代，接下杜麗娘唱一段〈白頭吟〉小曲，表明心跡，插白中用燈謎暗示身世。

199

在夢梅猜燈謎時，唐滌生很巧妙安排陳最良這個老儒生，長夜難眠，四圍巡視，忽聽南樓有男女對話之聲，他以為小道姑偷入南樓與柳夢梅苟合，故而到南樓查察。唐滌生在上一場安排了這小道姑，造成陳最良到南樓的動機，同時由陳最良上場安排一些笑料，緩和一下氣氛，及後由石道姑證明小道姑追隨左右，未有離開，柳夢梅從陳最良口中才知畫中人杜麗娘已死去三年。

陳最良與石道姑離去後，杜麗娘再度回來，以下曲白寫來簡潔有力，曲白是：「柳郎，莫非你猜透了燈謎，毋須麗娘點化。」「燈已滅，緣已絕，原來係夜鬼回衙。」然後杜麗娘一段乙反長句花寫來哀婉動人黯然欲行，曲詞是：「艷質久塵埋，冷落泉台下。身在桐棺伴冷霞。」

「由來鬼物招人怕。試問誰甘夜接鬼回衙。一夢死三年，一見了三生，只剩一段人鬼相思留後話。」這段曲詞不用著意，便成佳句。以下夢梅堅定，願與麗娘結成鬼夫妻，麗娘然後表白，閻君恩准她明日回生，著夢梅莫過辰牌，打碎桐棺。雞啼臨別，再三叮囑。〈幽媾〉用一句短花「破棺重接再生花」結束。

〈幽媾〉一場高潮戲，在唐滌生筆下發揮得淋漓盡致。在一九五六年時，竟有此高水平的作品，可以說唐滌生帶領粵劇進步，演員進步，同時引發觀眾欣賞進步。

200

〈回生〉簡介

〈幽媾〉與〈回生〉本來連接上演，初演時利用利舞台戲院之旋轉舞台轉景。後來的佈景因時代進步，在高度與闊度有所增加，故而將〈幽媾〉與〈回生〉分割為兩場。

〈回生〉緊接〈幽媾〉之翌日早上，那日是杜麗娘死後三年忌辰，故此在開幕時已見石道姑與韶陽女在墳前拜祭，柳夢梅荷鋤匆匆上場掘墳。唐滌生很簡潔地安排幾句口古口白包含了石道姑對柳夢梅掘墳動機的懷疑，而柳夢梅只追問辰牌時分至今還有多少時間。雖然倩女回生以動作表示，但亦乾淨俐落，觀眾不會產生累贅之感。劇本上每一句曲白，每一個動作都是連鎖起來，製造出柳夢梅之緊張心情。一小段戲也安排得很恰當。這就是唐滌生編劇成功之處。

在柳夢梅一面掘墳，一面擔心時間，動作註明用雙手挖泥土襯出柳夢梅的焦急。以下一段反線七字清真是字字千鈞，曲詞是：「卿在望鄉台上聽根芽。非是夢梅情太寡。恨無血浪去淘沙。麗娘妻，囑咐如非假。回生夢，轉眼化煙霞，破碎了指頭無力剟。驚心紅日掛亭枒。」這段曲詞唱出柳夢梅焦急起來，曲詞內容淺白有力，曲牌處理恰可。文句唱來順口，這幾點非是一般庸手所能寫出來。

及至杜麗娘回生，唐滌生利用反線二王板面襯托，杜麗娘被柳夢梅扶起，首先杜麗娘吐

出捉口紋銀，在開棺時一切棺木、絳紗均拋下蓮塘，細緻做作，劇本一一列明，留待以下做戲用。我最欣賞以下柳夢梅對杜麗娘親熱，而杜麗娘在口古有兩句：「鬼可虛情，人須實禮。」我至為欣賞。

唐滌生將古代女性的矜持與嬌羞描寫得很適當，少少一兩句對話，仍不失千金小姐身份。

最後由石道姑做媒證，著他兩人成家之後去杭州稍避，免夢梅有掘墳破棺之嫌，並囑夢梅赴試，而麗娘亦交帶石道姑，他夫妻到蘇堤附近定居，門前有一梅一柳為記，請石道姑有暇時到來話舊，同時囑咐夢梅帶回丹青畫像。以上情節全用口古滾花交代，清楚明白，前後連貫，因為石道姑是閒角，但是在戲中所起作用甚大，其後會母，全憑石道姑證明杜麗娘回生的真實，劇中情節，不論大小，絕無疏漏，後來他們四人分別離去，陳最良到來拜祭麗娘，一見墳毀棺破，已懷疑是柳夢梅所為，以為他打劫陰司路，口白交代若找他不到，要報上太守杜寶，緝拿夢梅，這場戲至此為止。

全場戲很零碎，而能夠按照劇情發展，漸漸推進，處理手法看來簡單，其實絕不容易的。

葉紹德

第三場：幽媾回生

（西軒小樓轉土丘蓮塘景）說明：〈幽媾〉與〈回生〉同一場演出，故須運用旋轉舞台，用平台佈西軒小樓內景連台口小苑。〈幽媾〉立體門及窗，門外平台迴廊曲折，雜邊矮圍牆及轅門口，盡量利用芭蕉與竹樹托出陰森氣象，幫助鬼魂的飄忽。小樓內底為大帳，正面書桌，旁有燈柱可掛上真容，轉景後即為太湖石下，芍藥欄邊的孤墳。雜邊角佈蓮塘。此場佈景應具有顯著及突出的漢畫風格，作者另附圖作參考之用。開幕時夜景，小樓內燭影搖紅。

（排子頭一句作上句開幕）

（琵琶獨奏風吹桐葉一段）

（夢梅攬真容從雜邊轅門口上入小樓一才詩白）梅花庵觀湧雲霞[註九]⋯⋯芍藥煙籠太守家⋯⋯是誰

............

〔註九〕泥印本作「桃花庵」，疑誤，根據前文，應作「梅花庵」。

203

檀匣藏小軸，夜雨挑燈細看查。。（譜子托白）客館蕭條，偶遊庵觀，拾來一軸小畫，似是觀

音大士，寶匣莊嚴，待我合什挑燈，案前瞻禮。（鑼鼓打開畫慢的的）呀，不似觀音，不是

嫦娥，……卻是似曾相識一位名門佳麗。……（將畫掛在燈柱起唱主題曲柳生玩真）不似是

觀音，觀音有座蓮花襯，若是莊嚴大士，焉有雲髻堆鴉。。不似是嫦娥，嫦娥應有祥雲鎖，

若是被貶凡塵，應有彩虹高駕。燈下看丹青，拭目重新認，我不是重來崔護，何以人面似

桃花。。飄零客是柳夢梅，畫中人似曾相會，何以伫手上有青梅，我夢中長鰥寡，何以（小曲剪

剪花）此畫原無價。還似月籠紗。（反線中板）畫法傲崔徽，奇逢心驚詫。意態殊文雅。挑燈看真她。看真她，卻有

蠅頭詩待查。（反線中板）畫法傲崔徽，筆雅如蘇蕙，衛夫人美女簪花。。是一首宋元詞，

還是晉唐詩，是白頭吟，還是癡心話。（一才收讀詩介白）近睹分明似儼然。。遠觀自在若飛

仙。。他年得傍蟾宮客。不在梅邊在柳邊。。（續唱）此句耐人參，嗟莫是梅和柳，有多少藤

葛，交加。。若説沒奇緣，誰渡我芍藥欄邊，湖山，石下。緣若證前生，何以纖娥留倩影，

（二王下句）害得我紙上，醉風華。。恨不能抱影而眠，移向錦屏低掛。（將畫掛在錦屏風

外，愈看愈愛介南音）湘裙半掩，一對小蓮花。。含情盡在，眉峰下。問姐你向誰巧笑，露

銀牙。。你嘅春心迸出，湖山罅。落在南樓，處士家。焚香對月，迎仙駕。迎仙駕，客館

有誰憐孤鶩，（二王下句）倩丹青替代，落霞。。一夕思鄉已難熬，（花）待我酬詩代訴傷情

話。（拈筆舐墨題詩酬和於畫上，寫一句念一句介）丹青妙處卻天然。。不是天仙即地仙。。

欲傍蟾宮人近遠。。恰比春在柳梅邊。。

（鑼邊風起，燭花掩映介）

（夢梅花下句）畫中人，似對我微含笑，惱煞無端風起亂燈花。。叫一句畫裡真真，（介）一念到無

姓無名聲黯啞。（白）無姓無名，不知如何呼喚，倒不如就叫聲姐姐，（才略露不好意思，

細聲）姐姐，姐姐，為使芳魂能入夢，何妨半啟紗窗去夢她。（推窗埋帳睡，不須落帳介）

（風聲，梧桐葉落，燭花吐藍色火燄。。請注意杜麗娘鬼魂出場前後一切重要效果）

（麗娘掩袖上介新小曲倩女魂引子）風吹梧桐葉落沙喇喇喇。〔註十〕（飄忽三次入場）（倩女魂）粉

冷香銷泣絳紗。〔註十一〕風飄飄，魂在望鄉台下。夜螢螢，墓門開處鬼離家。行一步，心驚

怕。（內場犬吠聲，麗娘驚介）原來是賺花蔭，夜犬吠螢花。。（介）倩芭蕉，遮掩在荼薇架

〔註十〕泥印本另附插曲工尺譜，此處加寫「雷鼓介」。

〔註十一〕泥印本另附插曲工尺譜，此句寫「粉冷香『飄』泣降紗」。

（內場打更聲，麗娘驚介）原來是樵樓鼓，落寒更報月華。休怕，休怕，休怕。〔註十二〕（介）我敲彈

翠竹窗櫺下。待展香魂去近他。（譜子直玩落行近埋小樓梯畔欲上介）

（夢梅在夢中叫白）姐姐，姐姐。……

（麗娘悲喜交集續唱）（與前曲譜第四句同一工尺）原來是郎情重，夢想喚奴家。（在窗外一望）

有新詩，添寫在描容畫。（一看兩看羞笑介）原來是俏郎君，並頭花早結芽。牽掛，牽掛。

在窗前痛哭凄涼罷。莫淚染脂痕去近他。（敲門三聲風滅殘燭介）

（夢梅矇矓中醒介）

（麗娘再敲門三聲介）

（夢梅愕然白）月色透羅幃，已是更深時候，重有邊個嚓嚓敲門呢……唔，大抵係雨打竹簾，風

搖鐵馬。（復睡介）

（麗娘用最微弱的叫聲白）梅郎，開門。

┄┄┄┄┄

〔註十二〕 泥印本另附插曲工尺譜，此處加寫兩段：「休怕，休怕，待重見窗裡冤家，重續孽緣燈月下」，及

「牽掛，牽掛，淚如雨泣遍飛花，難耐斷腸相見吧」。

（夢梅再愕然坐起白）哎咦，奇叻，並不是竹簾雨打，鐵馬風搖，分明有叩門之聲，（介）邊個。

（麗娘白）係我。

（夢梅白）咦，女人聲嚟嘞，唔，梗係小道姑送茶問暖，（貼門介）韶陽師姐，夜叻，唔使叻。

（麗娘輕輕頓足略覺不耐介白）開門來。

（夢梅白）又係嘅，人哋一場心事，送茶問暖，唔開門又點得呢，不如開咗門，接過齋茶，立刻打發佢扯，唔……點著枝蠟燭先。（譜子點著蠟燭開門三照介）

（麗娘三避閃入房側身含羞坐下介）

（夢梅白）唓，撞鬼都唔定叻，……明明有人叫門，開門似乎得個影，望真乜嘢都無，唔，……不如關番道門，解衣再睡。（將蠟燭放回書桌重一才見麗娘慢的的驚震欲走避介）

（麗娘細聲白）柳公子。

（夢梅更驚白）素昧生平，點解佢識我嘅。

（麗娘口古）柳公子，素昧生平，仍可相逢夢裡，相逢何必問相識呢，我望你珍重良宵剎那。

（夢梅口古）小姐，到底你駕雨而來，抑或乘風而入，（驚慌介）你……你幾時入咗嚟，我都唔知嘅，你令我心搖意蕩，眼昏花。。（欲迴避介）

（麗娘口古）柳相公，所謂最難風雨故人來，不是故人，又怎能乘風駕雨，你何必問我點樣嚟呢，我究竟都嚟咗叻，（介）其實，在你心生綺念嘅時候，我就入咗嚟叻，……唉，相公，你既怕又何必想，既想又何必怕。呢。

（夢梅口古）吓，我幾時有心生綺念，縱使有，不過為客館寂寥，想念著畫裡嬌娃。。啫。

（麗娘一笑掩唇橫波一顧柳生，即起雙星譜子，逐級下芳苑，倚芭蕉樹下，低頭玩弄絳紗介）

（夢梅跟住梯畔食住譜子自言自語介白）本來，不明來歷，避之則吉，不過佢意態撩人，何妨步下芳苑，（又驚又愛下樓）看她一看。（小曲雙星恨唱）好似月裡仙降凡塵。佢輕弄絳紗。輕弄絳紗。莫非冷煙蔽月華。她，雨中竟致迷途，迷途錯歸家。

（麗娘微搖頭介接唱雙星恨）我寄寓寄寓柳蔭下。悲風霜乞片瓦。（黯然介）夜半芳齋欠奉茶。莫借西廂送藥茶。借盞秋燈歸去罷。

（夢梅上前一揖介接唱）非關有意苦追查。

（麗娘搖頭介接唱）嘆息命如霧裡花。杜麗娘未有家，泣孤寡。

（夢梅愕然食住序白）哦，原來你連家都無㗎，世間女子那有無家之理，哦……莫非（續唱雙星恨）天仙姐姐愛我瀟灑。偷偷降落柳生衙。可惜我一介潦倒嘅寒儒怕有偏差。（作不敢介）

208

（麗娘苦笑搖頭介白）你錯叻，（續唱雙星恨）既屬，既屬有夢鑄佳話，管不了月夜月夜叩奔君家。我慕君風華，愛君風華，盼君泣月下。屈居柳蔭受露雨打。盼蝶來活了解語花。

（夢梅愕然介白）小姐，你點解會淚隨聲下呢，（續唱雙星恨）你泣訴多風雅。悲逝水韶華。欲仿效情花再萌芽。（白）小姐，你是否文君新寡。

（麗娘續唱雙星恨）貞花未嫁。（覺羞）獨處深閨未嫁。

（夢梅接唱）既是天仙未嫁，亦緣也。福份也。（欲前親近麗娘又不敢介）心中驚怕。（雙）共你相見蕉樹下。

（麗娘一笑接唱）君心休怕。（雙）君不記揖拜仙觀下。風吹飛花有心報與君，在佛前為你灑，致令郎拾去我丹青畫。（弦索重玩一輪，麗娘過位介）

（夢梅尚帶驚慌態白）咁到底你從何而來嘅呢……

（麗娘白）相公，你何苦疑雨疑雲，驚風怕雨呢，……丹青畫……丹青畫……我既然生於畫中，自然來自畫中。

（夢梅白）吓，小姐來自畫中，莫不是畫裡真真。（急上小樓取真容復下，向麗娘一對兩對三對狂喜介）

209

（麗娘抿唇而笑介續唱雙星恨）真與假。

（夢梅接）確未有差。（順手掛畫於樓前介）

（麗娘接）只係腰瘦減。

（夢梅接）一般貌似花。丹青仙姿兩瀟灑。

（麗娘接）被冷煙冷煙蓋玉顏銷毀了鉛華。驟降丹青價。

（夢梅情狂接）鴛鴦帳內同夢去。（擁麗娘）

（麗娘羞介閃開接）又怕冰肌凍著了郎又怕。

（夢梅接）唔怕，唔怕。（一才收打二更介）

（麗娘更羞接）又怕，又怕二更斷續了兩三下。

（夢梅拖麗娘絳紗接唱）怕月照香衾，且閉窗莫理他。（欲拖麗娘上小樓介）

（麗娘慢的的百感縈懷，悲從中起微微搖頭飲泣介白）相公……梅郎……（乙反木魚）未閉西窗，容我講句傷情話。宋玉應憐薄命花。。決不是秋風秋雨催人嫁。應解花有根元玉有芽。。不是文君新報寡。不是嫦娥盜丹砂。。不是金釵客偷渡藍橋下。不是桃花女夜半送藥茶。。（泣不成聲掩面介）

210

（夢梅白）小姐，我知你一點冰清，不是亂紅衰柳，咁到底小姐你⋯⋯

（麗娘續唱）麗娘亦有千金價。系出黃堂太守家。。劫餘尚記爹娘話。（啾咽一回介）佢話我係崑山良璧玉無瑕。。（泣不成聲禿頭花上句）只為游園驚夢[註十三]，空累爹娘掛。（慢的的作回憶爹娘逐漸悲苦介）

（夢梅食住慢的的若有感悟介白）游園驚夢⋯⋯游園驚夢⋯⋯游園驚夢⋯⋯哦。（中板下句）一句驚夢游園，一段丹青畫戀，根深蒂固，早連芽。。當日在柳川，也曾夢會一佳人，小立在梅花，樹下。佢招手問姻緣，夢醒難再續，夢梅兩字，為記情花。。燈下看丹青，執手問嫦娥，嗟莫是夢中人也。（一才收）

（麗娘食住一才向夢梅點首而泣介）

（夢梅亦與麗娘相對飲泣介續唱）卿是夢中人，我是黃粱客，小樓是引渡，仙槎。。倩丹青作良媒，雖未有十斛量珠，望他日文章，有價。不在梅邊在柳邊，若許夢梅能折桂[註十四]，做個

〔註十三〕 這是泥印本原句。原句上另有手筆加上對調符號，改成「驚夢游園」。

〔註十四〕 泥印本作「折柳」，疑誤，應是「蟾宮折桂」之「折桂」。

211

蟾宮客，耀才華。。（花）姑把一表寒酸，兩袖清貧，拜上黃堂談婚嫁。（雙星恨譜子托白）姐

姐，你記得三年之前，寄寓柳川衙舍，曾於夢中驚艷，嗰位夢中人對我講，佢話：「柳生，

柳生，你遇著我方有姻緣之份，發跡之期。」呀，莫非今夕相逢，便是我夢梅脫穎之日，

（介）麗娘姐姐，王羲之一表寒酸，能作袒腹東床，薛禮兩袖清貧，終有彩樓之配，你不如

就帶我拜上黃堂面見你爹媽，敍明緣份，（最後三句拖麗娘衣袖一路行一路講介）去啦，你

同我去啦。

（麗娘為難介又微微搖頭花下句）休向堂前求父母，（介）

（夢梅黯然白）哦，莫非宰閣嫌貧，……

（麗娘情急搖頭續唱）恐觸親心淚如麻。。

（夢梅白）梗係太守堂中，不容白衣女婿，……

（麗娘搖頭續花）冷香閨，三載悄無人，（介）

（夢梅白）小姑居處自然無人敢問，

（麗娘難於解釋，淒然輕輕頓足花半句）剩牙床，蛛網塵封殘月下。（向夢梅搖手表示勿去介）

（夢梅嘆息花下句）重估話花徑不曾緣客掃，待郎採折武陵花。。花是有情花，我未成名終是

假。（過位小立芭蕉之前垂手無語介）

（麗娘見狀心殊不忍叫白）柳郎……柳郎……

（夢梅不應，輕輕頓足白）唉。

（麗娘含情如怨如慕如泣如訴，輕輕走埋牽夢梅衣袖，使復開台口的的起小曲白頭吟）癡心經已

贈君休要惱碎情芽。。麗娘心，千般痛呀。請對奴笑番吓。

（夢梅向麗娘破涕一笑介）

（麗娘序白）柳郎，柳郎，我共你有生死之情，你估我唔想向雙親求訂生死之愛咩，（曲）嗟我

冰雪身已經硬化，似易散雲霞。不堪提往事。真難言說話。借燈謎願君權度吓。（指著秋

燈食住序白）柳郎，燈已滅，緣已絕，待等君來臨繡穴，如今仍是半明滅，你明白

嗎？

（夢梅懵然搖頭介）

（麗娘續白）唉，你咁都唔明白就難叻，（續唱白頭吟）妾長眠柳蔭。蓋面憑絳紗。在梅林夜聽

秋雨，任由她飄飄向墓灑。一坏冷土是我家，風吹雨打。（白頭吟譜子回頭玩）（白）柳郎，

我共你情意正濃，本來唔想同你講嘅……大概……大概你都明白叻……（又驚又苦）

（夢梅白）我唔明白，姐姐所講甚麼秋燈，甚麼夜雨，都盡是閨門傷春之句……好，等我將燈謎猜度一下。（一路躑方步一路輕念燈已滅，緣已絕，待等君來臨繡穴，如今仍是半明滅。

介）

（最良拈燈食住譜子一路上一路偷聽一路白）書齋燈已滅，對樓情未絕，噠噠鶯聲殘樓月，哼，如果唔係個壞鬼書生發寒熱，就梗係收埋個師姑喺裡便談風月。（一搖三擺上樓敲門食住三

才）

（夢梅食住三才白）邊個……（上兩三級在梯畔問介）

（最良白）係我，送茶。

（最良白）係我，送茶。

（麗娘台口對觀眾自言自語細聲白）哦……我認得係老師嘅聲音。

（夢梅茅介白）老師，夜叻，學生不須茶水。

（最良白）哼，送茶送茶，你估真係送茶遞水個茶呀，乃是查房咽個查，快啲開門。……

（夢梅大驚執麗娘口古）麗娘，你是太守千金，我係秀才落拓，兩人都顧體面，倘若洩漏春光，豈不是惹人笑罵。

（麗娘抿唇而笑介口古）唉，柳郎，你睇冷月照人，秋燈放亮，無路可逃，避無可避，你不如就

214

（夢梅更茅介口古）麗娘麗娘，我魄蕩魂離，點解你重咁滋油淡定，男女授受不親，何況斗室幽歡，甚於瓜田李下。（茅極介，最良催門聲）

索性去開咗道門啦。。

（麗娘忍笑不唆介口古）唔怕嘅嘅柳郎，自古話，有緣千里能相會，無緣對面不相逢，我見佢，佢唔見我嘅，何況蒼蒼白髮，老眼昏花。。（示意柳開門介）

（夢梅半信半疑介白）成個人喺處，都會睇你唔到嘅。

（麗娘笑介白）（企立於樓畔花蔭之下）

（最良門外白）嘩，我撞聾嘅都聽到有女仔聲叻，秀才，如果你唔開門，我就撞門而入。（介）

（夢梅急白）嚟，嚟。（衝上小樓開門介）

（最良白）嘿，嘿，秀才你幹得好事。（拈燈慢慢的的一步一步照夢梅下芳苑後向芭蕉樹下照介）

（麗娘忍不住咕一聲笑介）（托琵琶獨奏）

（夢梅一眼看見麗娘大驚發抖，向麗娘做手關目表示使其速趨避介）

（麗娘亦向夢梅做手關目表示莫驚介）

（最良一眼看見夢梅所指之地秉燭行埋一照，兩照，三照介）

（麗娘食住一閃兩閃三閃舞蹈介）

（夢梅以為必見麗娘對台口戰慄不敢看介）

（最良三照後一才回身罵介白）哼，秀才，你癲咗咩，呢處人又無一個，鬼又無一個，你對住呢處指手劃腳做乜嘢，你梗係有啲神經病咯。

（夢梅愕然白）……（吓……（自語介）真係有近視到乜都唔見嘅。

（最良白）秀才，開嚟，（口古）你唔係神經嘅，你梗係故弄玄虛嚟遮瞞我，我明明聽見間房有嘅嘅鶯聲，你收埋個小尼姑西窗共話。

（夢梅口古）唔好咁講呀老師，小尼姑乃是出家人，持齋拜禮，你係讀書人，千祈唔好玷辱了百鍊裂裳。。

（麗娘食住此介口掃落花盈握，輕盈入埋灑落於最良面前，又輕盈走開介）（舞蹈式）

（最良左顧右望不見有人介）

（夢梅又向麗娘做手關目怨其太冒險介）

（最良喝白）哼，癲秀才，你又試做乜嘢，（介口古）哦咦，奇咯，我身前又無花，身後又無，點解有人從我頭殼頂一片片咁飛咗落嚟呢，……唔……呢間唔係狐舍，就係鬼墟，想落都

有些可怕。

（夢梅口古）老師，呢間係南樓，唔係狐舍，呢所係芳園，唔係鬼墟，千日都係你老人家疑心生暗鬼，番去早啲抖啦，何必枉作搜查。。

（最良笑介白）呷，我幾十歲人都重怕鬼咩，（花下句）老儒生，懷中藏古玉，（一才）批夜卷，掌上有硃砂。。

（麗娘聞言露出驚慌態閃在夢梅之後介）

（最良花上句）照一照芭蕉樹，閃一閃映泉燈，忙忙解玉燈頭掛。（解玉掛於燈下，然後欲向芭蕉樹照介）

（夢梅以身攔麗娘一阻兩阻三阻，鑼邊風起，麗娘避入畫旁卸下即起煙一縷）（最好舞台上開洞）

（最良口古）呔咦，秀才，我明明見一個影子在你身後，點知照得㗎，佢好似一縷煙咁化咗入丹青裡便，（著力一點）喂，到底疏簾上掛住嗰幅係乜嘢畫。

（夢梅驚魂未定坐於石鼓上喘息介口古）老師，其實我到而家都神昏智亂，你自己埋去睇真吓啦。。

（最良喃喃自語白）唔……明明有一個影子，莫非古畫成精……等我埋去睇過。（走埋看重一才

217

慢的的由啾咽轉號啕而哭介）

（夢梅愕然白）咳咦，老師，點解你見到幅畫會喊呢。

（最良乙反木魚）老淚縱橫聲淒啞。丹青畫的是麗春花。。立雪程門真聲價。[註十五]累得我飯後尋思午晌茶。。麗兒對我情非假。教我如何不想她。。你幾時偷入靈台下。盜取描容掛在衕。。（怒白托譜子）柳夢梅，我以為你係酸秀才，原來你係脂粉客，你千不該，萬不該，盜取小姐描容，掛在疏簾自賞，你既然盜得描容，自然會勾三搭四，（介）正話，我明明聽見有女子之聲，緣何不見女子之面，唔使審你都係收埋個小道姑。（一才）

（石道姑引韶陽女聞樓中嘈鬧聲食住譜子上介）

（夢梅食住一才向最良搖手作否認介）

（最良迫前一步續怒介白）小道姑青靚白淨，在梅花庵觀已經同你眉來目去，（催緊）夢梅，限你半個時辰，將小道姑從樓內交出，否則拉你去道錄司衕，問你一個穢亂庵堂，勾搭尼姑之罪。（掩袖作狀欲拉夢梅介）

〔註十五〕泥印本原文是「妝台」，疑誤，應為「靈台」。見頁一八四，麗娘請娘親把丹青「藏在靈台之內」。

218

（石道姑韶陽女食住此介口推門而入下小樓介）

（最良見韶陽女從外入瞠目口啞介）

（石道姑口古）陳老師，到底柳秀才有乜嘢事犯親你，令到你夜叩南樓，連宵叫罵。

（最良吶吶然介）

（韶陽女口古）老師，我喺小樓之外，聽見你右一句小道姑，左一句小道姑，到底小尼姑有乜嘢同你過唔去呢，你唔好污辱了清白人家。。

（最良口古）石姑姑，今晚呢件事非同小可，我明明聽見南樓之內，細語喁喁，鶯聲嚦嚦，到底小道姑係從房而出，抑或從門而入，你係上咗年紀嘅人，應該講句老誠說話。

（韶陽女暗啐羞介）

（石道姑正容口古）老冬烘，由黃昏起小道姑就陪我在經堂敲誦，一直到而家至陪我入嚟，未曾離開我半步，你分明無風作浪，過事喧嘩。。（拂袖介）

（夢梅白）老師，咁你明白啦。

（最良白）吓……（過位執石道姑）芳苑無人，莫不是樓中有鬼，……（口古）假如我有冤嚟秀才，我就甘受雷劈天打。除咗兩個道姑係女人之外，太守衙內，何處更有嬌娃。。舊時，都

（重話有一個杜小姐麗娘，可惜死了三年，（一才）

（夢梅食住一才由石鼓跌落地驚慌介）

（韶陽女對夢梅本有愛心，乘機走埋扶起夢梅介）

（最良續口古）三尺桐棺，怕已隨風物化。芳苑更無紅粉在，莫非天女無端夜散花。。

（石道姑白）秀才，你唔使驚嘅，（花下句）腐儒難毀人清白，所謂狗口焉能出象牙。。老冬烘，

你且返書齋，此後得閑莫敗人清雅。（拉最良上樓下介）

（韶陽女乘機白）秀才，你使乜慌到連手都凍晒啫。

（石道姑回身白）道姑，明日就係杜小姐三年忌日，理應在墳前化些紙錢，你隨我去早些打點。

（韶陽女連隨上樓與石道姑最良同下介）

（夢梅頹然坐下沉花下句）唉吔吔，説甚麼丹青配，只不過雲眼煙霞。。

（鑼邊起風吹熄燈介）

（夢梅大驚掩袖伏於枱上介）

（麗娘食住鑼鼓在雜邊樓畔花蔭卸上介）（先起清煙一縷，最好能從舞台底慢慢昇起即氣氛更

好。起雙星恨譜子入埋細聲叫白）柳郎，柳郎，柳郎。（牽其衣袖介）

（夢梅仰視麗娘重一才叻叻鼓蹲地掩面發抖介）

（二人度舞蹈介）

（麗娘見狀慢的的關目悲咽口古）柳郎，柳郎，……莫非你猜透了燈謎，毋須麗娘點化。

（夢梅頻頻點頭但仍發抖介口古）……燈已滅，緣已絕，原……原來係夜鬼回衙。。

（麗娘的的撑一才反應用最沉鬱之聲白）夜鬼回衙……（行開兩步，帶點自愧的心情起長花下句）

艷質久塵埋，冷落泉台下，身在桐棺伴冷霞，今夕音容魂所化，不是殭屍拜月華，由來鬼物招人怕，試問誰甘夜接鬼回衙。。（悲泣）一夢死三年，一見了三生，只剩一段人鬼相思留

後話。（欲下介）

（夢梅連隨跪前緊執麗娘，起小曲人鬼戀（譜子另錄））麗娘……係鬼也不驚怕。抱膝慘喚麗娘向地爬。

（麗娘故意行兩步，拖夢梅爬前使氣氛慘淡一點然後攝白）柳郎，你真係唔怕我咩。

（夢梅續唱）你為我死死死香銷鏡花。我哭句曲終線斷空抱琵琶。拜艷屍，抱落霞。（士乙士
合士乙士合士合）（譜子重複玩懇切悲痛白）麗娘，麗娘，你是千金之軀，自有爹娘痛愛，
我係一介寒儒，落拓無依，你竟然能夠夢中生情，為我而死，生不能為我婦，死亦當為我

妻……麗娘妻（麗娘起強烈反應開始哭）……你唔好喊，你稍候在芭蕉樹下，待我復上小樓，懸樑自盡……那怕陽間難配偶，地府可成家……

（麗娘感激泣不成聲漸漸跪下雙手捧夢梅面，小曲人鬼戀合前譜唱）夢梅，……不枉我傾心也。

抱君慘喚夢梅血淚瑕。

（夢梅攝白）麗娘妻，放手等我去死啦。

（麗娘緊抱著續唱）你肯為我死。施恩更加。不怨天不怨地反覺榮華。復活花再萌芽。（譜子續玩一路喊一路白）柳郎夫（略掩袖遮羞介）……如果你唔講出呢一番衷心說話，我就雖可回生，也羞慚再活，……柳郎一路喊一路白）柳郎……我當年雖為落花驚閃而亡，幸十殿閣君翻檢姻緣簿冊，註明我共你先有幽歡，（介）後成明配……所以雖登鬼錄，未損人身，今日陽錄將回，陰數已盡，前日為柳郎而死，今日為柳郎而生，……（懇切地催快）柳郎……柳郎，你若明日未過辰牌，碎剗桐棺，尚可再續姻緣之份。

（夢梅狂喜緊握麗娘手花下句）若碎靈棺能復活，那怕青墳用血搽。。若能重結再生緣，願化鵑啼荒塚下。（白）麗娘妻，你有無騙我。（麗娘搖首，遠遠雞啼聲介）

（麗娘連隨起身的的撐一才作驚慌介花下句）雞啼破曉催殘月，你記得孤墳頂上有梅花。。三次

（啼聲破墓門，唉，十分情，只能減作一分話。（云云下依依不捨遠處二次雞啼介）

（夢梅惘然哭叫白）麗娘……麗娘……（半信半疑介）世間上只有精靈不死，邊邊有三載回

生……

（麗娘將入場聞語一才回頭急走埋緊執夢梅手介白）柳郎，麗娘再有叮嚀，願君記取，你既以我為妻，不能誤我辰牌時分，否則過了冥期所限，即今生，（一才）……恐無重見之日矣。（遠處雞啼第三次，柳拖麗娘袖，麗娘一掩兩掩急下介）

（散更天露微光介）

（夢梅花下句）破棺重接再生花。。（手忙腳亂拈花鋤，急從衣邊小轅門下，舞台旋轉牡丹亭梅樹

青墳蓮塘景）（天幕紅日初昇）

◎◎

附註：衣邊角平台佈青墳。有小碑，一株梅花罩著，正面牡丹亭，紅欄杆外即為蓮塘。

（石道姑韶陽女在墳前燒化紙錢介）

（夢梅拈花鋤先鋒鈸撲埋青墳處，情急一手抹開石道姑蹲地，再一手抹開韶陽女蹲地，舉鋤狂掘介）

（石道姑口古）秀才，你著了鬼迷，抑或發了瘋癲，你偷掘青墳，被人睇見就要拉你去官衙問話。

223

（韶陽女口白）唉吔，師傅，咪話我幫住佢叻，如果係偷嘅，又點會當住我兩人面前偷呢，可見掘墳用意當有其他。。（行埋欲問介）

（夢梅一路掘一路抹汗白）妙傅⋯⋯而家你問我乜嘢我都唔會答你叻⋯⋯（口白）〔註十六〕幾時至係辰牌時分，希望你將我提點一下。

（韶陽女口古）秀才，日上牡丹亭角就係辰牌時分叻，（介）照日規指示半點無差。。（天幕紅日逐漸上昇）◎◎◎◎

（夢梅回顧天幕紅日介白）唉吔。。（琵琶急奏雙星恨中板猛力掘墳介）

（韶陽女覺奇執石道姑食住雙星恨譜子做手關目，再分開走位度舞蹈烘托氣氛）

（紅日再昇與亭角距離只兩三尺介）

（夢梅回顧天幕更急拋了花鋤用雙手跪剷墳土介）

（韶陽女石道姑分邊同白）秀才，你做乜嘢啫。

‥‥‥‥‥
〔註十六〕泥印本這裡寫「口白」。口古分上下句，下段韶陽女「⋯⋯照日規指示半點無差。。」是下句，現從規格，「幾時至係⋯⋯提點一下」應為「口古上句」，不是「口白」。

224

（夢梅喘息花下句）芳魂已在陽台畔，待我剗碎桐棺再活她。。拜一拜（介）佛如來，你為我拖延

紅日莫使亭邊掛。（一路求助於石道姑與韶陽女，一路以雙手剗墳土介）

◎◎石道姑韶陽女同白）�285，瘋秀才，世間那有死後三年回生之理。（俱袖手不願幫忙介）

◎◎◎◎天幕紅日已昇至牡丹亭角介）

（夢梅回顧大驚重一才視雙手鮮血淋漓，痛極蹲地狂呼麗娘，起略爽反線七字清下句）卿在望

鄉台上，聽根芽。。非是夢梅，情太寡。恨無血浪，去淘沙。。麗娘妻，囑咐如非假。回生

夢，轉眼化煙霞。。破碎了指頭，無力剗。驚心紅日，掛亭枒。。不若闖死碑前，（正花）不

罷還須罷。（先鋒鈸欲闖死介）

（韶陽女白）慢，（先鋒鈸搶攔介快點下句）忍看青塚葬才華。。姑把花鋤，鋤幾下。（拈花鋤掘介）

（石道姑見韶陽女幫助，自己亦拈牡丹亭畔之花鋤幫手掘介）

（夢梅用力抱起棺材蓋介）

（麗娘在棺內鬼聲叫白）柳郎……柳郎……

（石道姑韶陽女重一才叻叻鼓大驚慌忙閃落墓下口呆目定戰慄介）◎◎◎

（夢梅將棺蓋拋與石道姑，道姑接後即連隨拋下蓮塘裡，夢梅再將麗娘面之絳紗擲與道姑，道

（姑亦隨手擲落蓮塘裡）（用緊張之琵琶急奏托氣氛）（的的由慢打快包一才）

◎◎◎◎◎

（麗娘閉目於棺中坐起身介）

（夢梅狂叫麗娘介）

（石道姑大驚白）秀才秀才，杜小姐是回生還是屍變。

（夢梅白）果是回生。

（石道姑慌忙白）哦，杜小姐果是回生，待老尼把還魂丹準備。（急向衣邊下介）

（麗娘依然閉目叫白）柳郎……（起身夢梅即趨前扶住，麗娘以袖搭梅肩介）

（夢梅悲喜交集沉花下句）歸魂還未穩，妙傅你取一碗七寶神茶。。

（韶陽女雜邊急下介）

（弦索即起反線二王序介）

（麗娘步履飄忽下墓台，開台口即嘔出口內水銀介）〔註十七〕

（韶陽食住捧茶上一見吐出水銀即將茶放於墓台搶拾水銀介）

- - - - - - - -

〔註十七〕湯顯祖原著也寫：麗娘「嘔出水銀介」。「水銀」指「掟口錢」的花銀。後同。

226

（夢梅攝序白）妙傅，一塊花銀，乃麗娘龍含鳳吐之精，夢梅當奉為世寶，望你交還，另有酬賞。

（韶陽女無奈交還與夢梅，夢梅袋於懷中介）（留伏線）

（麗娘反線二王唱）一陣陣杜鵑聲，知到了楚陽台，又重睹迷離，天下。好比煙入抱，影投懷，嘆腰瘦僅餘一把。（睜眼連隨掩眼搓目介）

避三陽，重舒眼，一步步駕霧，騰霞。。（拉腔坐下衣邊台口石櫈介）

（夢梅向麗娘灌茶介）

（韶陽女連隨在墓台拈回茶台口落還魂丹介）

（夢梅狂喜白）真係翻生叻，謝天謝地。（介）麗娘。（連叫連撲埋攬介）

（麗娘大羞連忙閃開介）

（麗娘嘔茶後重一才定神視夢梅慢的的含羞低聲白）多謝柳相公。……

（石道姑食住此介口用朱盤載還魂丹上介）

（夢梅口古）麗娘，你使乜咁怕醜呢。呢個係石姑姑，（介）呢個係妙傅，同你打點墳墓嘅，（介）

（麗娘，昨夜小樓，你何只對我送抱投懷，今日就算親熱啲都唔使怕。

（麗娘羞答答口古）相公，今日麗娘係人，昨夜麗娘係鬼，所謂鬼可虛情，人須實禮，相公慰

貼，寧不面泛紅霞。。

（夢梅一想點頭介笑口古）麗娘，三年前我共你夢裡綢繆，昨夜我共你曾以夫婦相稱，趁今夕燈月重明，在南樓可續未完情話。

（麗娘更羞介口古）相公，夢裡綢繆，不過是精靈相接……復活身猶豆蔻花。。（羞不可仰介）

（石道姑笑介白）恭喜秀才，恭喜小姐，（口古）杜小姐再世姻緣，不嫁還須要嫁。太守爺今在淮陽鎮守，有老尼為媒證，秀才小姐仍可草草成家。。秀才要赴試臨安，不如買葉輕舟，你夫婦暫去杭州避吓。唉，你不能不走嘅，假如今朝事情敗露，小姐有妖冶之名，秀才有發掘之罪，論罪就要帶鎖披枷。。（此句口古講得須有情感與字字玲瓏）

（夢梅白）哦，石姑姑言之有理，但不知小姐可同意。

（麗娘微羞點頭介）

（麗娘白）（人與鬼之性格須刻劃清楚）

（夢梅花下句）蘇堤畫舫花燭夜，與嬌同結合歡花。。博一個雁塔留名金榜掛。（扶麗娘衣邊欲下）

（麗娘猛然醒起一才白）慢，（花下句）拔下金釵除玉鐲，免貽道長上官銜。。（以鐲贈石道姑，以釵贈韶陽女介白）姑姑，多蒙兩位成全，怎能因我走後貽累於你，我與相公此去杭州，定稅居蘇堤之下，門前種一梅一柳，姑姑如方便，閑時請來寒舍，有媒有證，不致惹人非

228

議，（介）（花上句）為記牡丹亭畔再生緣，相公你帶我攜回丹青畫。（與夢梅衣邊下介）

（石道姑口古）妙傳，千金小姐即是千金小姐，佢成全了自己姻緣，重顧慮到我哋，重顧慮到將來，一哟都唔漏罅。嘅。

（韶陽女口古）姑姑，我哋亦不如番去杭州白雲庵觀，免被官府追查。。（二人衣邊角下介）

（最良攜香燭紙錢上在墓台燒香納頭哭拜，因泥土滑成個跌落翻於空棺中科凡爬起介白）[註十八]嘩吓，點解副棺材係空喋，（介）（花下句）誰把桐棺發掘，盜去了鳳珮珠霞。。毀及情女金軀，不禁搶地呼天連哭帶罵。（埋蓮塘撈起棺材蓋並浮在水面之絳紗哭介白）無陰功，（雙）邊個咁無陰功，你盜棺竊寶就好啦，你唔應將麗娘嘅屍首都探埋蓮塘裡面，蓮塘通大海，……（喊一輪慢的的一才白）唔，除咗好眉好貌生沙虱嗰個窮秀才柳夢梅之外，重有邊個咁狼心短命，（一才）好，我即刻去南樓，搵著佢由自可，如果搵佢唔到呢，嘿嘿，我就奔上淮揚，向老太守報明一切，（花下句）描容繪影，出榜擒拿。。（下介）

———落幕———

〔註十八〕科凡，一作扯科反，戲行術語，意指滑稽動作語言，引人發笑。

229

〈探親會母〉簡介

這場戲與上場相隔三月，石道姑到蘇堤探訪杜麗娘，佈景列明下場茅舍門前有一梅一柳，唐滌生對任何細節，絕不疏漏，石道姑一句口白：「麗娘，不見三月，漸復當年風采。」[註十九]引出麗娘一句花下句：「我冰肌再得郎溫暖，七分回復似人形。若把鏡中容貌比丹青，未復當年清麗影。」這段滾花表示麗娘已成為小婦人，但是回生三月，仍未復以前清麗，曲詞非常優美。以下石道姑與杜麗娘對話，內容涉及夫妻恩愛，但骨肉亦情深，道姑問麗娘何以不著夢梅到淮揚探問岳父岳母。麗娘擔心太守堂不願有個白衣女婿，夢梅雖已應試，但未題名金榜。石道姑說出功名不過一時光景，復活足慰親心。麗娘心意被搖動。以上六句口古交代清清楚楚。石道姑完了，唐滌生很巧妙安排石道姑入屋，而麗娘留場盼望夢梅，這些小環節處理很花腦筋，雖然是一兩句口白，要做到自然不留痕跡，絕非容易。

〔註十九〕 泥印本沒有這句口白。

231

到了夢梅回來，一面行一面心中煩躁，怨恨朝廷因戰亂而還未放榜。夢梅與麗娘對話四句口古，表達了夢梅因未成名而著急，而杜麗娘已知夢梅才高定可魁天下。同時麗娘以退為進，言語含蓄，到後來才用一段滾花唱詞，欲夢梅到淮揚向高堂報回生之喜。以上幾句口古，戲味濃郁。以下夢梅聞語失驚，用一段長二王表達自慚身世，曲詞寫來字字活躍，內容是：「未浣青衫袖尚青，未脫寒儒酸傲性，未蒙金榜掛才名，布衣踏入香羅境」，「怕一聲堂上喝，人已倒跌門庭。恕我寵澤新承，未慣春雷灌頂。」接著以下兩句口白，唐滌生寫得令人拍案叫絕，就是麗娘說：「我又唔相信咁緊要啫。柳郎，你一言一語，都係咁生鬼嘅。」夢梅回答：「生鬼就唔似你叻。」

《牡丹亭驚夢》每次演出這個情節，觀眾反應非常熱烈，因為用「生鬼」兩字形容杜麗娘，真是非常貼切，由此可知口白在劇中的重要性。接著杜麗娘用一段長二王安慰夢梅，曲詞是：「帖遞回生座上驚，父見東床爭抱認，玉台階下報才名」，「十丈紅絨鋪花徑，春香才報喜，慈母下門庭。叫一句佳婿乘龍，問一句回生光景。」兩段二王，一正一反^(註二十)，文句流暢。夢梅

〔註二十〕 泥印本兩段都是「正線長二王」，不是「反線二王」。

聽罷願意前去，麗娘用兩段白欖，囑咐夢梅蕭整衣冠，拜上黃堂，說明父親嚴厲，母親慈祥，再三囑咐帶同丹青證物，以下再用幾句口古口白，描寫小夫妻去去留留，關懷恩愛，表露無遺，一段很平淡的戲，寫成非常趣味化口白，真是難得。

夢梅去後，麗娘回返屋內，劇情發展至另一段戲，當時因淮揚戰亂，杜寶命梅春霖護送杜老夫人回返南安，路過蘇堤，已是初更時分，杜老夫人上場一段滾花，寫來非常哀感動人，曲詞是：「淮揚縱有金堆玉，點似歸鄉長伴愛女靈。可憐風剪玉芙蓉，不剪剩餘殘燈影。」這段滾花在表達杜老夫人懷念愛女，有白頭人送黑頭喪之嘆。因路上無客店，就在麗娘居處附近驛館權宿一宵。劇情安排由借茶而引起麗娘母女相見，相見時杜老夫人以為麗娘是鬼魂，不禁大驚，要麗娘高哭三聲，證明倩女回生，唐滌生對於人性描寫，非常細緻。及後由石道姑出來證明一切。

杜老夫人明白後，知麗娘有夫家，怪麗娘無媒苟合，縱得娘憐，怕難求父諒。及後以下情節，杜老夫人從報差知柳夢梅高中狀元，而柳夢梅正是東床快婿，不禁大喜。麗娘說出柳夢梅到淮揚報回生之喜，杜老夫人知悉，擔心杜寶頑固，吩咐麗娘與春香明日先返淮揚，自己隨後趕至。這段戲從借茶至認母，寫來相當風趣。唐滌生很著重寫出封建時代之門第之見，整段戲

發展非常自然，雖不是重頭戲，但劇情緊湊，節奏明快，輕鬆風趣，兼而有之。確是佳作。

葉紹德

第四場：探親會母

（蘇堤驛館對門竹籬小戶）說明：遠景杭州蘇堤景，雜邊角餘杭驛館，衣邊角佈一小戶人家，有短屋簷及門，門外竹籬，並有籬門，門外一株梅一株柳。開幕時黃昏日落。

（排子頭一句作上句開幕）

（石道姑一路敲卜魚上介白欖）鏡中花，水中月。柳飛棉，堤邊雪。世間竟有再生緣，無人悄悄何妨說。別麗娘，已三月。下山重訪別後人，果有一梅一柳門前列。（敲籬門白）杜麗娘可曾在家。

（麗娘（荊釵裙布）上介開籬門驚喜交集白）哦……姑姑……（淚盈於睫介花下句）我冰肌再得郎溫暖，七分回復似人形。。若把鏡中容貌比丹青，未復當年清麗影。

（石道姑笑介口古）麗娘，土掩三年，又點能復元於短短三月，只要夫妻恩愛，雨露情濃，唔使幾耐就會好番晒嘅�066，（介）哦咦，麗娘，點解你面上少歡容，盈眸有淚影。……莫非……

235

（麗娘破涕一笑口古）姑姑，我夫郎是好夫郎，茶飯是好茶飯，原本無須哀感嘅，日前有淮揚歸客，言及李全作亂，我爹娘正在憂患之中，思親念切，不禁涕淚常凝。。

（石道姑口古）麗娘，夫婦情亦有咁好，父母情亦有咁好，難怪你有呢幾點思親淚嘅，點解你唔叫秀才往淮揚探問雙親動靜。

（麗娘口古）唉，姑姑，我何嘗唔係咁想呢，柳郎如果去得嘅，我就唔使嚟蘇堤寄寓啦，點解我唔願太守堂有白衣婿，只望柳郎一舉成名，然後至把雙親拜叩，誰知朝廷為著淮南兵亂，尚未放榜題名。。

（石道姑口古）麗娘，你顧慮萬全，真不愧是千金之女，（介）不過咁嘑，所謂親情深似海，功名紙半張，復活可以長慰親心，功名只不過是一時光景。

（麗娘重一才慢的的點頭口古）多謝姑姑把我迷津指示，一陣柳郎番嚟，我就央求佢去⋯⋯姑姑，不如請入嚟飲杯茶啦，事關尚有十月寒衣未剪成。。

（石道姑白）麗娘，待老尼入去幫你手，你在竹籬之下，稍待郎歸。

（麗娘一望街道無人，向石道姑微笑點頭介）

（石道姑衣邊卸下介）

（麗娘在籬邊掃殘梅落花介）

（夢梅氣忿忿上介台口花下句）東城未掛龍虎榜，不怨烽煙怨朝廷。。由來天子重英才，那曉英才多苦命。

（麗娘連隨上前執手介白）柳郎夫。

（夢梅白）唉，又是空走一回。

（麗娘非常溫柔笑介口古）柳郎，橫豎遲又係中，早又係中，使乜嘢長噓短嘆呢，在蘇堤伴讀秋燈，我個心非常穩定。

（夢梅苦笑介口古）麗娘，假如無咗一段再世姻緣，我三年唔中又係咁，三十年唔中又係咁，有咗一段再世姻緣，我中遲一日都累你掛繫親情。。

（麗娘口古）柳郎，我知你待我好，我有一句説話想同你講⋯⋯不過究竟係恩愛夫妻⋯⋯（輕鬆地）算吖，算我未曾開口，先已收回成命。

（夢梅口古）麗娘，有説話就講啦，千祈唔好似南樓月下，左一句燈謎，右一句燈謎，猜到我迷迷懵懵，我自問都唔似你咁冰雪聰明。。

（麗娘掩唇一笑介白）柳郎，你重記得南樓月夜⋯⋯

237

（夢梅白）記得定啦，你何只叫咗一百句柳郎夫，灑咗一千滴傷情淚。……

（麗娘輕嗔介白）啐，（猶有餘羞介花下句）向高堂，未報重生喜，思親有淚減歡情。。願郎即日走淮揚，（一才介）又怕小別難捱未敢向郎泣請。

（夢梅一才白）吓，叫我去淮揚見外父外母。（雙手亂搖起長二王下句）未浣青衫袖尚青，未脫寒儒酸傲性，未蒙金榜掛才名，布衣踏入香羅境，掩面難熬恥笑聲，怕平章未把東床認，一聲堂上喝，人已倒跌，門庭。。恕我寵澤新承，未慣春雷，灌頂。。（一才收）

（麗娘抿唇笑介白）我又唔相信咁緊要啫，柳郎，你一言一語，都係咁生鬼嘅。

（夢梅笑介白）生鬼就唔似你叻。

（麗娘白）柳郎，你此去淮揚，你估我爹娘會點待你呢……你聽我講，（長二王下句）帖遞回生座上驚，父見東床爭抱認，玉台階下，報才名，香鬢同把，姑爺請，九轉迴廊，羨嘆聲，十丈紅絨，鋪花徑，春香纏報喜，慈母，下門庭。。叫一句佳婿乘龍，問一句回生，光景。

（夢梅喜介白）真唔真㗎，（花下句）豈不是夢梅未赴瓊林宴，先已名登孔雀屏。。倘若杜平章叫一句快婿乘龍，恐怕柳夢梅，受寵若驚，唔曉應。

（麗娘黯然花下句）我父榮膺新宰閣，自有三千食客在門庭。。更無一個可娛親，獨有半子差堪

娛晚景。

（夢梅白）哦，半子差堪娛晚景……麗娘，我就去喺啦。（欲拜下介）

（麗娘白）慢，（白欖）郎此去淮揚，莫自慚衾影。未為榜上魁，早沾鸞鳳鼎。論衣冠，須齊整。頭須鄂，腰須挺。未登白玉堂，先熟我爹娘性。（介）父教嚴，持家如法政。你應付須小心，執禮須恭敬。（介）母慈祥，有求必可應。（帶點悲淒）若將慈母比觀音，她比觀音更靈聖。

（夢梅點頭白）我記得叻麗娘，我而家去叻。（欲下介）

（麗娘再牽袖介白）慢。（白欖）叮嚀復叮嚀，似完還未罄。宰閣認乘龍，當有鴛鴦證。你莫愁無證物，我留得有丹青。（鑼鼓入衣邊取出丹青，親自替夢梅掛上介）

（夢梅白）吩咐咗半日，我樣樣都記得晒叻，我去叻。（欲下介）

（麗娘黯然點頭目送三幾步，突然白）慢……

（夢梅回身口古）唉，離家未一丈，三次叫回頭，麗娘，小夫妻既是難於別離，何苦又要別離即景。

（麗娘苦笑口古）柳郎，所謂不別終須別，我所擔心嘅，就係倘若我父索及回生證據，倩丹青亦

239

難以辨明。。

（夢梅笑介口古）麗娘，你如非善忘，當記我懷中尚有你嘅龍含鳳吐之珠，此物刻有杜太守紋印，如果唔係麗娘回生，我何處得來水銀一錠。（拈出水銀反覆玩弄介）

（夢梅愕然喜介口古）呀……柳郎，原來我聰明處，你比我更聰明。。

（麗娘白）呢次我真係去叻。（云云行三幾步企定不動）

（麗娘白）哎咦，柳郎，你話去，點解又唔去……

（夢梅黯然白）一不離二，二不離三，三不離四，我知你骨肉情長，尚有未完嘅囑咐。（背身講）

（麗娘淒然介白）唉，柳郎。（二人相擁哭雙思介花下句）你説烽煙阻斷歸寧路，弱質何堪伴旅程。。千拜百拜拜爹娘，願福壽雙星長照命。

（夢梅雜邊下介）

（麗娘目送夢梅入場後下衣邊介）

◎◎◎◎

（蘇堤月上介）

（快七才）（四手，〔註二十二〕四小軍挑小燈籠先上介）

┈┈┈┈┈┈┈┈┈┈
〔註二十二〕「手」是「手下」的行內習慣縮寫。

240

（春霖攜刀上唱下句）慈雲一朵暗離城。。月上蘇堤人寂靜。。（白）李全作亂，太守正在憂患之中，老夫人憶念亡女，憊憊成病，太守怕一旦金鼓雷鳴，老夫人擔驚不起，為鎮軍心，又唔想過於張揚，令我帶領輕騎數十，護送夫人返南安休養，路過蘇堤，已是初更月上。

（老夫人內叫白）苦呀。

（春香伴老夫人帶病上介）

（夫人花下句）淮揚縱有金堆玉，點似歸鄉長伴愛女靈。。可憐風剪玉芙蓉，不剪剩餘殘燈影。可憐風剪玉芙蓉，不剪剩餘殘燈影。

（呻吟介）

（春香花下句）若把銅壺積老淚，倒埋至少有十零埕。。春香無術可招魂，魂魄不回誰續夫人命。（悲咽介）

（夫人呻吟更烈介）

◎◎◎（舉目倉皇無客店，權將空館作居停。。便把金刀破重門，（以刀挑開驛館門。記◎
◎◎（門外要有鎖，才能表現是空館）三軍安營聽號令。（揮手使隨從退下，小軍臨下時，記得插一隻小燈籠在門前，交一隻與春香照夫人）（起琵琶獨奏雙星恨）

（春香一路扶老夫人入驛館，一路回身向春霖白）驛館荒涼，唔使講都係無茶無水嘅叻，……

241

呢，好在對面有小戶人家，重有多少燭光透出竹籬之外，表少爺，你過去借杯香茶，敬奉與夫人受用。

（夫人一路讚春香熨貼，同春香下介）（譜子續玩落）

（春霖將金刀凭於門外，拈起小燈籠拍三下籬門介）

（麗娘除下荊釵以素絹裹髮，拈殘燭食住譜子上介，隔門問白）誰人叫門。

（春霖白）是過路人，想話借杯熱茶，煩大嬸開門，方便方便……

（麗娘一才的的搖頭介口古）客官要茶，請你去東堤，自有茶樓照應。

（春霖一才口古）大嬸，此去東堤，何只百步之遙，借茶無非欲濟急時之渴，唉，怪不得話，蘇杭金粉地，紙薄人情。。

（麗娘口古）客官，並不是少婦無濟客之心，可奈婦教有關防之例，丈夫不在家，恕有茶亦難奉敬。（下介）

（春霖一路聽，一路點頭認為有理介白）好，待我叫春香叫門，（介）春香，春香。

（春香急上介白）哦，乜對面小戶人家，連茶都無杯嘅咩。

（春霖口古）春香，茶就有，不過唔肯方便啫，我拍門嘅時候，有位大嬸應門，佢話丈夫不在

（春香白）嘩吓，丈夫不在家，有茶難奉客，講得又端莊，又大方，又有書卷味，我估淨係舊時我麗娘小姐講說話至有書卷味嘅啫，原來小戶人家講句嘢都咁文雅嘅，我都要認識吓嗰位大嬸，好，等我叫門。（非常輕鬆上前拍三下門攝三下蘇鑼）

（麗娘上介隔門白）誰人叫門。

（春香白）哎……等陣，（急台口白）大嬸談吐斯文，大抵係詩禮人家，我春香都要執番舊日小姐多少牙慧……拋其幾句……唔，得叻。

（麗娘見無人應聲覺奇再問白）誰人叫門。

（春香輕鬆地走埋貼門搖頭擺腦介白）是過路梅香，向大嬸唱其萬福，止渴雖可望梅，無茶難將藥服，可憐百里而來，行到夫人肚谷，方便乎。（雙）。

（麗娘先咕一聲笑再慢的的關目覺奇台口介白）唔，奇叻，先有男子敲門，借茶不遂，再有敲門之聲，問無人應，忽有梅香借茶，莫不是……唔，不如半啟籬門，遞過香茶，萬不能示人色相。（介）大姐，你等一陣。（下介）

（春香白）果然使得，對住小姐面前，我唔敢班門弄斧，除咗小姐之外，旁若無人……

家，有茶難奉客，春香你去拍門啦，我入去向夫人叩問安寧。。（入雜邊介）

243

（麗娘拈茶一杯上，半啟籬門以袖遮面，一手遞出白）大姐接茶。

（春香接茶時，注意麗娘之身型介）

（麗娘即掩門欲下介）

（春香急白）點解身材口音咁似我家麗娘小姐，唔得，要睇真幾眼，（介）弊叻，咁快就關門，

（麗娘將入門，故意潑茶於地大聲叫白）大嬸，大嬸。

（介）唔，有叻，有叻，聞叫回身白）也嘢。

（春香詐作哭聲白）大嬸，小梅香一時大意，碰著石尖，打瀉咗茶，望大嬸再行方便。

（麗娘氣結自言自語白）重失魂過舊時春香。（忘形雙手開門取杯介）

（春香遞杯重一才慢的的介）

（麗娘見春香，驚喜交集張手欲叫不能出聲介）

（麗娘見春香先一呆，逐漸回復知覺嚶然一聲介白）鬼……鬼呀……夫人……夫人……

（春香一聽麗娘先一呆，反為呆住斜倚籬門不能言亦不能語介）（叻叻鼓）

（麗娘一聽夫人兩字，反為呆住斜倚籬門不能言亦不能語介）（叻叻鼓）

（夫人持拐杖一路顛撲上，春霖搶上扶住介）

（春香一見夫人先鋒鈸撲埋牽夫人衣袖一味震，口中只能一連迸出幾個鬼字，不能續言介）

244

（春霖亦膽細，聞鬼即搶拈金刀在手仍帶戰慄慄之態介）

（夫人口古）春霖，你使乜咁慌吖，人不犯鬼，鬼不犯人，冷月殘橋，話唔定真係有游魂魅影。

（夫人口古）春香，你使乜咁慌吖，人不犯鬼，鬼不犯人，冷月殘橋，話唔定真係有游魂魅影。

嘅叻。

（春香口古）夫……夫……夫……人。蘇堤如果唔係地獄門，就係陰陽河界……我……我見到小姐嘅魂魄幽靈。。（喊介）

（夫人一才白）吓，（繼而失笑口古）春香，小姐係安枕而死嘅，邊處有鬼呢，就算有鬼，都係出沒於南安，勢唔會出沒於蘇堤夜靜。

（春霖口古）春香，你呢世人淨係過後談神鬼，（介）累姨娘飽受虛驚。。

（春香白）乜……乜……乜嘢過後談神鬼，小姐嘅幽魂……而家重成個企響籬門之下。（以手一指介）

（夫人重一才慢的的向籬門關目介）

（春霖食住重一才慢的的慌至跌刀於地介）

（麗娘由細聲叫至大聲白）親娘……親娘……媽呀（行一步介）

（夫人聽一聲行前一步聽至媽呀，反為褪後介）

（春香連隨跪地叩頭自言自語介白）好在我隨身帶便嘅啫。（化紙錢介）

（春霖逐步退後介）

（夫人喊介口古）麗娘，我都知道對你唔住，你梗係怪我在你死咗之後，未曾為你設壇超度，所以至令你死後孤魂無定。

（麗娘亦喊介口古）是鬼亦不敢擾其親，是人方敢重相認，可憐三載雲遮月，……苦到如今再復明。。

（夫人白）吓，麗娘你重係人嚟。（的的逐下打）

（麗娘含淚點頭徐徐跪下介）

（春香連隨向夫人搖手示意麗娘決不是人介）

（春霖欲埋看又膽怯不敢介）

（夫人悲泣白）麗娘，俗語有話，人有實質，鬼無血氣，我要你在我跟前，一連叫我三次，一聲高過一聲，方信你不是幽魂鬼物。

（麗娘叫白）親娘，親娘。（泣不成聲第三句叫不起介）

（夫人大驚白）唉吔，鬼嚟，鬼嚟。（花下句）我在人間為你肝腸斷，你不應再使娘心飽受驚。

（歸去南安再設壇，你出沒反招人話柄。（先鋒鈸欲下）

（麗娘拖裙帶狂哭花下句）只憑百日陽間飯，難壯三回喚母聲。。緊拖鴛帶死相纏，此時不認何時認。

（石道姑衣邊一路自言自語「外邊何以如此嘈雜」上，出籬門愕然一才白）夫人

（夫人愕然白）姑姑，也連你都死埋，又添一隻鬼。

（石道姑笑介口古）夫人，老尼唔係鬼，麗娘小姐亦唔係鬼，我呢個石道姑敢作回生證。我目睹桐棺開處，還魂倩女，復活情形。。

（夫人白）當真。（介）（擁麗娘哭雙思介）

（春霖連隨走埋獻慇懃介花下句）我流盡三年相思淚，幾回夢繞牡丹亭。征衣未浣淚珠痕，款款深情還可認。

（春香白）小姐，你唔好聽佢啫，（花下句）死後何曾勤香燭，生時滿口是多情。。昨宵明月照歸途，佢暗向春香求下聘。（白）小姐小姐，其實半開門嘅時候，我一眼就認得你叻，（介）哎咦，點解表少向你借茶嘅陣，你話丈夫不在家，有茶難奉客呢⋯⋯莫非。

（麗娘羞介口古）娘親⋯⋯娘親⋯⋯我⋯⋯我⋯⋯我⋯⋯唉，話在嚦喉，吐不出惶惶心境。

（夫人白）麗娘，莫非是你有夫家……

（麗娘含羞帶點驚慌微點頭介）

（夫人嘆息後正容口古）唉，麗娘，你自少讀詩書，就算你欺負我對你一往慈祥，也須尊重你父

森嚴禮教，未憑媒妁……總之……總之你太不聰明。。[註二十二]

（麗娘徐徐再跪下悲咽口古）娘親……我一為酬謝柳郎開棺復活之恩，……三年長雪骨冰肌，

（掩袖遮羞）倀炙無人，也難活命。

（夫人仍不滿意口古）唉……柳郎，柳郎，到底邊個係柳郎吖，老太守苛求於門第，素重家聲。

（報差拈報條衣邊上報白）報嶺南柳夢梅得中第一名進士，欽點狀元。

（麗娘一笑白）聽賞。（不可過分忘形而喜，因她明知夢梅可中而有大家氣派在懷中拈錢出介）

（夫人愕然白）呀，柳夢梅，柳夢梅，邊個係柳夢梅……

（石道姑笑白）柳夢梅，就唔係你個女婿囉。

（報差接麗娘錢然後白）謝夫人。（欲下介）

........

〔註二十二〕 泥印本原句是「總之你太太聰明」，疑誤。原句旁另有手筆改成：「總之你太『不』聰明」。現從後句。

248

（夫人白）慢，報差行前聽賞。

（報差趨前躬身介）

（夫人續白）狀元岳母，杜太守妻，甄氏賜賞。（賞金介）

（報差叩頭完急下介）

（麗娘知母心已許大喜介口古）娘親，柳郎適往淮揚，未能叩拜，不如請入草堂，容女兒慢說回生情景。

（夫人口古）麗娘，你錯叻，你父一生嚴謹，並不如我慈祥，天明時候，你共春香趕返淮揚，我體衰年老，惟有慢慢回程。。

（麗娘扶夫人，石道姑拈燈照同下介）

（春霖對麗娘愛意仍未息欲跟入介）

（春香攔介口古）草堂內成屋都係女人，你跟入嚟做乜嘢……嘿，……姑爺不在家，有茶難奉敬。如果你怕館空人靜，（介）不如去伴住班貔貅，講吓復活經。。（一笑急下介）

（春霖花下句）守得蘇堤雲吐月，一般依舊照人明。。（黯然下驛館介）

——落幕——

249

〈拷元〉簡介

〈拷元〉是一段沒有花旦的重頭戲，湯顯祖原著五十三齣的〈硬拷〉也寫得相當好的，但唐滌生天才橫溢，不但保留原著精神，同時更豐富了原著的不足。

這場戲人物出場次序，安排得井井有條，開幕時先安排杜寶與眾同僚飲酒，說明戰亂已平。然後陳最良上場對杜寶說出杜麗娘被毀墳破棺，杜寶追問情由，以上全用口古口白，劇情緊湊，到了最良說出盜棺之人，以下用一段正線中板，最良與杜寶對唱，一個老腐儒敘述，一個頑固太守追問，曲詞淺白緊湊，內容是：「有一夕柳絮飛棉，一抹寒江帶雪。」「莫談花月，誤了工夫。」「有一個小儒生，病倒在柳外梅邊。」「與盜棺無關無補。」「老儒生一念憐才，小書生南樓寄寓。」「分明是引賊偷桃。」

接著陳最良一段催快七字清中板：「病秀才，德行殊顛倒。夜有鶯聲透南廬。一日墳頭剛打掃。空棺已被浪沙淘。採蓮塘，棺木浮碧草。湖山畔，有絳紗蒲。屍骸亦向塘中倒，已隨浪湧出了洞庭湖。清白骷髏，終落歹徒懷抱。」以上由中板轉七字清，兩人一問一答，戲劇

251

性甚強，杜寶聽罷用一段滾花再問陳最良，曲詞是：「破穴穿墳污白骨，家門清白半含污。穿墳賊，是何名。」陳最良答一句口白「嶺南柳夢梅」，杜寶跟住唱一句花上句：「沒齒難忘名與號。」

在杜寶大怒之時，柳夢梅到來報門，觀眾至此也替柳夢梅擔心。從門子與夢梅對話，及至通報杜寶，最後杜寶知來者是柳夢梅，乃與陳最良商量應付之策。杜寶命陳最良背身迴避，請了柳夢梅進來，索得真憑實證，由陳最良指證柳夢梅。以上情節全用口白口古，只陳最良用一段乙反木魚，這小段戲寫得風趣動人，人物性格非常明顯，及至柳夢梅理直氣壯，不允畫押，還怪杜寶嫌貧，然後用一段反線中板説明倩女回生情形。

我先寫出湯顯祖原著的曲詞：「我為他禮春容叫的凶。我為他展幽期就怕恐。我為他點神香開墓封。我為他唾靈丹活心孔。我為他偎煎的體酥融。我為他洗發的神清瑩。我為他度情腸款款通。我為他啟玉肱輕輕送。我為他軟溫香把陽氣攻。我為他搶性命把陰程迸。神通，醫他的女兒能活動。」〔註二十三〕通也麼通，到如今風月兩無功。」

〔註二十三〕湯顯祖原句是：「神通，醫的他女孩兒能活動。」

252

至於唐滌生的反線中板曲詞：「掘破紫桐棺，拖出如花艷，依然是冰冷肌膚。我一手抱香肩，面貼白芙蓉，嚼爛靈丹，慢向桃唇吐。再一手曳羅裙，腰肢無力，全仗我步步參扶。睡在畫舫中，秋雨打窗蓬，曾幾次向郎索抱。睡眼半開時，佢話妾心如雪，好在得郎熱如爐。（快）我為她百拜真容長傾倒。我為她磨穿十指血糊模。我為她夜半無眠勤看護。我為她披心瀝血始回甦。〔註二十四〕（花）她她她，她不在黃泉路，又不在藕蓮塘，活在蘇堤為淑婦。」這段中板，唐滌生在劇本中附加一段説明要每句用做手描仿當時意境，足見唐滌生對該段曲詞的重視。將湯顯祖原著與唐滌生演繹相比較，我以為後者容易接受。讀者可以自己作一判斷。

後來杜寶老羞成怒，綁起柳夢梅，親折柳枝將夢梅拷打，好在苗舜賓從蘇堤趕來找尋柳夢梅，因柳夢梅高中狀元，要赴瓊林宴會。及至夢梅換上錦衣再向杜寶報喜，而杜寶心仍不忿，結果鬧上金殿，該場戲非常風趣，曲詞流暢，至於尾段麗娘到來，重演時已刪去。

葉紹德

253

第五場：拷元

（畫堂梅苑景）說明：假如此場用普通之廳堂，即不能表達《牡丹亭》原書所刻劃拷元之雅趣。

此場分內外兩層佈景，內層為畫堂，畫屏琴几，面積小，只做陪襯之用，兩邊有矮紅欄，竹簾鐵馬，兩旁梅樹，紅日相映，紅欄杆外有柳樹。衣邊角有小角瓜棚，棚頂有天窗吊繩，以作吊打狀元之用。（最好能使此景有濃厚之漢畫氣息）（作者另附圖作參考用）品字石枱。

（四家院拈杖分邊紅欄外企幕介）

（二梅香內層分企琴几角介）

（杜安企幕介）

（排子頭一句作上句起幕）

（杜寶上介花下句）一箭傳書平賊亂，梅林設席宴同袍。。一杯太平酒，能解幾多愁，解不了老懷淒苦。。（白）丫鬟擺宴。

254

（四梅香分邊擺酒介）

（小開門）（四文官上入介）

（甲官口古）恭喜平章，一紙解圍，平息戰鼓。

（乙官口古）賀喜平章，橫消戰意，不動兵刀。。

（杜寶白）明公請上座。（云云埋位介）列公皆高才壯歲，自致封侯，如杜寶者，白首還朝，本無足道，（介）想伯道無兒，僅餘一女，亦被落花驚閃而亡，膝下長虛，百感縈懷，願借薄酒一杯，與列公同消永晝。

（帥牌飲酒介）

（最良食住帥牌上先鋒鈸執杜寶向台口白）杜老太爺。（即搥心號啕大哭介）

（文官等訝異介）

（杜寶口古）哦，陳齋長，三年不見，一旦相逢，何以蹲地搥心，連天叫苦。

（最良一路喊一路口古）老太爺，想儒生讀書七十年，受恩只一次，我秉承老太爺以詩禮傳家之德，打理梅花庵觀燈油火蠟之事……嗚嘩……點知到頭來，小姐一樣蒙污。。

（杜寶重一才慢的的哂笑介白）唏，老冬烘，你愈老愈糊塗叻，（口古）麗娘蓋棺之時，密集千

釘，蓋穴之時，地深一丈，殮時係清白之軀，又點會蒙污於黃土。

（最良白）老太爺，你愈老愈想唔夠叻，（口古）密集千釘，破棺即毀，地深一丈，發掘即起，

（介）有人破棺發掘，小姐屍骸不見，……（喊介）……嗚嘩……唔好講其他叻，被人抱過

吓，攬過吓，都唔得清白一樣污糟。。

（杜寶重一才拋鬚先鋒鈸執最良花下句）墳畔庵堂清淨地，只剩一頭白髮兩尼姑。。是誰引得破

棺人，（一才拍最良掩門雙扎架介）

（文官等食住一才同時起身注視，才能湊緊氣氛）

（杜寶續花）未必老尼會將棺盜。（拉嘆板腔托密擂）

（文官同白）老平章保重。

（杜寶白）陳齋長，你可認識盜棺之人。

（最良白）儒生認識。

（杜寶白）是誰招引得來。

（最良白）是儒生招引得來。

（杜寶重一才拋鬚白）吓。（叻叻鼓怒目視良介）

256

（最良蹲地跪介白）老太爺容稟，我想那盜棺之人，……（禿頭中板下句）有一夕柳絮飛棉，一

抹寒江帶雪，

（杜寶急極蹲足搶接唱）莫談花月，誤了工夫。。

（最良接）有一個小小儒生，病倒在柳外梅邊，

（杜寶更急搶接）與盜棺無關，無補。

（最良接）老儒生一念憐才，小書生南樓寄寓，

（杜寶怒執起良搶接）分明是引賊，偷桃。。

（最良催快唱）病秀才，德行殊顛倒。夜有鶯聲透南廬。。一日墳頭，剛打掃。空棺已被浪沙

淘。。採蓮塘，棺木浮碧草。湖山畔，有絳紗蒲。。屍骸亦向塘中倒。已隨浪湧出了洞庭

湖。。（花）清白骷髏，終落歹徒懷抱。

（杜寶拋鬚氣至半暈（梅香上前扶住）喘息介花下句）破穴穿墳污白骨，（一才）（自慚介）家門

清白半含污。。穿墳賊（一才）是何名，（一才）

（最良食住一才白）嶺南柳夢梅，

（杜寶半句花）沒齒難忘名與號。（埋位介）

（文官舉杯勸酒介）

（杜寶拈杯強作應酬頻白）白骨蒙污，失禮失禮。

（最良在旁拈杯痛飲介）

（夢梅（背丹青攜雨傘）上介長花下句）穿過白楊街，便是平章府，嬌客攜來三分傲，挺腰重整舊衣袍〔註二十五〕，好待丫鬟唱禮姑爺到，好待花徑紅絨十丈鋪〔註二十六〕。花含笑，草低頭，更聞喜鵲庭前噪。（一搖三擺欲入介）

（杜安喝白）誰人闖席。

（夢梅白）門子大哥，我都先關照你，你唔好喝我咁大聲，秀才來頭甚大。

（杜安一嚇，聲放細一點白）大亦好，小亦好，可有報錢。

（夢梅白）哦，……我系出名門，是柳宗元之後，略也懂得官門規矩，……唔多唔少都要做個順手人情……（在懷裡先拈出花銀再掏懷傾囊得錢一小串與杜安介）

..........

〔註二十五〕泥印本原句為「破衣袍」，上面有毛筆字改成「舊衣袍」。

〔註二十六〕泥印本原來是「一丈鋪」，上面有毛筆字改成「十丈鋪」。根據頁二三八、二六一的曲詞，這裡也從「十丈鋪」句子。

258

（杜安白）秀才，何以有銀不賞，要賞青蚨。

（夢梅白）哦，此銀比我來頭更大，天機不可洩漏。（珍貴地袋好介）

（杜安白）今日平章府設太平宴，來賓牌簿都繳番上去叻，未知老爺可肯見客，秀才，請少待。

（入報白）啟稟老爺，有秀才求見。

（杜寶無精打采白）可有姓名。

（杜安白）未曾問名。（自知過失介）

（杜寶仍無精打采白）何等模樣。

（杜安急口令白）回老爺話。外便秀才，破衣衫，亦文雅，夾住一把遮，揹住一幅畫。

（杜寶白）哦，想是秀才落第，淪為畫師，知老夫素重畫人，賣畫求見，（介）門子，你回說老爺不暇相見，……落魄文人，休得吵喝。……（拂袖使下）

（杜安復出白）秀才請回，大人不見客。（語氣仍相當厲害）

（夢梅白）吓，我唔係客嚟嘛，焉可不見。（與杜安對答介口處要擺出酸秀才架子才合）

（杜安白）你唔係客係乜嘢。

（夢梅白）門子，你站穩些，聽我道來，我是杜平章老爺之快婿乘龍，是你們三班衙役之新來姑

爺。

（杜安愕然白）你梗係癲癲地，請教貴姓。

（夢梅白）吁，……乜連姑少爺姓乜嘢你都唔知咩，（介）呀……我一時得意，連回生帖都唔記得遞。（在懷中拈帖出白）拿去。

（最良白）吓，……經已回報，如何又報。

（杜安白）秀才有帖，佢話係杜老爺嘅新女婿，我們嘅姑少爺。

（杜寶重一才白）拿來一看，（介）嶺南柳夢梅。（雙）（包重一才慢的的）

（最良食住重一才時成個由櫈跌落地震介）

（夢梅食住台口白）嘩，回生帖一遞入去啫，老平章當堂將我個名唱得又響又亮，怪不得麗娘話，帖遞回生座上驚叻。（非常得意整整冠掃衣介）

（杜寶口古）陳齋長，做乜你坐得好好地成個跌咗落地，（切齒介）欲找此人，此人便到。

（最良驚震介口古）老……太……爺，盜棺賊焉有不請自來之理，唔係毒蛇唔打霧，唔係翻江客點敢再惹波濤。。

（杜寶一才關目細想口古）齋長，我想柳生盜棺於前，求見於後，定然有索騙之下，我要得取盜棺證據，落此人問斬之罪，佢入門之時，你先掩其面，（介）門子，你要三步一躬，五步一拜，切不可驚蛇打草。

（門子領命介）

（夢梅口古）門子，乜咁耐喋，莫非真有十二香鬢堂上列，十丈紅絨向地鋪。。

（杜安打躬白）有請。

（夢梅派然入介白）外父大人在上，婿柳夢梅叩頭。（俯伏介）

（眾人仄才關目介）

（最良雙手掩面偷看科凡介）

（杜寶忍氣開位口古）柳夢梅，我共你素昧平生，緣何遽稱翁婿，何況我單生一女，死了三年，生前未曾納采受禮，更未聞佢有情郎相好。（白）到底你見過麗娘未⋯⋯（與最良關目介）

（最良關目認定是此人介）

（夢梅口古）外父大人，令千金麗娘與我共枕同床，焉有未曾認識之理，（一才）若非認識，何處得來丹青畫圖。。（獻畫介）

261

（杜寶聽至共枕同床四字，氣至半暈，仍接丹青忍氣白）柳生請起。

（夢梅白）謝外父大人。（起立與眾官略揖作一種得意狀之招呼介）

（杜寶看畫完口古）柳夢梅，此畫確是麗娘生前描容手筆，死後或者流傳出外，丹青焉能辯證鴛鴦譜。

（夢梅得意笑介白）外父，（口古）好彩我有蓋世聰明，否則便無從分説，嗱，呢處有殮時水銀，乃小姐龍含鳳吐之精，刻有太守堂紋印，謹呈外父明察秋毫。。（得意洋洋獻花銀介）

（杜寶接花銀由冷笑轉狂笑白）有道是捉賊拿贓，人來將柳生上鎖。

（家院上前鎖夢梅介）

（夢梅嘩然介白）外父外父，乜你當我係賊。

（杜寶唾之白）呸，（花下句）一錠花銀千斤重，（一才）一軸丹青罪難逃。。物贓人證兩俱全，

（一才）抬頭且認陳齋老。（埋位白）齋長，還不上前指證兇。

（夢梅上前認白）有救有救，原來恩老伯，快將晚生鬆鎖。

（最良白）呸。（龍鍾老態撲出打夢梅一巴掩門蹲地後乙反木魚）你罪名擢髮難勝數。摸入侯門拔虎鬚。。我在西天錯把你隻亡魂度。南樓錯收聖人徒。。你分明打劫了陰司路。盜去珠財

（夢梅沉花下句）唉吔吔，有道乘龍當攀鳳，何以階下作囚徒。。（哭介）（白）麗娘騙我，……

善價沽。。累得千金小姐屍骸露。你好比野貓攔路，落地蟠桃。。小姐粉軀未落人懷抱。白

骨何容有半點污。。平章莫息雷霆怒。速把狂生押入牢。。

（雙）。

（杜寶更怒白）噤口。（口古）家院，叫令史取過一張厚官縣紙，上寫犯人一名柳夢梅，開棺劫

財屬實，寫完之後，交與階下犯人，叫佢畫了花押，移交刑部。

（家院入場取紙筆（紙上已由內場令史寫上字）上遞與夢梅介）

（夢梅拈紙慢慢的的關目忽作癡笑介口古）唏，呢張紙我萬不能簽嘅，我只能簽署鴛鴦譜，焉能畫

錯閣王票，外父糊塗啫，女婿重未糊塗。。（輕鬆地將紙撕作片片碎蝴蝶飛介）

（杜寶重一才氣結介白）狂生不肯畫押，陳齋長，我問一句，佢答一句，你照錄一句。

（最良答應拈筆介）

（杜寶白）柳夢梅。

（夢梅白）乜嘢事呀外父。

（杜寶口古）盜墳賊，你幾時，幾月，幾日發掘杜家亡女青墳，你是否將屍骸拋落蓮塘路。（迫

（問介）

（夢梅口古）我無話唔認吖，聽住，殘月曉風，便是我上墳之時，日掛牡丹亭，才是我破棺之際，小姐玉體絲毫未損，我點捨得將小姐擲落蓮塘之內，我將小姐抱歸畫舫，寬衣解帶，十里煙波處處酥。。（搖頭擺腦一副小秀才癡憨態）

最良亦跟住搖頭擺腦照寫，現出一副老秀才憨態）

（杜寶氣至跌椅喘息白）齋長，可曾照寫。

（最良雙手奉上白）一字無差。

（杜寶更怒白）唏，（以袖拂最良發火口古）盜墳賊，你將屍骸載在畫舫，運往何處，快把詳情稟告。

（夢梅口古）運往何處，運到柳岸堤邊，轉入芙蓉帳內，游罷巫山，再返青廬。。

（杜寶重一才先鋒鈹開位搶最良所錄口供撕毀頓足快點下句）嚴刑拷問此狂徒。。艷句浮詞，（一才）（花）氣得我衝冠怒。。（白）大刑侍候。（埋位介）

（堂上跟住吆喝介）

（文官們俱同意杜寶用刑，在旁助喝介）

264

（夢梅連隨起身搖手白）唉吔，慢來，慢來，（介）列公，（介）柳夢梅不過為報喜而來，老平章不應恩將仇報，刑辱斯文，看將起來，哦哦哦，莫不是有嫌貧之意……

（杜寶被氣至渾身發抖，搶前一步一才執夢梅介白）喜從何來，（要扣緊一點）

（夢梅白）若問喜從何來，岳人聽了。（鑼鼓起反線中板下句）（此段曲每句俱要用做手描摹當時意境才能生色）掘破紫桐棺，拖出如花艷，依然是冰冷，肌膚。。我一手抱香肩，面貼白芙蓉，嚼爛靈丹，慢向桃唇吐。

（杜寶氣結介）

（杜寶反應介）

（夢梅續唱）再一手曳羅裙，因軟金蓮無力，全仗我步步，攙扶。。睡在畫船中，秋雨打窗蓬，曾幾次索郎，擁抱。

（夢梅續唱）惺眼半開時，佢話妾心如雪，好在得郎熱，如爐。。（催快）我為她百拜其容長傾倒。我為她磨穿十指血糊模。。我為她夜半無眠，勤看護。我為她傾心瀝血，始回甦。。

（花）她她她，她不在黃泉路，（一才）又不在藕蓮塘，（一才）活在蘇堤為淑婦。（拉嘆板腔托密擂）

265

（杜寶重一才叨叨鼓褪紗帽花下句）聽狂生，連篇鬼話，（一才）莫不是與鬼同途。。（三才白）聽柳生所言，不是鬼身，定是鬼迷，左右將他除去衣冠，吊在天窗之下，打以楊柳枝，噴以長流水，定返原形，

（雁兒落）（家院分執夢梅除衣冠，反縛吊於天窗介）

（杜寶花）待俺折柳枝，（一才）捲羅袍，（介）揚鞭亂掃。（打夢梅介）

（最良以長流水噴夢梅科凡介）

（兩旗牌捧聖旨及登科記，二堂候官[註二十七]捧冠袍，金花。四軍校持金瓜，一御差拍小鑼先上介）

（苗舜賓（白髮白鬚紗帽蟒）上介詩白）花街長巷鬧嘈嘈。。開科誰著狀元袍。。（白）開科不見新科狀元，聖旨著沿街尋叫，傳命鳴鑼呼喚。

（御差一路敲小鑼，一路叫白）可有新科狀元柳夢梅，（敲鑼介）可有新科狀元柳夢梅。

〔註二十七〕泥印本原文寫「候堂官」，湯顯祖原著《牡丹亭・硬拷》用詞是「堂候官」，其他元明雜劇傳奇及戲曲，用詞都是「堂候官」，故「本版」修訂之。後同。

（夢梅嘩叫白）新科狀元在此。（雙）（連叫介）

（杜寶更怒白）小鬼冒認狀元脫身，掌嘴。

（最良埋掌夢梅嘴介）

（舜賓聞聲入觀看介）

（文官見舜賓入俱拱手相迎介）

（夢梅慘叫白）苗老師，救門生一救……

（舜賓不歡介白）老平章，（口古）你不曉仰承天子重才之心，反為拷打新科狀元，枉你身為宰輔。

（杜寶一才懵懵然白）誰是新科狀元，

（舜賓盛怒指梅白）嶺南柳夢梅，

（杜寶一才冷笑拂袖口古）苗大人，吊在天窗之下，乃是鬼靈精，盜墳賊，凡為狀元者，有登科記為證，你有何憑證，莫把文魁錯認強徒。。〔註二十八〕

〔註二十八〕 疑誤。「徒」字合韻腳，但句中「文魁」與「強徒」的用詞卻有不妥，按理兩詞的詞意應對調。

267

（舜賓口古）老平章，我奉旨臨軒策士，自有登科記在此，（介）軍校快把狀元下吊，否則便向朝廷回報。

（杜寶一才這個介）

（最良大驚口古）乜……乜……病秀才又係佢……盜墳賊又係佢……新科狀元又係佢……鬆縛，鬆縛，煌煌聖諭，其敢抗命乎。。（親替夢梅鬆縛並討好介）

（舜賓白）堂候官，奉上衣冠，請狀元簪花赴瓊林宴。

（堂候官跪前頂袍冠於頂介）（注意禮法）

（夢梅派派然行前一步介）

（杜寶看見眼火爆，搶先一步執袍口古）老大人，柳夢梅對我有偷棺之罪，未能接受朱衣羅帽。

（舜賓冷然口古）老平章，罪有輕重之分，恩無等閒之賜，估不到煌煌聖旨在，你都敢扯住件狀元袍。。

（杜寶這個連隨鬆手退後一步介）

（舜賓白）柳狀元請。（快排子）

（夢梅著狀元衣冠簪花後，埋向杜寶一拜白）老平章。（二拜，三拜介）恭喜老大人臨門三喜

（杜寶不應介）

（最良在旁賠笑面還禮介問白）嘻嘻，何謂臨門三喜。

（夢梅俏皮白）哪哪哪⋯⋯一來上門報小姐回生之喜，二來有婿欽點狀元之喜，三來有翁婿為官，滿門榮耀之喜。（以手睜輕輕一碰杜寶介）認女婿唔認⋯⋯

（杜寶白）呸，邊個認你。

（夢梅大聲白）如此說，俺要赴宴瓊林，老大人請了。（鑼鼓賣身型下介）

（舜賓等隨下介）

（文官亦覺無趣食住辭下介）

（風起吹熄堂上燭，全場暗光）

（杜寶頹然坐下搖頭索氣介口古）齋長，我行年六十歲，為官三十年，從未有今朝之辱，我自會將你薦任黃門之職，以謝你千里報訊之義⋯⋯但不明女兒是人是鬼，何以竟有回生之報。

（最良口古）老平章，普天之下豈有回生之理，小姐分明物化，邊處有鬼喋，如果有鬼嘅，我自願割下老頭顱。

（杜寶無精打彩白）下庭去罷。（起雙星恨譜子）

（最良一路下一路喃喃自語白）人死一年變鬼，兩年變喿（叶音），三年投胎，四年再又做番人，人又做番鬼，鬼又變番人……

（春香扶麗娘食住雙星恨譜子上介）

（杜安見麗娘上時大驚閃在花底介）

（最良一碰，抬頭一看愕然介）

（麗娘悲從中來叫白）先生呀。

（最良先鋒鈸撲跌堂上嘩然白）鬼……小姐出現。

（杜寶重一才以袖掩面白）鬼魂現在何處。

（堂上梅香亦食住一才以袖掩面介）（夾得齊整

（杜安從花蔭伸出頭大聲白）報，小姐鬼魂上堂。

（麗娘聞知誤會急衝上堂介）

（最良一見捐枱底介）

（杜寶亦同食住白）家院，掩門。

（四家院拈棒衝前掩門做手介）

（麗娘三次衝門俱不能進（排度特有之身段）（琵琶托底叫喊白）爹爹……昔日花半開而謝，未

能膝下長依，……三載望鄉台上，青塚墳邊，灑不盡思親之淚……

（杜寶一路感動驚疑地一步一步行前介）

（麗娘續白）幸得閻君見憐，與柳郎重敍芭蕉樹下。（一才）

（杜寶一聞柳郎二字，食住一才負手怒目改容介）

（麗娘續白）爹爹……這不是堂前夜鬼哭，卻是回生喚父聲……（伏階而泣介）（此介口麗娘念

白之勁道與杜寶反應時之身段須著重一排，才能有突出效果）

（春香嚷白）老爺開門，小姐唔係鬼㗎……（琵琶玩落）

（杜寶依然負手莊嚴白）門子，階下鬼魂，如何打扮。

（杜安一路驚震一路報白）啟……啟……啟稟老爺，鬼魂身穿鳳凰披，頭挽蟠龍髻，是……

是……是個婦人打扮。

（杜寶重一才叻叻叻鼓拋鬚介白）階下鬼魂聽者，試問誰無父女骨肉之情，誰無暌隔陰陽之痛。

（麗娘聽至此處，慢慢抬頭與前段口白杜寶作合剪反應）

（杜寶續白）慢講話世無三載回生之人，泉下亦無清白蒙污之鬼。（重一才）

271

（麗娘食住重一才，抖袖作戰慄介）

（杜寶續催快白）我詩禮傳家，蓋棺有原璧之屍，今日鬼持破甌，尚有誰憐，還須上摺奏明天子，掃除妖孽。（拂袖下介）

（杜安亦靜靜竄下介）

（麗娘見無聲由細聲叫爹爹至大聲尖叫，哭雙思介）

（最良欲靜靜開門看明白及聞尖叫毛骨悚然食住哭雙思鑼鼓下介）

（梅香家院分邊閃下介）

（春香口古）小姐，鬼亦好，人亦好，壞就壞在身穿鳳凰披，解不了老爺頑固。

（麗娘口古）唉，爹爹金鑾上摺，只怕鬼緣污了狀元袍。。

（春香花下句）奈何夫人老病，彩輿尚在中途。。（扶麗娘下介）

——落幕——

272

〈圓駕〉簡介

〈圓駕〉這場戲相當熱鬧，為了杜麗娘回生一案，驚動了皇帝主審。湯顯祖原著在這場戲寫得很精采，但意識還沒有唐滌生改編的好。在原著中杜寶不認女兒回生，而靠皇帝壓力下就範。但唐滌生的版本比原著更見完美。

該場戲一開始，金殿佈景相當華麗，百官雲集階前。我記起初期演出之時，因當時佈景較現在矮小，故此利用利舞台由後台至前台全部打通，增加舞台深度。皇帝臨朝後，宣上杜寶與柳夢梅，翁婿碰頭，兩不相讓。柳夢梅怨岳丈不認親生，將他拷打。相嗌唔好口，夢梅有一句滾花：「要我躬身拜丈人，除非銀漢同浮雙月亮。」唐滌生很聰明，在該戲開端安排翁婿加深嫌隙，最後由杜麗娘暗示夢梅勸服杜寶。因為唐滌生在這場戲中，強調杜寶頑固的思想，寧願女兒含貞而死，不願女兒破甑回生，結果連皇帝也作不了主，只有收杜麗娘為義女，令到杜寶下不得台，杜老夫人亦願跟隨女兒女婿，令到杜寶徬徨進退，後來結果由杜麗娘打圓場，大家和氣終場。

273

這場戲安排程序，人物出場有條有理，唱段不太多，（原有杜麗娘訴情一大段七子清中板早刪去）劇情發展高潮迭起，杜麗娘爭取這段婚姻，不是只用頑抗，同時費盡心思，將嚴父感動。唐滌生的編劇天才，真令人五體投地。

該場戲有幾句口古值得再介紹，在皇帝問柳夢梅明知掘墳破棺有罪，何以明知故犯，柳夢梅回答這句口古：「夢梅自少讀詩書，及長明皇例，豈不知破棺有盜竊之嫌，掘墳有問斬之罪。怎奈幽靈托夢，報說陽祿將回，想天帝有好生之德，閻王有回生之義，我上承天德，下遵地義，百罪俱忘。」唐滌生還附註要將這段口古講得口若懸河，字字灑脱，足見唐滌生對這段口古的重視。

劇情安排杜寶說麗娘是妖精，而柳夢梅則說是倩女回生。皇帝為主持公道，乃命高僧排列御階，宣召麗娘上殿，看她能否通過御道，到了杜麗娘上到金殿，宋帝與杜麗娘問答四句口古，真是精彩絕倫。宋帝問：「杜麗娘，你空具閉月羞花之容，實有弱不臨風之態，是鬼當不能過御道，上金階，是人，何以又驚惶萬狀？」麗娘答：「主上，臣妾死三年，還陽才百日，仰朝天子面，寧有不驚惶。」

宋帝再問：「杜麗娘，人間雖有還魂之説，事實未見有還魂之事，人鬼配婚，倩女還魂，

274

近乎乖妄。」麗娘再答：「主上，花雖謝，逢雨露亦可重生。燈雖滅，有愛火亦可重燃。人雖死，遇真情亦可復活。」所謂魄散即死，魂合即生，妾三年魂繞亭邊柳，待等梅開又還陽。」這四句口古寫來字字精警，尤以「花雖謝，逢雨露亦可重生。燈雖滅，有愛火亦可重燃。人雖死，遇真情亦可復活」，這幾句寫盡至情至性，是唐滌生心血凝成的佳句。講口白要考演員的工夫，寫口白是考編劇的用句，而唐滌生信手拈來，便成佳句，後學者應該努力學習。

以下宋帝為使杜寶相信倩女回生，安排秦朝照妖鏡，著麗娘對鏡整妝，加以舞蹈場面，氣氛十足，及後再宣上杜老夫人仍不能搖動杜寶的固執。後來由杜老夫人唱龍舟：「人有娘生和父養。」麗娘接唱：「聽娘一語摻心肝。」夢梅覺得不好意思地接唱：「愛妻不如敬岳丈。」麗娘以退為進接唱：「未敢恃住恩情再強郎。」那時夢梅奮勇地拜見杜寶接唱：「夢梅再拜花階上。」麗娘接唱：「春霖，你見否碧雲宮外有兩個月光。」杜寶這句曲，令到夢梅深悔上場時講錯了「要我躬身拜丈人，除非銀漢同浮雙月亮」這句話。但麗娘安慰夢梅並向他耳邊授計，故意給杜寶看見。

夢梅再三向杜寶拜見，杜寶仍然唱出同一意思的滾花：「春霖，你見否樓頭有對雙喜月？」當春霖與陳最良先後答看不見，而柳夢梅連忙說：「你哋唔見咩，我見㗎，（花）一在天之涯，

一在水中央。」杜寶聽罷回望麗娘，動了骨肉之情唱半句滾花：「聰明伶俐一個麗娘兒。」接著夢梅與麗娘同唱半句滾花：「夫婦雙雙求父諒。」至此全劇結束。整場戲情節安排，層次分明，真是佳作中的佳作。

葉紹德

276

第六場：圓駕

（深度舞台金鑾殿景）說明：此為《牡丹亭》最熱鬧最重唱工而逗人喜愛的場面，希望盡量運用舞台深度來烘托出主要的氣氛。用平台佈三層，最高一層設御座。（並嚴格注意宮女之宮裝與太監大臣的服飾）作者另附圖作參考之用。

（排子頭一句作上句開幕）

（四太監分企每一支柱角介）（金瓜御斧排好位置）

（最良（黃門官）從衣邊上介花下句）御殿雲開爐煙鎖，日影金階份外光。。聖恩欽授老黃門，七十初聞朝鼓響。

（朝鼓響）（四朝臣上排朝介）

（御扇宮燈，八宮女分捧花碟檀爐，內侍捧兩摺卷先上）

（宋帝上介中板）春試初開龍虎榜。拷元竟是杜平章。。三載回生人間罕。幾見幽靈匹配狀元

277

郎。。（花）臨朝判審回生案。（埋位介）

（內侍跪獻二卷摺，宮女接過放於龍案上）

（群臣三呼介）

（宋帝白）今有南安杜麗娘三載回生，杜平章與新科狀元俱有摺奏，一說是鬼，一說是人，辯爭甚烈。（介）黃門官，傳杜平章與新科狀元上殿。（杜寶夢梅上殿時，宋帝可批奏章介）

（最良白）領旨。（台口介）冤家對頭。（介）萬歲爺有旨，杜平章與新科狀元上殿。

（杜寶，夢梅（可以著蟒使場面堂皇一點）分衣雜邊上介同下句唱）寶殿香薰白玉欄。。象簡烏紗，朝聖上。（二人台口一碰介）

（夢梅躬身一拜介白）岳父大人拜揖。

（杜寶白）吓，誰是你岳父。（一拂袖介）

（夢梅再拜白）平章，老先生拜揖。

（杜寶白）吓，點到你叫平章。（再拂袖介）

（夢梅忿然白）嘿，有親認親，無親認理，若不是愛妻敬岳父，也不在你跟前再拜。

（最良在旁分開二人陪笑欲和解介）

（杜寶花下句）狀元郎只是偷棺賊，（一才）蟾宮客，慣作鼠穿牆。。不許荷衣染鬼燐，（一才）應貶狀元求旨降。

（最良在旁白）老平章言之有理。

（夢梅冷笑介花下句）老平章筆下無倫理，（一才）新宰閣眼底有炎涼。。莫將血肉認幽靈，（一才）待訴平章三罪狀。

（最良在旁插白）狀元郎言之有理。

（杜寶大怒一手執最良問白）吓，言之有理，（雙）理從何來。

（最良驚介白）老黃門不過是附會應聲，應問狀元理從何來。

（夢梅白）老平章聽了。（介）

（杜寶迫問白）何來之罪。

（夢梅白）太守縱女游春，可罪者一。

（最良搖頭擺腦介）

（夢梅續白）女死不奔喪，未曾恩許私建庵觀，可罪者二。

（最良搖頭擺腦被杜寶冷眼一看即肅立介）

279

（夢梅愈講愈快續白）老黃門報事不真，平章誣良為賊，嫌貧逐婿，刁打欽賜狀元，算唔算得十分糊塗，三條大罪。

（杜寶重一才拋鬚花下句）要俺重認你這東床婿，（一才）除非銀漢同浮雙月亮。。（同入三呼介）

（夢梅花上句）要我躬身拜丈人，（一才）除非日影向東藏。。

（宋帝賜平身介）

（二人謝介）

（宋帝口古）杜平章，你是否有女還魂，回生在牡丹亭上。

（杜寶口古）主上，請先問柳生盜墳之罪，然後再審還魂之說，（介）昔日牡丹亭蓋棺，只有我原璧之女，今日平章府，決不容許有破甑還陽。。

（宋帝口古）老黃門，平章奏摺之上，敍明你是報竊證賊之人，你當時是否看見還魂之況。

（最良口古）主上，還魂雖非的目而觀，掘墳尚有蛛絲可證，女學生殮時遺物，被柳生一件件拋落藕蓮塘。。

（宋帝一才白）柳夢梅，老黃門此說可是虛報。

（夢梅白）不是虛報。

（宋帝一才怒白）柳夢梅，（口古）世間上只有倩女還魂，未聞有三年復活，你知否發掘私墳，已犯了彌天罪狀。

（柳夢梅口古）主上，（介）夢梅自少讀詩書，及長明皇例，豈不知破棺有盜竊之嫌，掘墳有問斬之罪，怎奈幽靈托夢，報説陽祿將回，想天帝有好生之德，閻王有回生之義，我上承天德，下遵地義，百罪俱忘。。（此段口白要講得口若懸河，字字灑脱，才能使宋帝有偏憐之心，引出以下之戲。請勿忽略。）

（宋帝重一才慢的的暗讚梅之才，微微點頭介口古）杜平章，你認為麗娘是鬼……抑或是人⋯⋯

（夢梅緊接半句口古）我認為是倩女回生太守堂。。

（宋帝口古）柳夢梅，咁你認為麗娘是人抑或是鬼⋯⋯

（夢梅緊接半句口古）我認為是倩女回生太守堂。。

（宋帝口古）老黃門，你年屆古稀，深於閱歷，你認為麗娘是玉身還是幽靈，

（宋帝口古）柳夢梅，咁你認為麗娘是人抑或是鬼⋯⋯

（杜寶緊張半句口古）我認為是鬼魂翻起泉台浪。

（最良緊接半句口古）我認為一半係人，一半係鬼，因為係人，就唔會死了三年，係鬼，又點會重逢世上。

（杜寶口古）主上，請莫信柳夢梅妖言惑眾，

（夢梅緊接半句口古）主上，請莫信杜平章碎毀倫常。。（二人欲爭執但怯於宋帝之威介）

（宋帝白）杜平章，照卿家看來，此事應如何處置，

（杜平章）主上呀，（略爽中板下句）未聞人鬼，配鸞凰。。柳夢梅，是個流浪漢。梅花妖，幻化

（杜麗娘）。。召取真身朝下看。千刀萬棒打狐狼。。（花）打打打，打露原形金階上。（開邊跪下請旨介）

（夢梅白）主上，（略爽中板下句）忍看金階，棒下亡。。杜平章，不念親情廣。。還魂女，錯搭再生航。。（花）真情度活麗春花，（一才）莫使花容驚棒杖。（開邊跪下介）

（宋帝白）二卿平身，（花下句）縱然鐵面龍圖在，若逢此景也徬徨。。是人是鬼是花魂，賜二卿會審回生案。（白）內侍臣設座。

（四內侍分邊搬出萬壽几放衣雜邊，宮女設椅介）

（杜寶夢梅二人同白）謝聖恩。（分邊埋位，各露不豫之色）

（宋帝白）老黃門。（介）朕聞鬼能幻作人形，遇僧道必隨風而滅，傳旨御閣禪師，身披袈裟，手拈禪杖，分列兩旁御道，（介）然後再傳杜麗娘衣冠上殿。

（最良白）領旨。（台口介）萬歲爺有旨，御閣禪師，身披袈裟，手拈禪杖，分列兩旁御道。

（橫簫一錠金）（八禪師（披袈裟拈禪杖）排對對上，即面對面肅立）（要齊整嚴肅，否則弄巧反拙有不如無）

（最良再傳旨白）杜麗娘，衣冠上殿。（一錠金莫間斷）

（麗娘（鳳冠霞珮抱牙簡）賣身型上。因還陽只三月，見高僧初亦略帶驚怯，漸回復鎮定，行至台口一錠金收掘介詩白）金殿琉璃翠瓦光。。霓裳初染御爐香。。麗娘本是泉台女，重瞻天日（介）拜君王。。（拉腔向最良淺淺一笑招呼介，然後整頓衣冠介）

（最良白）聽落都係鬼聲鬼氣，睇你穿得過御道，踏唔上金鑾。（仍帶驚怯麗娘之態介）

（麗娘再向最良作一淺笑，鑼鼓上金階俯伏白）臣妾杜平章女，柳狀元妻，麗娘見駕，願皇萬歲萬萬歲。

（在場之官員內侍宮女見麗娘上殿之時露驚詭神色介）

（杜寶聽至狀元妻三字切齒作恨介）

（宋帝白）平身。

（麗娘俯首知父與夫在旁不敢遽認只露驚惶介）

（宋帝審視麗娘一輪介口古）杜麗娘，你空具閉月羞花之容，實有弱不臨風之態，是鬼當不能過御道，上金階，是人，何以又驚惶萬狀。

（麗娘口古）主上，臣妾死三年，還陽纔百日，仰朝天子面，寧有不驚惶。

（宋帝暗讚其才，加重一點語氣口古）杜麗娘，人間雖有還魂之説，事實未見有還魂之事，人鬼配婚，倩女還魂，近乎乖妄。

（麗娘口古）主上，花雖謝，逢雨露亦可重生，燈雖滅，有愛火亦可重燃，人雖死，遇真情亦可復活，（介）所謂魄散即死，魂合即生，妾三年魂繞亭邊柳，待等梅開又還陽。

（宋帝重一才驚嘆其才介白）麗娘頗具才氣，似非鬼物，今日朝上有你至親之人，先賜你出班相認，再行審訊。

（禪師退下介）

（麗娘驚喜交集介白）謝萬歲。（小鑼埋杜寶前欲叩認）

（杜寶瞪目怒視麗娘，及麗娘近前時拂袖背身而立介）

（麗娘驚異羞愧交迸即回身埋夢梅之旁慢的的逐下啾咽白）柳郎……夫呀。

（夢梅開位苦笑搖頭嘆息長花下句）夫在御階前，忽逢妻下降，相對無言，唯悲愴，你錯把親

284

恩騙柳郎，帖遞回生狼群擋，慘過乞兒討飯糧，未向姑爺將禮唱，便縛殘軀吊在樑。。楊柳枝，碎寒衣，嫩肉焉能捱柳杖。（暗捲袖向麗娘頻數創痕介）

（煩音樂留意，每逢唱完做表情之時，用琵琶襯托，莫使有間歇，除非必須靜場時始不用托底）

（麗娘對傷痕萬般憐惜淚盈於睫介）

最良在旁細聲攝白）柳狀元，柳狀元，聖朝天子在，少詐老婆嬌……

（麗娘悲泣白）柳郎，我叫你小心應付，執禮卑敬，如何反受其辱，……唉，有話結髮情千兩，親恩值萬斤，……待我再拜親前，未敢稍存怨懟。（小鑼一步一驚怯埋杜寶前叫白）爹爹，

（介）爹爹，（介）（喊著叫）爹爹呀。

（最良食住在旁提點杜寶應女介）

（杜寶一才向麗娘白）吓，（長花下句）有女似明珠，不負爹娘望，驚夢游園曾冶蕩，幸得冰清早病亡，掘地埋棺深一丈，不許幽魂向外揚，今日宮砂不在兒身上，分明是柳精梅妖，鬧朝房。。（介）記得青墳畔，（一才）有千載桃根，（一才）此女是花妖幻成人身相。

（宋帝這個介）

（夢梅重一才怒介口古）杜平章，你先以麗娘為鬼，幸得天子明察，便不應以花妖之名，誣害於

女兒身上，有道出嫁從夫，狀元妻決不容你再三毀謗。（三批介）

（杜寶亦盛怒介口古）柳夢梅，我決不承認此女是人，敢斷定麗娘是妖，有道是不除妖孽，國運難昌。。（三批介）

（柳杜二人愈表現得反面無情，愈能加強結尾時的培養）

（麗娘先鋒鈸衝前向杜寶跪下介白）爹爹。

（杜寶唾之白）誰是你爹爹。

（麗娘悲泣口古）唉，麗娘右邊空有夫憐，左邊難求父愛，估不到一夕夢裡幽歡，難存百年孝義，（介）乞主上賜三尺紅羅，臣妾不願有回生之想。（俯伏金階啜泣不止介）

（宋帝口古）杜麗娘，你不用乞賜紅羅，孤家再有明斷，（介）老黃門，（介）朕聞人行有影，妖形怕鏡，鬼怕柳枝，妖驚蒲葉，傳侍臣捧出秦朝照妖鏡，杜麗娘對鏡整容，黃門官看寶鏡之中，有無變容，看花蔭之下，有無蹤影，並著十二宮娥，分持蒲葉，灑動兩旁。。

（夢梅切齒恨杜寶介）

（最良白）領旨。（介）

（內侍捧照妖鏡叻叻鼓從衣邊上與麗娘最良四鼓頭扎架介）（十二宮女分持蒲葉（特製）食住小曲

引子用碎步分兩邊上向麗娘灑動蒲葉介）

（全場最重要之舞蹈場面）

（夢梅杜寶在旁用身型做手襯舞蹈，麗娘照鏡時，夢梅讚美，杜寶罵妖，一憎一喜自有身段）

（麗娘起小曲楊妃步步嬌）（煩製譜）淡掃娥眉重整花鈿傍。（序過位衣邊扎架低照，六宮女掩門

斜跪單膝向麗娘灑動蒲葉介）

（麗娘續唱）薄舐朱唇紅似櫻桃浪。（序過位雜邊扎架高照介）淚暈秋波點滴在星眸降。（過位

介）

（最良攝序白）臣奏主上，寶鏡中仍無改變。

（最良攝序白）臣奏主上，寶鏡中，容無改變。

（麗娘續唱）再抹胭脂細理回生相。（序過位正面扎架）

（最良攝序白）臣奏主上，寶鏡中，容無改變。

（最良攝白）主上，何只鏡中人未變，縱然是妖也堪憐。

（麗娘續唱）碎金蓮，且踏西街尋月亮。（序碎步過衣邊，宮女已匯合成一排，麗娘碎步向衣

邊，即宮女碎步向雜邊介）

（最良攝白）嘩呀，臣奏主上，花蔭無影。

287

（麗娘續唱）楊柳腰，倦倚春風向南往。（序碎步向雜邊，宮女碎步向衣邊介）

（最良攝白）有影有影，原來正話花街一陣雲遮月。

（麗娘續唱）俯伏金階微喘下，香汗透羅裳。（收）

（宮女回復分邊原位介）

（最良花下句）鏡裡花容無改變，花街有影掛宮牆。。世間竟有再生花，難怪有疑雲罩在同僚上。

（宋帝白）花能復活，人間瑞貞。麗娘既屬人身，賜你面朝外跪，將前亡後化之情奏上，釋平章之疑，續天倫之愛。

（麗娘白）主上呀。（重抱牙簡正面跪下中板唱）少讀詩書在繡房。。杏壇獨有，香鬢傍。小姑居處，永無郎。。（略快）有一天，驚夢在牡丹亭上。夢睹書生，在枕旁。。落花不隨，流水往。又怎得冰心難耐，愛心狂。。芍藥欄，鶯傳柳浪。湖山下，宿鳥飛翔。。羞得我心兒跌落銀塘上。（弦索玩落）

（宋帝白）可有幽歡之情，

（麗娘羞介續唱下句）銀塘上，未語露驚惶。。為恐湖心留印象。羞把殘枝向水揚。。五百年前，冤孽賬。（弦索玩落）

（宋帝白）夢醒之後，如何致死，

（麗娘續唱下句）冤孽賬，夢醒已無郎。。一點相思，無處放。柳邊梅外，好收藏。。願屍骸得

在梅邊葬。倩丹青，壓在柳枝旁。。傷心訴盡前生況。（弦索玩落）

（宋帝白）前生已明，再生未白，（介）柳夢梅，麗娘所言是真是假，因何預名夢梅，出班奏啟。

（夢梅白）主上呀，（抱牙簡跪麗娘之旁接唱中板下句）前生況，足以斷人腸。。蕭史無家眠柳

巷。夢有仙姿，立梅旁。。（催快）赴試秋闈，離鄉黨。抱病投居太守堂。。拾丹青，此畫堪

題賞。千百拜，拜得鬼敲窗。。夜雨秋燈，撩夢想。纏綿能耐五更寒。。再世願為生張敞。

（弦索續玩）

（宋帝白）人鬼姻緣，是否在此時配婚，

（夢梅緊接唱下句）生張敞，抱住死紅娘。。春風欲揭芙蓉帳。雞啼不許再聯床。。青煙漏入青

墳上。（弦索玩落）

（宋帝白）如何發掘，幾時明配，

（夢梅緊接唱下句）青墳上，十指血成漿。。再世重溫，憑畫舫。蘇堤月夜，配鸞凰。。一言道

破回生案。。（弦索玩落）

（宋帝白）杜麗娘確是再生花，杜平章出班認女。

（杜寶白）主上呀，（抱牙簡跪在麗娘側接中板下句）莫道平章，背倫常。。跪下金鑾，高聲唱。

（麗娘接）未憑媒，（憤然向麗娘）似麗娘。。

杜家無女，

（麗娘接）已登鴛鴦榜，

（杜寶接）誰撮合，

（夢梅接）石道娘。。

（杜寶接）女于歸，

（麗娘接）父執掌。

（杜寶接）無父命，

（夢梅接）只為路綿長。。

（杜寶接）在南安，

（麗娘接）尚有陳齋長。（指最良）

（杜寶接）幽歡夜，

（夢梅接）有佢在身旁。。（指最良）

（最良一頭霧水介）

（杜寶更憤催緊唱）苟合無媒，淫賤相。不把狂生，認東床。。窩姦卻是，陳齋長。（罵最良介）

（夢梅搶接唱）燈無火炙怎重光。。破棺德義千年廣。父恩不過廿年長。。

（杜寶搶接唱）欽差點錯龍虎榜。（怒至捲袖）

（夢梅搶接唱）明君挑錯棟和樑。。（亦捲袖介）

（麗娘分邊攔介悲泣花上句）唉，還魂倩女古來稀，白髮冥頑人間罕。（哭叫白）爹爹，（介）爹爹，（介）（回頭欲叫柳，卒不敢黯然介）

（宋帝搖頭嘆息微笑白）平身聽旨，

（杜寶，夢梅，麗娘同謝恩歸班介）

（夢梅，杜寶怒目相視，莫稍放鬆介）（杜寶抱簡莊嚴立台口）

（宋帝長花下句）牡丹亭，偏鑄還魂案，一個話灑滴楊枝憐久旱，一個話無媒苟合辱名堂，狀元不把平章讓，平章又不認鬼東床。。解鈴還是繫鈴人，（一才撫鬚微笑）息風波，須看麗娘才幹。

（麗娘這個介向最良默默哀懇示意代說好話介）

291

（最良走埋向杜寶嬉皮笑面介白）嘻嘻……老……

（杜寶白）呸，無媒苟合，發掘私墳。

（最良搖頭擺腦白）唔，柳狀元，你壞就壞在個掘字叻，（悄悄向杜寶長花下句）若是再生緣，註定三生上，池中無水魚難養，女大終須要配郎，有田不掘秧難放，呻，掘吓家山又何妨。。有秧有種就聽豐收，禾熟你仍須有半份享。

（杜寶拂袖白）站開些。（起琵琶伴奏）

（麗娘悲泣白）爹爹……可憐伯道無兒，單生我麗娘一個，今日死而復生，重替你帶來半子，重估話可解白髮之憂，誰料反受楊花之誚……我亦知無媒而合，有損家風，願借折桂才名，稍彌罪過，（喊介）……爹爹……容女兒在你跟前認錯，（介）……容女兒代柳郎……

（夢梅不應承，麗娘急止之）代柳郎在你跟前認錯……

（杜寶白）你站開些。（對麗娘三批然後復立原位介）。。世間父母本同心，何以只得娘憐，終無父諒。

（麗娘花下句）得來一個蟾宮客，可憐父愛已云亡。

（宋帝會意白）老黃門，宣杜平章妻一品夫人甄氏衣冠上殿。

（麗娘聞旨亦體念帝心應默謝皇恩才合）

（最良傳旨介）

（春香春霖分邊扶老夫人（鳳冠霞珮）上介）

（夫人詩白）日影瑤池暖。風薰御殿香。。（入三呼萬歲介）

（春香春霖不能隨上殿只能分立御階之下介）

（宋帝白）平身。

（夫人白）謝。（介口古）主上，臣妾憶女成病，不良於行，敢情養女春香，外甥春霖，左右攙扶，才得拜瞻朝上。

（宋帝點頭答應介）

（春香春霖叩拜宋帝後，春香即傍住夫人，春霖即傍住杜寶）

（宋帝口古）杜夫人，為了無媒而合，老平章不認親生女，柳狀元更不讓老平章。。

（夫人一才愕然白）主上，為臣家瑣事，擾瀆聖容，罪該萬死，容臣妾步下御階，著翁婿二人，向聖前謝罪，（介）（先鋒鈸執麗娘怨介白）麗娘……不肖……結髮情千兩，骨肉值千斤，你如何縱容夫婿，不拜丈人……唔……難怪爹爹唔認你。

293

（麗娘帶點撒嬌態白）唉，……娘親……爹爹在淮揚打得我柳郎太慘叻，（小曲金不換）他將夫婿吊在窗。鞭鞭撻撻遍體皆傷。（包一才收）

（夢梅連隨精乖白）叫見外母大人。

（麗娘在旁連隨捲起夢梅衣袖介白）你睇吓啦。（掩袖哭撒嬌介）

（夫人接唱金不換）鞭得嬌婿這樣悍。呵呵錫錫也帶心傷。

（夢梅食住詐丈母嬌介）

（春香接唱金不換）春香一拜慕姑夫漂亮。夢裡金龜婿。是個潘安相。願替姑少爺你疊枕暖床。

（最良接唱）實在要多得我，夜救單身漢。（序）

（夢梅攝序白）打到咁都多得你。

（夫人怒目視最良介）

（最良續唱金不換）得今科高中皆我力量。

（麗娘怨介接唱金不換）哭空棺，虛報你處置未有方。

（春霖接金不換）唉，此生難望，難望。（埋怨杜寶介）徒負我心傾向。傍你傍你亦難結花月網。

（杜寶更翳介）

294

（夫人扶起夢梅白）等我去問吓佢，（撲燈蛾鑼鼓開台口向杜寶白欖）你真心傷抑若假心傷。你投生六十年，半在青雲上。知否生爭一啖氣，死爭一爐香。麗娘兒，差了邊一樣。瞓棺材，招得文星降。不須我懷胎苦，生咗半個狀元郎。（催快）認不認，難勉強。問你百年老歸後，誰掃你墳牆〔註二十九〕。（包一才）

（杜寶拂袖怒白）站開些，（大花下句）在世家風求清白，（一才）死後何須半炷香。。要俺認婿也何難，（一才）且待銀漢同浮雙月亮。

（夫人於拂袖時大嚇一驚連隨走埋夢梅身旁，愈黐黏即氣氛愈好）

（宋帝一才白）罷了，（口古）柳夢梅，（介）既是骨肉難圓，朕亦難於勉強。除授編修院學士進階一品，御配夫婦成雙。。杜麗娘，（介）你既是南安才女，豈能終身無父愛，將你賜封淮陰宮主，並賜妝奩萬兩。與夫婿五日一朝十日一拜，回返宮牆。。（白）下殿去罷。（帝可於此時卸下）

（夫人擁夢梅花下句）老來得個嬌嬌婿，勝如十個老平章。。我亦跟去淮陰伴女兒，（介）留得名

〔註二十九〕　泥印本寫「墳牆」，疑是「墳場」之誤寫。「牆」、「場」同屬「郎當」韻。

295

教老人長對門風望。

（麗娘夢梅非常親熱攙扶夫人下殿介）

（杜寶見狀又妒又羨舉手欲認又自尊心重介）

（最良窺破心事悄悄向杜寶龍舟）分明口裡硬時心又想。（咭一聲笑介）

（杜寶連隨扎回冷面孔介）

（杜寶連隨偷拭淚板起面口介）

（春霖接龍舟）冷面何須淚滿眶⋯

（麗娘拉夢梅細聲接龍舟）適才窺破了爹情狀。

（春香悄悄接龍舟）好似敗軍不願報投降⋯（掩口咭一聲笑介）

（夫人喝白）嗦口。（龍舟）人有娘生和父養。

（麗娘愕然接龍舟）聽娘一語摻心肝⋯（掩面哭介）

（夢梅安慰麗娘介龍舟）愛妻不如敬岳丈。

（麗娘龍舟）未敢恃住恩情再強郎⋯

（夢梅自告奮勇卒上前向杜寶龍舟）夢梅再拜花階上。

296

（杜寶滋油白）春霖，（龍舟）你見否碧雲宮外有兩個月光。。

（夢梅難堪介）

（春霖滋油白）吓，無呀，（龍舟）只是一輪紅日掛在東牆上。

（夢梅即拂袖走回麗娘處介）

（最良龍舟）得些好意又昂藏。。

（夢梅執麗娘花下句）有心挫折蟾宮客，更無可以慰妻房。。難再躬身拜丈人，講錯銀漢同浮雙月亮。

（麗娘一才仄才笑介白）柳郎，呢句說話無講錯到，（與夢梅咬耳朵介）（此介口杜寶要看見）

（白）去啦柳郎，

（夢梅不願介）

（麗娘掩面哭介）

（夢梅無奈上前白）拜見岳丈大人，（欲跪望杜面色）

（杜寶滋油白）春霖，（禿頭花下句）你見否樓頭有對雙喜月，（一才）

（春霖白）吓，唔見嗻，老師你見唔見，

297

（最良白）我梗係唔見啦，

（夢梅白）吓，你哋唔見咩，我見嘮，（花半句）一在天之涯，一在水中央。。

（杜寶聞語哈哈狂笑介花唱）聰明伶俐一個麗娘兒，（一才）

（麗娘連隨執夢梅同跪接花半句）夫婦雙雙求父諒。

（杜寶認女認婿介花下句）春霖可配春香女，一雙喜月照鸞凰。。

（眾人同唱煞板）〔註三十〕

——尾聲煞科——

..........

〔註三十〕泥印本上另加上以下毛筆字：「月圓花好，淑女才郎。」

後記

<div style="text-align:right">葉紹德</div>

《牡丹亭驚夢》是一九五六年下年度仙鳳鳴劇團第二屆上演的劇目，由於曲詞文句深奧，演出進步，當時粵劇觀眾追不上，故此仙鳳鳴劇團在這屆虧蝕最多。從白雪仙口中說出，《牡丹亭驚夢》初演時，每晚她化妝時追問當晚大位（即前座票）賣出多少，足見當時票房紀錄奇低。

當我看過該戲後，介紹何非凡去欣賞。及後我問他何非凡的意見，他說：「戲是好戲，但不容易接受。」何非凡行家身份看戲也不能接受，試問當時的觀眾怎能接受。當時最受打擊是班主白雪仙，與編劇唐滌生。可喜的是他們邁步向前，本著一貫作風，提高粵劇水平，得到了文化界的支持，而唐滌生奠定這個編劇風格。好戲是經得起時間的考驗，後來《牡丹亭驚夢》，越演越旺台，至今相隔三十年，〔註三十一〕「雛鳳鳴」將該劇視為鎮班戲寶，觀眾可以說對該劇百看不厭。

將中國古典戲曲，改編粵劇，難度甚高，非有相當國學修養及舞台經驗，未克臻此。現

〔註三十一〕「舊版」於一九八六年出版。

299

在普遍市民教育程度高，而劇團更有字幕説明，對欣賞粵劇的觀眾有幫助，粵劇至今，仍為時尚，唐滌生功不可沒。他的作品，歷久猶新，足以傳誦千秋萬世。

附錄

花月總留痕——《帝女花》曲詞問柢查蹤

張敏慧

《帝女花》是一齣富歷史感的宮闈劇，但不是歷史劇，以歷史為框架，戲劇元素為細部的作品。為保存唐滌生先生劇本（以下簡稱唐劇）的文采神髓，尊重他的原創精神，此次「經典重現」演出〔註〕，仙姐（白雪仙女士）、德叔（葉紹德先生）和我（三人劇本整理小組）決定盡量恢復泥印本原貌。以下是劇本整理時幾個值得討論的地方。

此日「紅閣」、佢自縊在「紅閣」

鄭達《野史無文》：「萬歲山，紫禁城後山也，上（崇禎帝）縊即其處。」野史多稱煤山。又云上縊於山之壽皇亭。……上登山下望，見賊勢猖獗，遂閉殿門而縊。」計六奇《明季北略》：「上（崇禎帝）登萬歲山之壽皇亭，即煤山之紅閣也。」

〔註〕該次演出的地點和日期如下：香港文化中心，二〇〇六年十一月二日至九日。香港演藝學院，二〇〇六年十二月七日至二〇〇七年一月四日。澳門文化中心，二〇〇七年十二月五日至十日。

303

以上兩卷明遺臣的文章，足證「煤山紅閣」是明朝末代帝王「登高山以謝民愛」的所在地。

唐滌生創劇本寫：「此日紅閣有誰個悼崇禎？」「問誰個能忘佢自縊在紅閣？」有根據有來源，故我們還原第四場〈庵遇〉這兩句曲詞。

傳統戲曲的盔、冠、巾、帽，統稱為「盔頭」。據《中國戲曲曲藝詞典》：「駙馬套，戲曲盔帽的附屬物。金銀二色，圓形，上綴紅絨球，兩耳垂絲繐，用時套在紗帽上。」「珈」則是古代婦女加在笄上的玉器，一如「金步搖」的女子飾物。《毛傳》：「珈，笄飾之最盛者，所以別尊卑。」

「珈」是女兒家的裝飾，加諸駙馬盔套上，不合禮法，況且也沒有「駙馬珈」這名詞。唐滌生創劇本尾場〈香夭〉寫的是：「駙馬盔墳墓收藏。」（見頁一五〇）我們就決定復原唐劇本來面貌。

關於長平宮主封號，歷來有二說：一、崇禎封太子時，也一起封宮主曰「長平」。《明史·

列傳第九》:「長平公主，年十六，帝選周顯尚主。」二、宮主死後由清廷封諡名長平。黃韻珊《帝女花卷下·殯玉》:「公主返魂而無術。……賜葬於彰義門外，諡曰長平。」

今保留唐本，亦即取《明史》記載，「長平」為宮主生前封號。不過，封號不會拆開來稱呼，故崇禎不應叫「長平」做「平兒」，叫「昭仁」做「昭兒」。

徽妮

長平宮主的名字，亦有異說，有謂崇禎女兒，名叫徽娍（粵音促、俗）。一、黃韻珊《帝女花卷上·宮歎》:「我坤興公主，名喚徽娍，年方三五。」二、徐珂《清稗類鈔》:「明思宗長公主，名徽娍，年十五，奉聖母命，偕宮人數十至嘉定伯周奎府中。」

不知道是否「娍娍」聲，不好聽，所以唐滌生寧願叫她做「朱徽妮」。其實，「徽娍」也好，「徽妮」也好，並無損觀眾認識劇中主人公身份，我們就讓駙馬爺繼續喚她「徽妮，宮主。」

維摩觀、庵堂？道姑、尼姑？

有人認為劇中用「道觀」、「庵堂」、「道姑」、「尼姑」各詞，亂了套。道姑尼姑混在一起，

是否唐氏編劇一時粗心？根據曹雪芹《紅樓夢》第九十三回，寫到賈政叫賴大「到水月庵裡去，把那些女尼姑女道士一齊拉回來。……水月庵中小女尼女道士等，初到庵中，沙彌與道士原係老尼收管，日間教他些經懺。」原來女尼道姑，同處庵內學習誦經，非屬荒誕無稽。

時逢變局，出家人管他是尼是道，但求找個地方容身，避世續命。亂世庵堂道觀，都只不過是一處清修場所。就此，我們決定保留觀音蓮座，佛前庵遇，更不忍放棄移花接木咽件道姑袍。

據歷史記載，公元一六四四年，滿清福臨稱帝，改元順治，年僅六歲。當年率師入關，破李自成，迎帝定都北京的，是皇叔多爾袞（一六一二──一六五○）。這個「影子皇帝」，權傾朝野，時年三十二歲，負責出謀劃策，志滿跋扈。

劇中的「清帝」，就是這個攝政王。他與周世顯、長平宮主對戲，比以小皇帝出現，更能發揮雙方縱擒角力的效果。為了凸顯新政權霸主的氣焰陰沉，增加戲劇張力，唐劇本設計了讓成年的「清帝」出場。這個奸驚攻心計的劇中人物，應是多爾袞，作為「清帝的化身」。

萬春亭

明代御花園稱為「宮後苑」，位於北京故宮北端，坤寧宮後方，內有花園、松柏、石山、書齋，是皇帝平日辦事、讀書和后妃生活、遊賞的地方。園林建築採用均衡對稱的格局，主體為欽安殿，殿的左右有兩對亭子：北邊是澄瑞亭和浮碧亭，南邊是千秋亭和萬春亭。萬春、千秋兩亭重檐圓攢尖頂，黃琉璃竹節瓦，秀麗纖巧。

滿清建國後，宮後苑改稱御花園，紫禁城後面的萬歲山改稱景山。乾隆皇帝依景山建造了五座不同形式的琉璃瓦亭，從東到西依次為觀妙、周賞、富覽、輯芳亭。中間巍峨的主亭重檐黃瓦，又叫做萬春亭。此「萬春亭」與彼「萬春亭」，名稱上鬧了雙胞，建築年代與形制顯然各有特質。

尾場長平上殿引白：「珠冠猶似殮時妝，萬春亭畔病海棠。」指的當然是明朝宮後苑的萬春亭，不可能是清乾隆興建的景山公園萬春亭。

（本文節錄自任白慈善基金：《帝女花》場刊，二〇〇六年十一月初稿，二〇一三年五月再修訂。）

參考書目

（一） 唐滌生（一九一七—一九五九）《帝女花》：仙鳳鳴劇團演出劇本，一九五七年首演。內容改編自黃韻珊同名作品。

（二） 清・黃韻珊（一八〇五—一八六四）《帝女花》：清戲曲劇目。

（三） 《詩經・毛傳》。

（四） 《中國戲曲曲藝詞典》。

（五） 清・張廷玉《明史》。

（六） 清・徐珂《清稗類鈔》。

（七） 清・曹雪芹《紅樓夢》。

（八） 清・鄭達《野史無文》。

（九） 清・計六奇《明季北略》。

（十） 劉毅《明清宮廷生活》。

（十一）于倬雲《紫禁城宮殿》。

夢見繁華誰願醒——「仙鳳鳴」五十年

盧瑋鑾

韶光荏苒，回首盈眸，「仙鳳鳴」第一屆組成演出，距今已五十年。當年目睹親聆的觀眾，也垂垂老去，只能在沉澱記憶中，偶爾翻騰出甜蜜難忘聲影，以慰相思。年輕一輩，借助科技留痕，尚可一瞻風采，不過，就怕實況愈離愈遠，形成神話一樁。

際此五十周年紀念，正好把當年資料爬梳，整理出仙鳳鳴劇團較清晰的面貌，並把它重置於香港粵劇發展歷程中，審視其特色，反省其給予後來人的啟迪。

「仙鳳鳴」的特色

（一）劇本之完整與雅化

唐滌生所創作的劇本是「仙鳳鳴」生命最重要支柱，這是無可置疑的事實。自寫成《牡丹亭驚夢》、《蝶影紅梨記》後，唐氏即全力在明清戲曲中尋求養分，他自言對張壽卿、湯顯祖、周朝俊等大家的敬服，已到偏愛沉醉境地。有了題材靈感來源，他為「仙鳳鳴」台柱度身訂造，

塑造了眾多永駐人心、各具個性的角色。在劇力方面，更波瀾起伏，唱詞推進、帶動劇情，而非重複敍述故事。每個劇本的張力大，合情合理合事，對觀眾極具吸引力。

唐滌生儘管與同時代的許多劇作家一般，相當多產，但他的反省力很強，也極深刻。他反對粵劇的庸俗化，認為好的粵劇「是一個很好的移風易俗、作社會教育的藝術形式」[註一]。當年的粵劇庸俗沒落，而中國各地戲曲又正努力改進，所以有心人憂慮「粵劇如果再不急起直追，就要被排擠出我國戲劇藝術園地了」。[註二]他這種要求雅化態度，同時期為其他劇團所寫的劇本，也見實踐，只是為「仙鳳鳴」寫的，由於各種因素配合得理想，效果更佳，遂流傳廣遠。

（二）導演的群策

在「仙鳳鳴」的場刊中，我們看不見「導演」一職位，但根據泥印劇本所見，唐滌生在編寫時，已經把佈景安排、演者應有表情、做手、身段、台位都一一設計了，這已暗含導演的

......

〔註一〕《唐滌生向藝術界呼籲：共同搞好香港粵劇 使它邁向健康繁榮》，見一九五八年十一月十三日《文匯報》四版。

〔註二〕青文《仙鳳鳴人材濟濟 合力挽粵劇頹風》，見一九五八年三月八日《華僑日報》六張二頁。

身份。到真正講戲排戲時，就會出現一個非固定的導演組合，白雪仙會請藝有專長的人才來指導，例如梅派嫡傳孫養農夫人，她成為導演的中堅成員。導演們認真審度每個場口、人物身段的合理配搭，恰當發揮各演員所長，並與演員互相討論，以求完善。且看當年在場者如何描述這導演的群策效應：「導演們和仙鳳鳴劇團所有演員之間，建立起一個非常融洽而正確的合作關係。……導演們總是很客觀的向演員們解釋他的意圖和要求。……有時也會引起小小的辯論，但是結果因為雙方都是為了爭取合作上良好效果，所以也就在愉快的氣氛中解決了問題。」〔註三〕這個特色，到二〇〇五年「雛鳳鳴」演出《西樓錯夢》，仍然保持。

（三）學者與文藝界協助

仙鳳鳴除得到唐滌生全力全心投入外，白雪仙與唐氏還有一項十分重要舉措，就是誠心向當時的學者與文藝界請教。以粵劇界以外的各種學術修養輔助，使劇本、曲詞、場面調度等更臻完善。例如請得文人詞家御香梵山（陳襄陵與高福永兩先生合用筆名）、戲劇家胡春冰先生、

〔註三〕青文〈任白波忠於藝術　建立粵劇良好風氣〉，見一九五八年三月九日《華僑日報》六張三頁。

311

文化人何建章先生等從旁協助，京劇名角孟小冬、張淑嫻等親授演藝。他們也樂於知無不言，傾囊相授，「仙鳳鳴」亦接受善意忠言，加以改進。

（四）生旦絕配

任劍輝白雪仙早在「仙鳳鳴」之前，已成拍檔，但要到了「仙鳳鳴」組班，唐滌生為他們度身訂造的幾齣戲，才更突顯了這對生旦的藝術風華。特別以他們在台上的感情融和交流、身段做手的互動呼應，配襯得自然流麗，任白是人在戲在，濃得化不開來。

唐氏劇作，多才子佳人旖旎故事，其中生角更帶濃重書生氣質，且情深含癡。書生角難演得好，任劍輝除了台型身段外，還有發自內在的蘊涵。一揮袖一拈毫，顧盼之間，瀟灑骨子，神在其中。這種內蘊，已非一般人可用硬功夫練就。至於情到濃時，分寸更要拿捏準確，否則極易流於低俗油滑，這絕非唐氏筆下、懂行的人心中的中國書生。

「仙鳳鳴」生旦相配，剛柔並濟，遂成神仙美眷。

312

（五）佈景求新與講究

自「仙鳳鳴」第一屆演《紅樓夢》開始，劇團就在佈景設計上花心思。利用旋轉舞台，打破傳統的平面裝置。顯然，第一次嘗試效果並不理想，據當年的評論：「為了靈活旋轉舞台的運用，而作三角形的佈景，使台面顯得非常淺窄，不能表現出大觀園的雄壯宏大。」〔註四〕有了經驗，以後各屆都求新求變配合演出效果。《牡丹亭驚夢》尚書府門第就靠「門側一度短垣，直向台口伸了出來，把舞台隔開兩層……任劍輝白雪仙就隔著這度短垣，」做了一場對手戲。〔註五〕《再世紅梅記》的〈折梅巧遇〉，把大門面向台後，園內反設在台前，「和過往一貫的佈景正巧相反。」〔註六〕這種講究視覺審美的精神，一直延續，就是在臨時搭建的戲棚，仍力求精巧。〔註七〕

〔註四〕　其昌《我看紅樓夢》，見一九五六年六月二十九日《華僑日報》五張二頁。

〔註五〕　《仙鳳鳴的佈景》（欠作者名），見一九五六年十二月八日《華僑日報》五張二頁。

〔註六〕　曹楓《訪問白雪仙》，見一九五九年九月十日《華僑日報》六張二頁。

〔註七〕　濤《仙鳳鳴下週一開鑼　街坊首長昨宴任白》中，可見白雪仙對戲棚前後台的設計建議，十分周密。見一九六八年十一月十四日《華僑日報》四張四頁。

313

（六）顧繡、手繪戲服

「服裝上從華而不實的膠片戲服進入了名貴大方而適合實際的顧繡時代。」[註八] 各台柱購買外國名貴布料，向北京訂製金線、顧繡戲服，與當年一般流行戲服有很大分別，亦使觀眾眼前一亮。白雪仙的服裝，更有由孫養農夫人親手繪畫國畫圖樣，這種雅致設計，我們今天仍可在演出特刊中看到，絕非廣告宣傳。其他演員，當然配合身份、背景、劇情需要，一絲不苟，全台的「雅」，也令觀眾難忘。

（七）音樂、舞蹈今古融和

唐滌生、白雪仙在朱毅剛、王粵生等音樂家的幫助下，改編許多古譜古調，或創新曲，使沉埋已久的雅音，得以與今樂融和，視與聽互聯成一台風采，無數悅耳插曲，流傳至今。另外還設計序曲、合唱，增加劇力伸延效果，不過，也增加編排的難度。

〔註八〕《仙鳳鳴《再世紅梅記佈景服裝均極講究》》〈欠作者名〉，見一九六九年九月十三日《華僑日報》六張三頁。

舞，亦是仙鳳鳴多採的舞台調度手法。

為增場面熱鬧，讓觀眾視線由較長時間聚焦主角身上後，稍加移動，配合劇情的合理群

「仙鳳鳴」成功的啟示

「仙鳳鳴」自一九六八、一九六九年重演唐劇後，便退隱了，但時至今日，事隔幾十年，在粵劇觀眾心目中，仍佔不可磨滅的地位，其如此成功，絕非倖致，必有原因，而總結他們的經驗，大可給後來人一些啟示。

（一）唐滌生的才情與努力

如要說唐滌生是個天才劇作家，相信不會有太多人反對。他自五十年代便找到創作的優良而無盡的題材，元明清的戲曲，使他取之不盡，最重要的還是他極聰明，能借助他人劇本的一小折或一齣，就可演化成他自己風格的新劇。但他並非單靠天才，隨便揮筆成事。我們從他自述文章中〔註九〕，當可見他如何努力不懈，勤於書卷，蒐尋史料，深入考據，絕非憑空捏造。他

〔註九〕見仙鳳鳴歷屆演出特刊。

315

在五十年代，創作力驚人，除「仙鳳鳴」外，更為「新艷陽」、「麗聲」等劇團及電影，寫下許多好劇本。而據說他在一九五七年，已推辭許多工作，計劃為「仙鳳鳴」積極準備，寫《帝女花》、《斷橋》、《紫釵記》、《玉簪記》、《秋胡戲妻》等劇，[註十]由此可見他為該劇團創作劇本，醞釀期之長，腦中藏量之豐，實非尋常。有人曾批評唐劇過於雅化，脫離市民百姓口味，據說《牡丹亭驚夢》初演，觀眾也不能接受，但面對粵劇的低俗化，唐氏及白雪仙十分堅持提升觀眾品味的重要性，五十年後，事實證明這一步沒有走錯。

（二）白雪仙的理想與魄力

白雪仙認為粵劇必須以傳統文化與新意念結合，認真製作，群策群力，使一個群體以完整面貌示人，才見改良精神。[註十一]「仙鳳鳴」在白雪仙的號召下，組成人材濟濟的隊伍，與她有共同理想的人，都能聚合起來。

唐滌生有感於粵劇的管理、演出制度的落伍，認為「仙鳳鳴」「能在今日踏上一條正確的路

〔註十〕《仙鳳鳴籌備再起》（欠作者名），見一九五七年三月二十日《華僑日報》五張四頁。

〔註十一〕同註六。

316

途，很嚴肅地對粵劇傳統藝術有所理想及發揚，……使粵劇不單只是供人娛樂的消遣品，而是負有一鉅大責任的藝術品，這的確值得站在前哨崗位的士兵興奮和努力的。」〔註十二〕這位前哨士兵就至死不渝地配合了「仙鳳鳴」。白雪仙的理想可以說完全由唐氏的助力得以成全。

在當年，白雪仙對事對人對己的認真嚴謹，已有公論。戲劇家胡春冰説：「我之喜歡仙鳳鳴的戲，便是因為他們嚴肅的努力，自強不息，……使中外人士雅俗共賞，認識中國兒女優良的道德品質，和欣賞中國藝術成就的萬紫千紅。」〔註十三〕她對演出藝術的要求高，還得看她個人品味和藝術修養。她採納了京崑優點，嘗試驅逐劣質粗疏的演出陋習。更重要的是她廣招人材，聘用每個行當的最佳人選，例如梁醒波、靚次伯、任冰兒，甚至陳鐵善、朱少坡等，而這些人材，又剛在演技臻至高峰，如此配合得宜，人和之外，尚有天意。她更聽取行內行外人所提合理意見，並不斷修改，才見其成。她當年與唐滌生還有一個重要使命感，就是借助演劇的吸引力，提升粵劇觀眾的審美水平，而非只求迎合戲迷口味。

〔註十二〕 唐滌生〈拉雜寫九天玄女〉，《仙鳳鳴劇團第六屆演出特刊》（欠版權頁）。

〔註十三〕 胡春冰〈《西樓錯夢》在香港——中國戲曲與中國歌劇得到真實反映與範例〉，見一九五八年九月二十八日《華僑日報》六張三頁。

317

一個出色的藝術家，具備獨特個性外，學養、技巧都應不斷求進，絕不能剛愎自用，或獨憑天分。白雪仙的個人努力，不恃成功而驕矜，這一點實在重要。故「仙鳳鳴」的成功，絕非倖致，多年來倚仗了組織者的魄力，與一眾成員的不斷共同努力，群策群力，方抵於成。

（三）薪火相傳，使演藝得以延伸

由於《白蛇新傳》的演出，「仙鳳鳴」招考跳舞學員，在無心插柳的情況下，任白以個人力量，培育了接班的「雛鳳鳴」。

「仙鳳鳴」自一九六二年後退隱，全力全心投在下一代的栽培上。再加上一九六八、六九年的「仙鳳重鳴」〔註十四〕，任白以更臻完熟的演技，深思的修改，帶著「雛鳳」登場，向逝世十年的唐滌生致敬，並留給後人一條路，使嚴謹演藝得以延伸。演藝技巧與尊重本業的精神，必須代代相傳，及身而止，實屬可惜。

⋯⋯

〔註十四〕 《姹紫嫣紅開遍——良辰美景仙鳳鳴》一九九五年二月紀念版第一次印刷，三聯書店（香港）有限公司出版，該書演出年表欠此二年資料。

（四）音影留痕，廣為流傳

隨著科技進步，收錄及播放音影十分方便，雖然五六十年代各種收錄工具還不如今天巧妙，幸而「仙鳳鳴」趕及在高峰期收錄了《帝女花》、《紫釵記》、《再世紅梅記》，也拍了《蝶影紅梨記》、《帝女花》、《九天玄女》等幾套電影，憑著這些音影，足可超越時空，廣為流傳。

五十年代，儘管粵劇流於庸俗，但不能抹煞一個事實，與「仙鳳鳴」同期的，仍有以芳艷芬新馬師曾領銜的「新艷陽」，以何非凡吳君麗擔綱的「麗聲」。以一九五八年為例，這兩團都請得唐滌生編劇：《白蛇傳》及《百花亭贈劍》，兩劇與「仙鳳鳴」的《九天玄女》及《西樓錯夢》同年演出，兩團也具相當號召力，賣座情況不相伯仲，風格各有千秋，他們實在也是香港粵劇史重要成分，在傳承方面，亦值得後人研究與記錄。時至今日，能令「仙鳳鳴」幾齣戲寶還像神話般流傳下來的原因，「仙鳳鳴」的藝術態度仍為後人津津樂道，這都是值得粵劇界後來人細思反省的。

（本文轉載自：任白慈善基金：《帝女花》場刊，二〇〇六年十一月。）

319

一些感觸

「唐滌生戲曲叢書」能夠面世，這是我最大的願望，儘管有些人說我以唐滌生來標榜自己，我但求問心無愧，對於閒言閒語，只有一笑置之。我對唐滌生生前死後的敬重，名伶如任劍輝、白雪仙、林家聲等以及我半個師傅王粵生，他們很了解我的衷心。不錯，我對唐滌生有所偏愛，而對其他前輩編劇有所排斥，根本省港各名編劇家，由他們選自己一部名作，亦不足與唐氏作品抗衡，相信現在年輕的觀眾不會反對我這番話。

我自幼愛好粵劇，及長更醉心唐滌生的作品，每當他的新作上演，我一定買第三晚票去欣賞。因為以前在新劇第二晚上演時，電台一定將全劇轉播，所以我先在第二晚買張報紙，對住劇本收聽全劇，然後在第三晚去看戲，看完戲再看整個劇本內容，有些情節接駁（戲班稱介口）不明白，便向人請教。記得我看罷《牡丹亭驚夢》，翌日我採訪何非凡，著他去看看。他看罷後，我問他的意見，他說：「戲是好戲，但是詞藻太深，尤其是〈幽媾〉一場，生旦兩人演了差不多一個鐘頭，未免有些沉悶。」何非凡以同業身份去看戲，也不能接受，難怪《牡丹亭驚夢》

初演時票房收入甚差。但是劇本經得起時間考驗，若干年後，群眾學識水平提高，華人崇洋心理漸減，我記得在一九五九年上演《再世紅梅記》時夜場前座票價收十二元八角，日場其他劇目收七元六、八元九不等，而《牡丹亭驚夢》日場票價收十元正。從票房紀錄足見《牡丹亭驚夢》後來叫座力之強，亦可見觀眾的水平大大提高了。

廿多年前，落鄉演戲，以袍甲動作戲為主，所以陳錦棠、麥炳榮等佔盡上風，仙鳳鳴劇團亦因文場戲多，而且搭棚的音響效果不符理想，所以甚少落鄉演出。近十年來恰巧相反，現在科技進步，音響設備先進，「雛鳳鳴」所演全是唐滌生的文場戲，多年來深受新界四鄉歡迎，我總覺得時代進步了，觀眾進步了，現在的觀眾真正地去欣賞粵劇，不是以前湊熱鬧去看戲所能比擬。

戲劇可以移風易俗，音樂可以陶冶性情，粵劇應有存在的價值。我大膽地說，全國任何戲曲，在劇本上無法與粵劇媲美，尤其是唐氏的作品，鏗鏘可誦，不讓元明雜劇。根本劇本是一門很高深的學問，許多飽學之士，無法寫成劇本，因為他們對戲場認識不深，空有滿腹才華，寫不出有戲劇性的佳句。相信有了「唐滌生戲曲叢書」參考，對於學習寫作一定有所幫助，我希望這叢書，一本又一本出版下去，使到唐滌生的作品永垂不朽，這就是我衷心的願望。

新版感言

《唐滌生戲曲欣賞》這套書重新出版，是償了先夫葉紹德的遺願。

先夫從事編劇多年，畢生都在戲行工作，矢志不渝。他一直說最欣賞唐滌生的劇本，他說唐滌生的劇本針線綿密，曲詞優美，是粵劇劇本的典範，誠為後輩學習的對象。

八十年代中期，他身體力行，寫了三本《唐滌生戲曲欣賞》，希望把唐滌生的優秀劇本介紹給更多人認識。《唐滌生戲曲欣賞》這套書很好賣，很快便售清了。但由於各種不同的原因，他在生時，始終未能看到這套書再版。

斯人已去，但遺願尚存。

因緣際會下，匯智出版有限公司的羅國洪先生表示有興趣重新出版這套書。感其誠意，我遂答應讓他重新出版。

今天，終於再次看到這套書，睹物思人之餘，心裡也帶一點安慰。

陳慧玲

323

責任編輯：羅國洪
封面設計：洪清淇
內文插圖：鄒志銘

書　　名：唐滌生戲曲欣賞（一）：
　　　　　帝女花、牡丹亭驚夢

撰：葉紹德

校　　訂：張敏慧

出　　版：匯智出版有限公司
　　　　　香港九龍尖沙咀赫德道二A
　　　　　首邦行八樓八○三室
　　　　　電話：二三九○○六○五
　　　　　傳真：二一四二三一六一
　　　　　網址：http://www.ip.com.hk

發　　行：香港聯合書刊物流有限公司
　　　　　香港新界大埔汀麗路三十六號
　　　　　中華商務印刷大廈三字樓
　　　　　電話：二一五○二一○○
　　　　　傳真：二四○七三○六二

印　　刷：陽光（彩美）印刷有限公司

版　　次：二○一五年十一月初版
　　　　　二○一八年五月修訂再版

國際書號：978-988-13970-2-7